台灣 經典山野祕境

一生必去的隱藏版景點

作者。邢正康
協力攝影。楊智仁

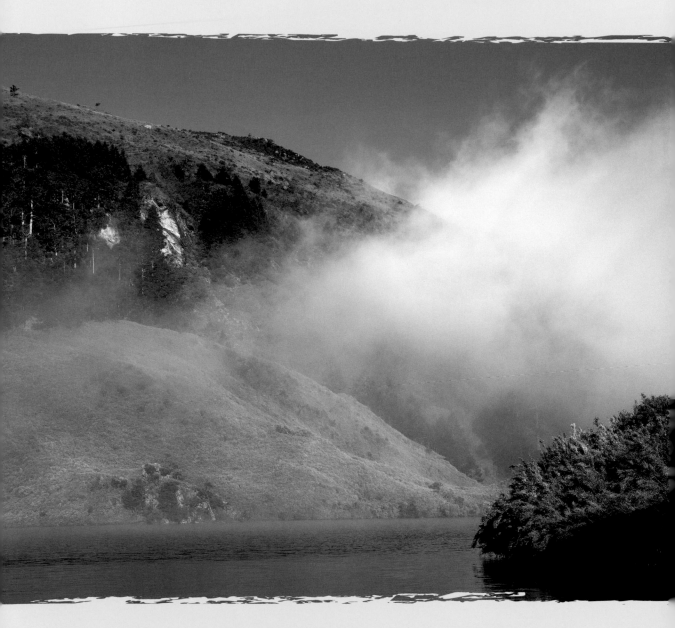

親身走訪山林 認識最美麗的台灣

在台灣島上值得一去的戶外祕境絕不止十處,還有更多更夢幻、更荒遠的景致等著我們前往一探究竟,但這些地點全部都是位於深山野嶺之間,前往這些原始的自然環境,除了體能、膽識與時間之外,最重要的,就是必須具備戶外活動的基礎常識,才能安心的前往,順利的回家。

所以,在這本書中安排了非常多的篇幅介紹了關於戶外的專業服飾、野地活動基本常識與技巧,乃至於新手一定要會的拍照技巧,也安排了數款影響最大的裝備實際使用分享,儘量做到讓本書實用又好看。

台灣島上的自然環境除了高山以外,當然還有很多中低海拔的去處可以安排各種主題活動,不同風貌的地理環境各自有獨特的生態景觀,所以除了單純的行走健行,還有非常多樣化的活動方式可

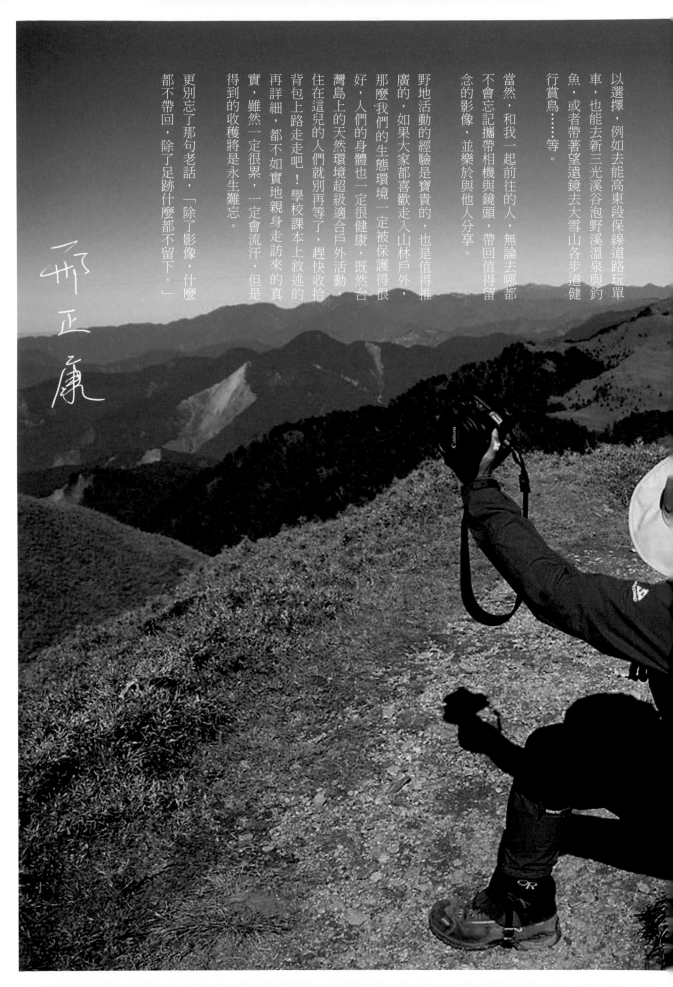

以選擇，例如去能高東段保線道路玩單車，也能去新三光溪谷泡野溪溫泉與釣魚，或者帶著望遠鏡去大雪山各步道健行賞鳥……等。

當然，和我一起前往的人，無論去哪都不會忘記攜帶相機與鏡頭，帶回值得留念的影像，並樂於與他人分享。

野地活動的經驗是寶貴的，也是值得推廣的，如果大家都喜歡走入山林戶外，那麼我們的生態環境一定被保護得很好，人們的身體也一定很健康。既然台灣島上的天然環境超級適合戶外活動，住在這兒的人們就別再等了，趕快收拾背包上路走走吧！學校課本上敘述的再詳細，都不如實地親身走訪來的真實，雖然一定很累，一定會流汗，但是得到的收穫將是永生難忘。

更別忘了那句老話，「除了影像，什麼都不帶回，除了足跡什麼都不留下。」

邢正康

目錄 Content

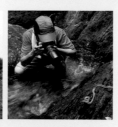

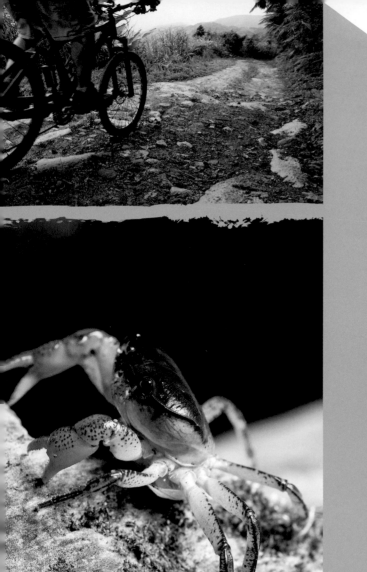

親近山林怎麼玩？

樂趣無窮的野外活動

探訪山林中的祕境，除了登山健行外

還有許多方式可以更貼近美麗的隱藏景點。

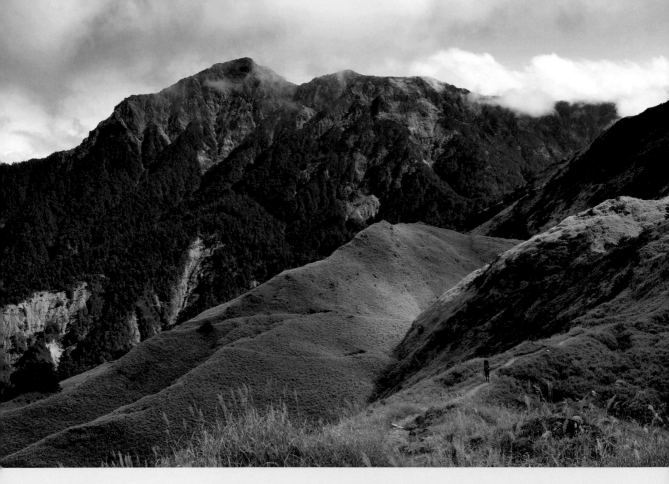

台灣山林中隱藏的樂趣無窮，目前參與登山活動的人口已經不少，但不論是自組隊或參加商業團，大部分的行程目的是為了攻頂，有很多人甚至是志在登頂百岳的數字，其實這是非常可惜的。

台灣土地面積雖然有限，卻有相當大的起伏變化，塑造出極為複雜的地形景觀，植被種類也非常多樣，因此衍伸出種類繁多的戶外活動，除了登頂百岳之外，還有其他的玩法，例如可以進入中低海拔的山林騎單車、泡溫泉、溯溪、釣魚、賞鳥、探查遺跡等，這些隱藏在中級山區的景點祕境，其實每一種活動都非常有趣，也各自有不同的專業。

參與這些活動不只是健身、挑戰夢想，還可欣賞自然景觀、認識山岳攝影等，更是培養團隊合作、樂於助人的高尚情操最理想的方式之一。

▼登山的種類

登山活動因為型態繁多，應該要以難易度作為依據分級，而以行程種類區分，可分為下列數種：

❶ 健行

漫步在交通方便的郊山、產業道路、景觀步道等，其實不太算是登山，稱為健行比較適當。例如到中海拔地區的「武陵農場」觀賞櫻花、看瀑布，可能會步行經過漫長的林道或小徑。又或者前往「合歡山主峰、北峰、東峰」這類距離短、步道清楚易走的郊山化高山路線，要背負多重的背包，全看行程的目的與時間長短而定。

❷ 單攻

以單座山頂為目標，一趟行程只走上一座山頭，多半循原路回程。

這類行程的時間長短不一，但是大多為一日的步行時間，有可能超過十幾個小時，例如由塔塔加主峰步道單攻玉山主峰，一日輕裝往返，應該都要耗費十四小時以上，這是非常疲累的行程安排。適合喜歡自我挑戰體能，沿途不想拍照或仔細賞景的人。

❸ 連登或縱走

連續登上二個或數個山頂的登山方式稱為「連登、縱走」。有些路線得耗時數天才能走完全程，例如能高安東軍縱走，也有一日的短程路線，例如中部地區知名的鳶嘴捎來縱走，即是相當受歡迎的短程路線。行程安排通常是甲地入山，乙地下山，需接駁車接送人員。

❹ 越嶺

以翻越稜線為登山路線，行程安排通常也是入山和下山不在同一地點，時間也同樣是長短不一，如果需要過夜，即為重裝背負的行程。

❺ 冰雪地技術攀登

冬季在台灣的高山地區也有冰雪攀登的行程，這是需要利用專門器材，以及經過專業訓練，才能使用這些特定器材通過陡峭的冰壁或冰、雪、岩混合地形，需要高度的技巧與經驗，帶有危險性，須攜帶不只是基本的冰斧、冰爪等行進裝備，更需要在天寒地凍下使用繩索、鉤環、吊帶等各式雪地技術攀登裝備，需透過複雜的操作技巧才能進行，是最高階的登山種類。

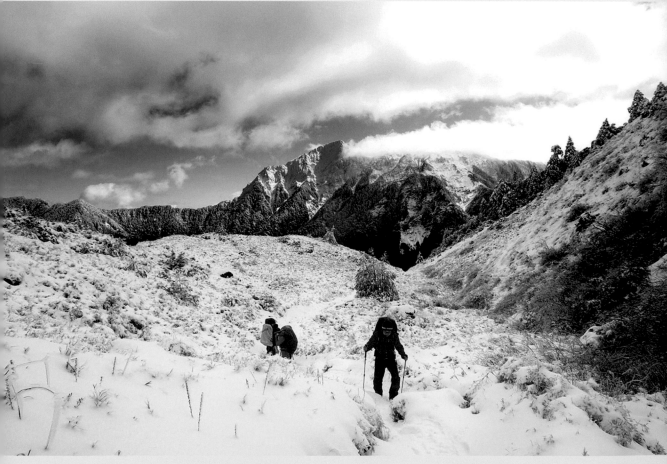

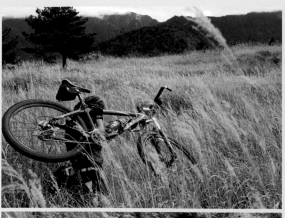

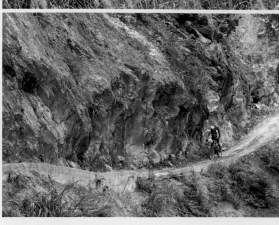

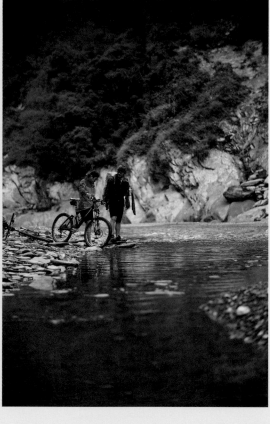

▼騎單車入山

在自行車的領域裡，追求速度的公路車與下坡登山車是二種截然不同的極端，彼此強調的重點完全不一樣，這些都已脫離休閒的領域，是一種體育競賽項目不完全算戶外運動。騎乘單車進行戶外運動充滿許多樂趣，其中進入山林野外進行多天數、長距離的混合路面行程，已逐漸發展出獨特的風貌。

由於必須應付崎嶇的路況，單車搭配粗顆粒越野胎是必要的，而且講究輕量，不只身體要輕量，隨身各種裝備都得輕量化，因為所有裝備都得塞進背後的背包裡，這樣才能盡情操控單車。更要具備基本的機械常識以解決車體在野外可能發生的問題。

其中，登山車的旅行能夠獲得最多的趣味，費力的上坡最終會得到下坡的報償，速度可以很快，也可以隨時停下來，選擇好難度適中的路線，便可背著背包出門。

要在野地選擇過夜的地點、解決炊事的問題，就像參加登山健行一樣，也能夠攜帶望遠鏡或釣竿，盡情享受原野之美。雖接近登山，卻比登山更具多樣化的樂趣。

▼溪谷活動

在這個年代想要去溪釣，若不夠深入山林野溪，恐怕已經釣不到什麼魚了，甚至許多溪流根本封溪不准釣魚，不過如果願意走入更深遠的山野，那就還有一點機

面對困難地形時，也得想出穿越的方法或路線。長程的林道、產業道路或是健行步道等，也許要翻山越嶺，可能要穿越溪流，在通過這些地形的過程也都是最具挑戰性與趣味的。

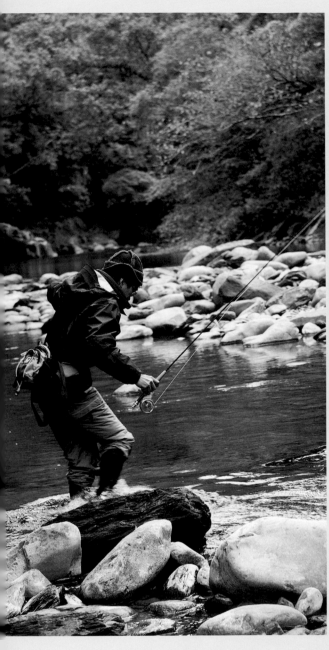

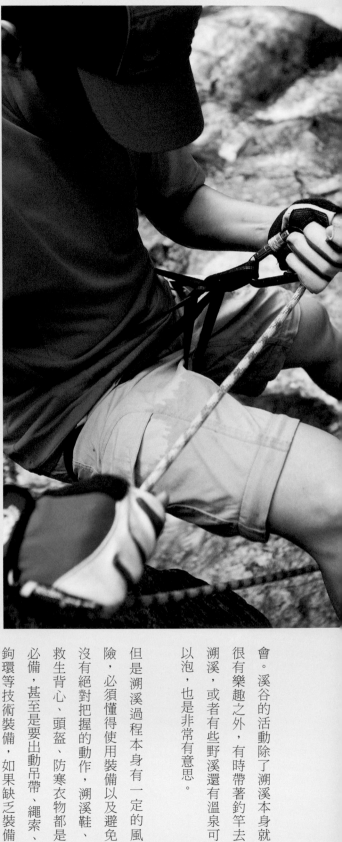

會。溪谷的活動除了溯溪本身就

很有樂趣之外，有時帶著釣竿去

溯溪，或者有些野溪還有溫泉可

以泡，也是非常有意思。

但是溯溪過程本身有一定的風

險，必須懂得使用裝備以及避免

沒有絕對把握的動作，溯溪鞋、

救生背心、頭盔、防寒衣物都是

必備，甚至是要出動吊帶、繩索、

鉤環等技術裝備，如果缺乏裝備

或不懂得操作技巧、經驗，貿然

深入溪谷其實就是讓自己陷入險

境，千萬不要為了釣魚或泡湯而

冒生命危險。

跟隨有經驗而且可靠的同伴一起

前往溪谷活動是必須的，或者選

擇有信譽的溯溪團體，跟隨合格

的教練參加例行活動也是理想的

選擇。

▼ 健行與生態觀察

野鳥號稱「戶外的精靈」，鳥況豐富的地點也代表當地自然環境仍保持原始與多樣性，可供鳥兒覓食與棲息。在大自然中進行賞鳥活動是相對較不消耗體力的戶外活動，有些地點不需要走太遠的距離，就可以藉著各式望遠鏡觀察到鳥類自然的動作、表情。

在許多維護良好的森林遊樂區都可以欣賞到為數眾多而且色彩繽紛的山鳥，只需要背著小背包，裡面裝入點心、飲水、外套，以及一本鳥類圖鑑，肩上背一把倍率適當的雙筒望遠鏡，腳上穿一雙輕量健行鞋，就可以緩慢輕鬆的在森林下漫遊，仔細聆聽，就算功力不夠，什麼鳥也沒找到，但至少應該可以聽見各種鳥叫聲，享受大半天的森林浴，也是一大樂事。

至於想要欣賞水鳥，由於水鳥大部分棲息在地形開闊的濕地，需要使用高倍率的單筒望遠鏡才能看得清楚鳥兒的身形，得搭配穩固的三腳架，所以機動性較差，多半搭配汽車活動，可能不需要行走太遠，但是要注意防曬與防風，除此之外，背包裏攜帶的細軟則是差不多的。

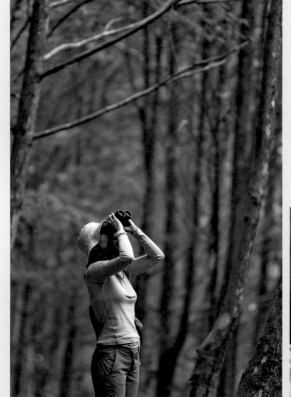

▼避免意外狀況的發生

進入戶外野地活動首重人身安全，除老生常談的常識之外，其實有很多細節都不應該被忽略。

而已，有時對自己過度自信，習慣做些危險動作，例如裝備不足硬要橫渡溪流，或是為了拍照讓自己站在危崖峭壁邊緣，這些都是可能讓隊友煩惱的動作，也是一種製造他人心理負擔的行為。

❶ 不要製造他人負擔

對自己體能要有自知之明，不參加超過自己體能負荷或能力的行程，否則不但會拖慢隊伍速度，更會增加意外發生的機會。如果要呼朋引伴一起入山，更要清楚了解邀約對象的能力是否能夠彼此配合，相同的行程安排，體能佳者走來順暢，但對體能弱者來說可能很痛苦，這是尋找隊友時一定要考慮的。所謂不要製造他人負擔，不僅是自己的體能不足該任意超越他人。或者是遇到對

❷ 不要爭先恐後

高山地區例如雪山、玉山、嘉明湖，中級山區例如錐麓古道、松蘿湖、霞克羅古道等，有些熱門路線每逢假日遊人眾多，在狹窄的步道上有時會顯得擁擠不堪，既然選擇假日前往，就必須要有心理準備，尤其是要通過較驚險路段時，更是要依序通過，不

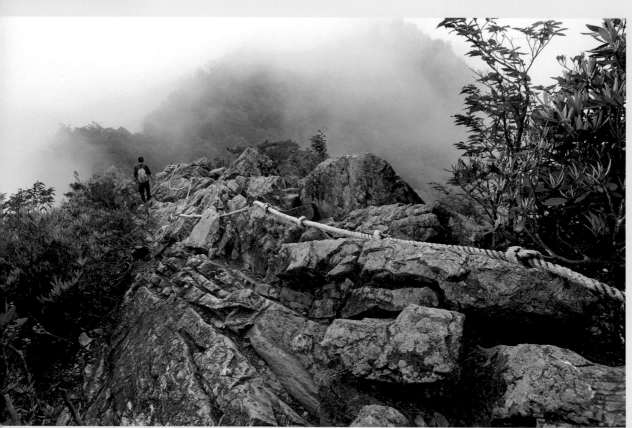

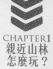
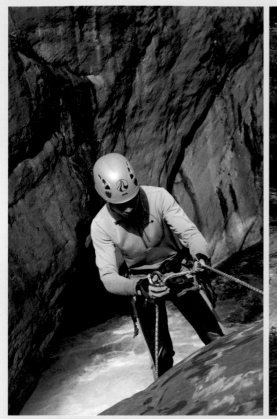

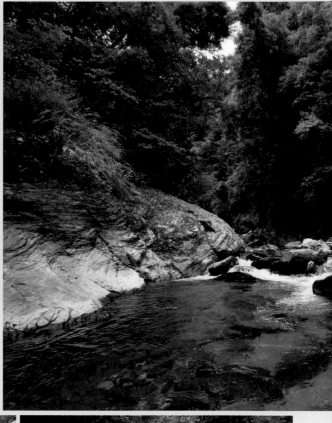

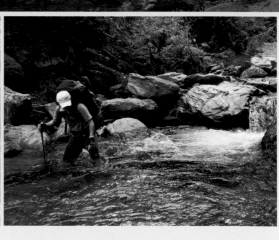

山、霞客羅古道的路段，常見缺
看見這種狀況，例如熱門的鳶嘴
登山客人數眾多的路線上最容易
衡，在一些繩索距離較長，以及
會彼此干擾重心，較不易維持平
但是二人同時抓握一條繩索時，
也許繩索的負荷強度沒有問題，

同一條繩索。
也就是說，不要同時有二人抓握
之間的繩索只能一人握繩通過，
形的時候，必需注意在二個支點
繩索的架設，在隊伍通過這些地
以在部分陡峭路段經常可見人工
許多登山路線由於地形崎嶇，所

❸ 不可雙人同時拉繩

較好的旅遊品質。
出入這些熱門路線，自然能獲得
過。當然啦，如果能夠擇擇平日
擇安全的位置儘量禮讓他人先通
向過來的其他登山客時，應該選

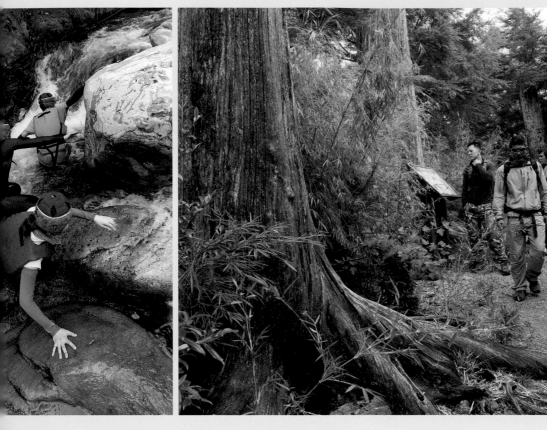

乏經驗者在前一位人員還握著繩索時，便緊跟著也要拉繩攀上或下降，這樣就容易發生意外，一定要避免。

前往未知地區時，會通過溪谷地形的話，應該都要帶著繩索與鉤環，最好還有吊帶，不然至少也該帶著一段扁帶，以備萬一。

④ 不要勉強

身體的狀況只有自己最清楚，如果已經感到不舒適的極限，就不要勉強，該撤退時不要猶豫，尤其是身處高海拔山區的話，要特別注意高山症的發生。如果疲累、暈眩、頭痛等身理反應經過休息也無法緩解，就該趁還能自行走動時及早下撤。隊友間更該彼此觀察，因為有狀況的人可能自己已無法準確判斷了。

⑤ 避免不當衣著裝備

正確的衣著打扮與裝備是保持自己舒適與安全的第一步，尤其是服裝，更應該被視為是裝備之一。有時會在一些熱門山徑上看到身著牛仔褲、運動鞋的人們，也許路徑不算遠，但若是遇到突然來的一場雨，就有可能造成失溫，因為棉質衣物受潮不易乾燥，而且吸水後會增加重量，不管是褲子或是上衣，都應該穿著戶外活動專用服飾。

此外，尤其腳上的鞋，更不該被忽略，登山鞋、登山鞋、溯溪鞋等鞋款，都是為了特定地形與活動型態而設計，決不應該隨便，也不可以誤用。

❻ 路線計劃

身為領隊，隨時都要做出正確果斷的決定，儘量讓隊友安心安是必要的。許多人難得提前安排假期，不管是上班族還是當老闆的，時間彈性很有限，萬一遇到天候不佳或是不穩定，到底是去還是不去？所以除了原先安排的路線要有撤退計畫之外，最好是再額外安排備用計畫，因為你無法預知二、三週後的天氣。

尤其是現在的國家公園範圍內的去處，不但要預約，而且登記了以後還不能修改，只能取消，更何況，這些國家公園的入園床位

登記規定是要提前一個月就得排隊預約，甚至是抽籤。因此，除了儘量避開假日之外，安排計畫的時候，最好多安排另一地理區域的備用路線，做為天候變化時的彈性選擇。

另外，如果新手人數較多的隊伍，在選擇路線與行程安排時，除了難度考量之外，最好選擇原路來回的路線比較適當。

❼ 保持通訊暢通

現今的隨身無線電體積都愈做愈小，也有防水性佳的產品，常見的無線電功率都在五W左右，在山林野外是比行動電話還常用的通訊器材，一支隊伍至少準備二、三支是必須的，如果還能夠攜帶衛星電話則更好，要注意電力是否足夠，入山前必須要準備妥當。

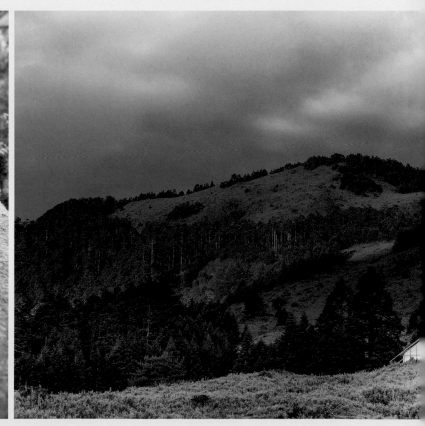

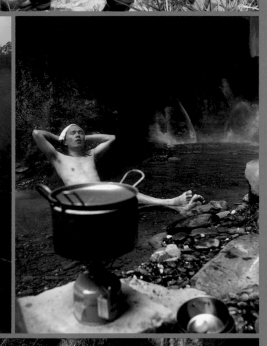

山野祕境精選路線
一生必探訪的十處台灣景點

福爾摩沙的美，要身體力行才能體會，
十處行家嚴選的高山祕境，只要背起行囊，踏出步伐，
就可以體會置身於山谷中的感動。

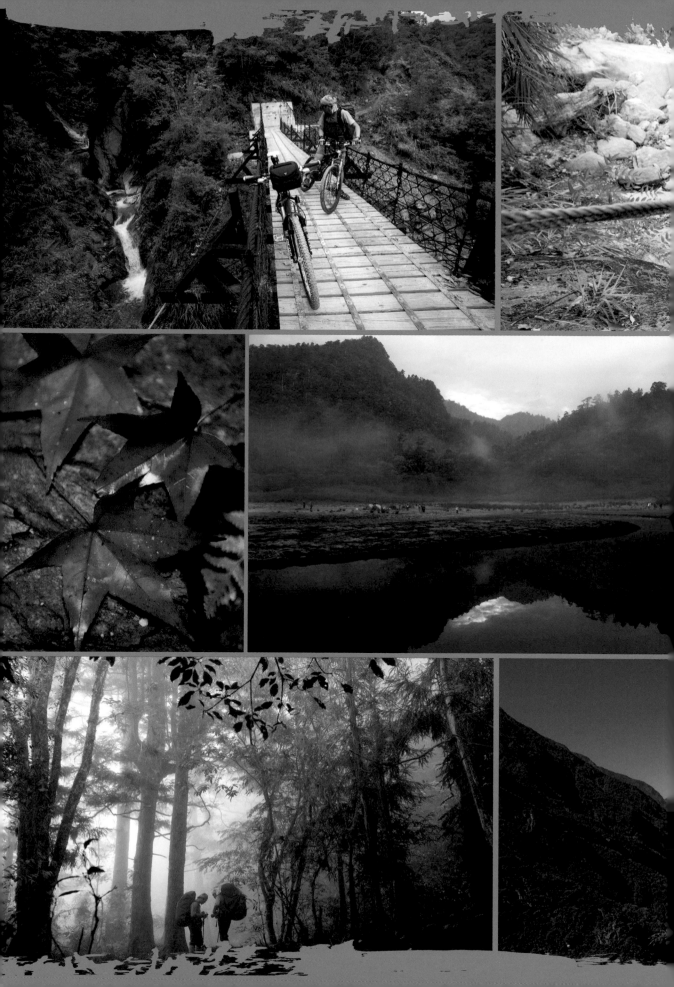

加羅湖

山野煙波的綠野仙境

當雲霧慢慢散開，

只見若隱若現的湖水碧波蕩漾，

伴隨著幾束穿透雲層照射在湖面的陽光，

此時是加羅湖最美的時刻。

難怪廣告商不辭辛勞要來此地拍攝廣告片，

只有在此片草地夜宿一耗才能體會。

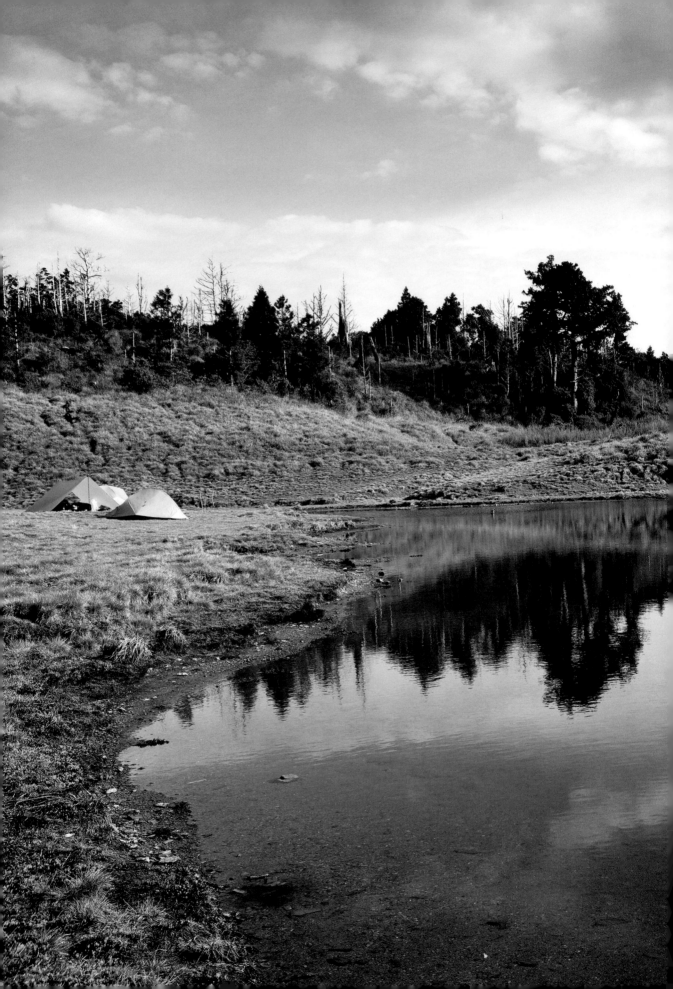

行前筆記

地理區域	宜蘭縣大同鄉四季村
賞玩重點	高山湖泊
親近方式	徒步健行
最佳造訪季節	秋、冬季
地域形態	中海拔中級山
路線安排	原路往返
所需時間	2～3日
過夜方式	野營露宿
行程難度	短距離陡坡，難度低

二天一夜

Day1 ▶由四季林道出發，日落前可抵達加羅湖邊紮營。

Day2 ▶上午原路回程時，可順遊豪邁池、偉蛋池、撤退池等星羅棋布的大小水池， 過中午再開始下切回到四季林道，一般都能在日落前回到四季村。

●如果可以安排三天二夜，在加羅湖邊紮營二晚，時間會顯得更充裕，可以較仔細的觀賞這一帶的湖泊群，第三天仍原路返回。

建議攜帶

攜帶品項	攜帶原因
輕量宿營裝備	加羅湖邊草地是極佳的營地，雖然行走距離不長，但是攀登路況陡峭，仍以輕量化的裝備為佳。
濾水器或濾水錠	湖水的水質成黃褐色，不可生飲，除了使用濾水器之外最好還要加熱沸騰後才能飲用。
相機腳架	清晨與黃昏是這兒最美麗的時候，如要拍照，最好攜帶體積小、好攜帶的碳纖三腳架為優。

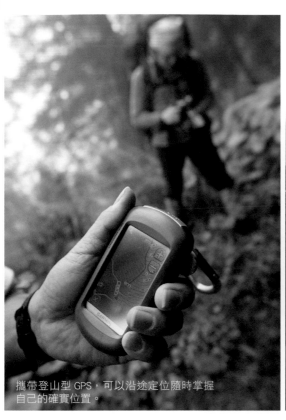

攜帶登山型 GPS，可以沿途定位隨時掌握
自己的確實位置。

加羅湖邊也有細小的水流。

在宜蘭四季村附近的山上有數個高山湖泊，據信這些湖泊極有可能是冰河時期遺留下來的泥炭沼澤，這種泥炭沼澤在全球也相當少見，因此極富地質意義。加羅湖泊群這塊區域是由大大小小為數眾多的湖泊所組成，包括加羅湖之外還有撤退池、豪邁池、偉蛋池、墨池、日湖、月湖、天池、檜木池……等眾多高山湖泊。有些池在乾季時可能會無水，但是最大的加羅湖應該不至於完全乾涸。

加羅湖標高大約為二二四〇公尺，是該湖群中面積最大的一座，也是加納富溪的源頭，鄰近加羅山故名為加羅湖，雖然地處偏遠，但由登山口開始，行走的距離並不算遠，所以近幾年相當受到登山者的歡迎。

加羅湖最迷人之處就在於晨昏時的霧裡山水景觀，虛無飄渺好似中國的山水畫。此地的地形條件使得當地的天候晴雨不定，且大部分的日子都是如此，造就變幻莫測的光影變化，非常適合喜愛攝影的戶外愛好者前往一遊。

一般前往加羅湖有二種走法：一種是由太平山進入、四季村出來，這條路線距離較長，輕鬆走的話可能需要二天以上才夠。太平山海拔較高，所以全程以下坡居多，雖然走來不算累，但起點與終點在不同位置，交通接駁比較麻煩。另一種走法則是進出都在四季村，所以可自行駕車前往，但去程全為陡上坡，回程則為陡下坡，雖不輕鬆但走一趟應該只需二、三天就可以玩得很過癮。

▼ 兼具自然與野性之美的四季林道

四季林道早年是一條伐木要道，自從停止伐木之後，這條林道平日只剩下在山裡耕作的原住民在此出入，但假日卻是登山客進出頻繁，因為這條林道通往隱藏在深山中的加羅湖群的登山口，由於林道坍方難行，一般汽車只能行駛到林道前段的柵欄處為止。

其實除了攀登加羅湖之外，四季林道本身也充滿自然與野性之美；而且對一般人來說，若只是走路的話，也不算困難，是一條值得健行欣賞豐富自然生態的旅遊步道。

車輛進入四季村之後，沿著主要道路往上坡方向前進，通過四季國小，就可看見四季林道的指示牌。道路坡度開始逐漸陡峭，數

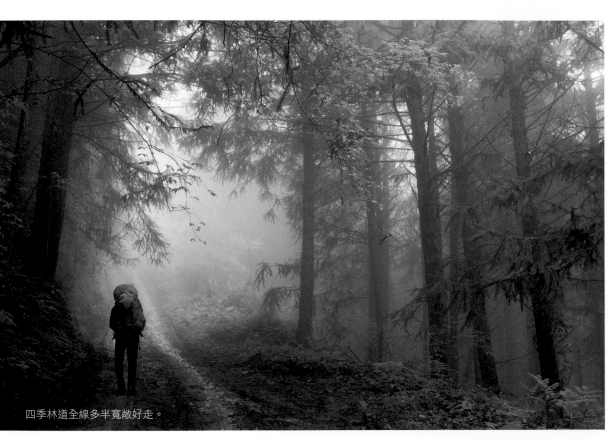
四季林道全線多半寬敞好走。

個彎道之後愈來愈陡而且路幅狹窄，僅容一輛小型汽車通行，在抵達柵欄之前，約四公里的距離大約要爬升八百公尺左右，對於汽車的性能算是不輕鬆的考驗，通常來此的登山客大多駕駛小型的四輪傳動車種前來。

由停車處健行至攀登加羅湖的登山口，這段約五公里的林道，前半段的路程都被鋪上水泥，而且坡度很陡，稍有平緩的路段很短，對健行來說不很輕鬆，還好距離不長；但是最吸引人的，還是沿途的自然景觀。

進入林道之後，二旁都是茂密的紅檜森林，森林底層則長滿了各式各樣的植物，這兒的氣候多數都是潮濕而涼爽，所以植物生長的相當良好，水氣與芬多精相當濃厚，即使是夏季前來，由於大

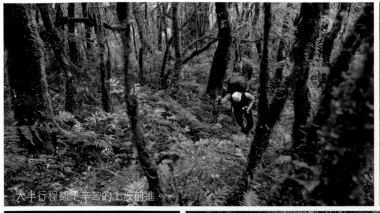

大半行程都是辛苦的上坡前進。

四季林道沿途值得欣賞拍攝的景物實在很多，走走停停使得前進的速度非常慢。

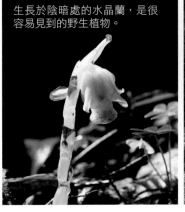

生長於陰暗處的水晶蘭，是很容易見到的野生植物。

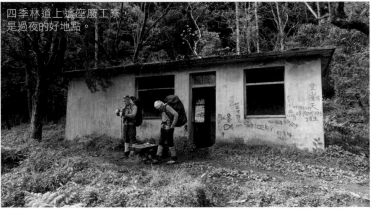

四季林道上這座廢工寮是過夜的好地點。

水源，溪水流經路面所以取水容澈，應該就是四季村居民的飲用加納富溪，這條小溪的水質清多，經過二處坍方地點後可抵達通過水泥工寮之後，路況平緩許

夜的好地點。湖的登山客而言，是一處躲雨過雖有些破舊，但是對於攀登加羅途有一座廢棄的工寮，這座工寮用水，所以水源也不虞匱乏，中設有水管，這是四季村的居民飲指標走就不會錯。林道上沿途都個岔路，但都有設立指標，循著在到達加羅湖登山口之前會有二

的土石路段，更是精彩。止境。尤其是水泥路面結束之後生態題材，短短的路程卻好像無祕感，所以到之處都有值得拍攝的會太過悶熱。沿途的氣氛頗有神部分路途都在樹蔭之下，所以不

超級實用的裝備剖析

天幕帳

野外的環境經常會遇到難以預料的天候，尤其是開始飄雨時，炊事進行到一半怎麼辦呢？搭設天幕的好處除了可以當作簡易過夜的家之外，也可以是遮雨的涼棚；此外，有時雖然沒有下雨，但濃重的霧氣仍然會濕溼衣物與裝備，這時就可以使用天幕來遮蔽霧氣。攜帶輕量化的天幕，不僅架設方式多樣，在加羅湖邊空曠的環境下，只需二根登山杖與幾條營繩就可以架起天幕，坐在天幕下用餐喝茶，欣賞月色，哪怕是下起雨來，只要架設妥當而天候又不會過於惡劣的情況下，都可以讓營地生活更有品質。必要時，這種裝備還可當作緊急時的避難所。

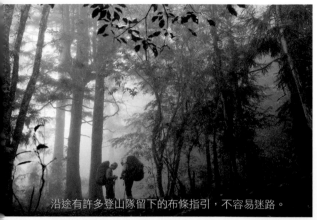
沿途有許多登山隊留下的布條指引，不容易迷路。

易，也是四季林道內很好的休息地點，必要時也可以在此紮營過夜。繼續行走，不久後就可看見林道旁一顆高大的神木，這棵巨樹旁的陡上步徑就是攀登加羅湖的登山步道，無數愛好山林的人皆是藉由此路徑得以一親加羅湖的芳澤，沿著林道再走下去不遠處即因為崩坍而無法前進，因此這棵神木成了四季林道的終點地標，也是攀登加羅湖的起點地標。

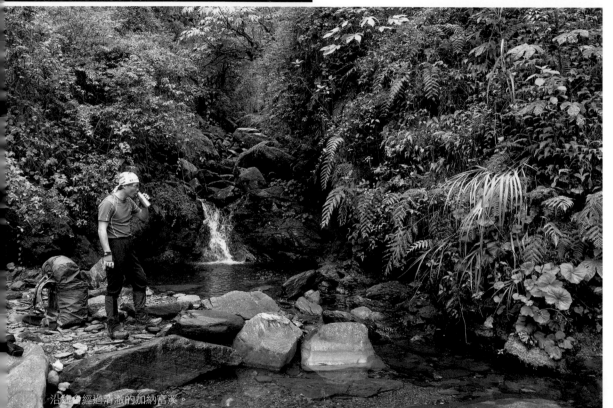
沿途會經過清澈的加納富溪。

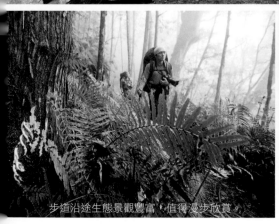
步道沿途生態景觀豐富，值得漫步欣賞。

進入四季林道之後，可在加納富溪補充飲水。

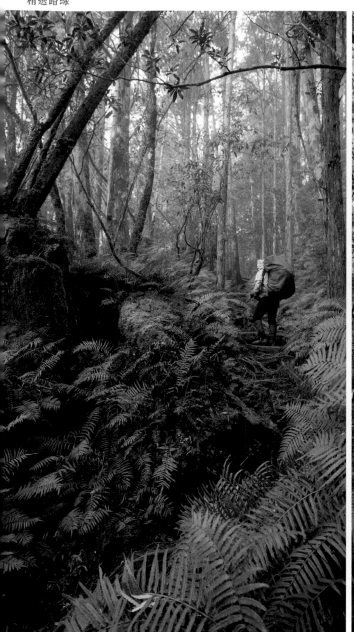

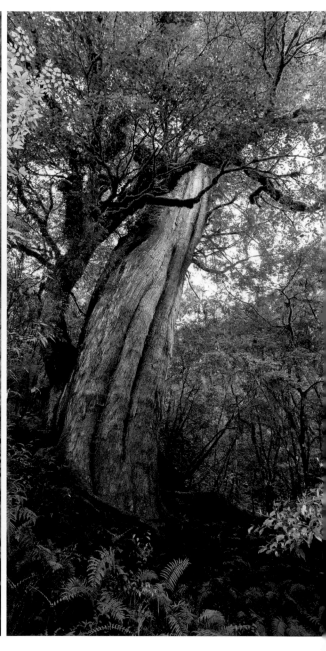

一路陡上 通往仙境

通往仙境的路途當然不會輕鬆，由林道旁的登山口開始就是一路陡上，且地面濕滑難行，尤其下過雨之後更是如此，因此沿途多處留有前人留下的繩索可供使用，雖然不好走，但路跡非常明顯，每逢叉路幾乎都有各登山團體留下的明顯布標，而且數量極多幾乎可稱之為氾濫，我覺得太多了一些，有些布條甚至以塑膠製造，遠遠看去有些像是五顏六色的垃圾，除此之外，沿途的森林景觀的確非常原始茂盛，滿山片野不乏造型奇特、粗大高聳的神木級巨木；由於此地經常霧氣濃重，所以走在林中感覺氣氛相當清新、淒美。

這一帶山區的步道會穿越早期殘留的林道，與直上的步道交錯前進，雖然部分路段陡峭難行，但

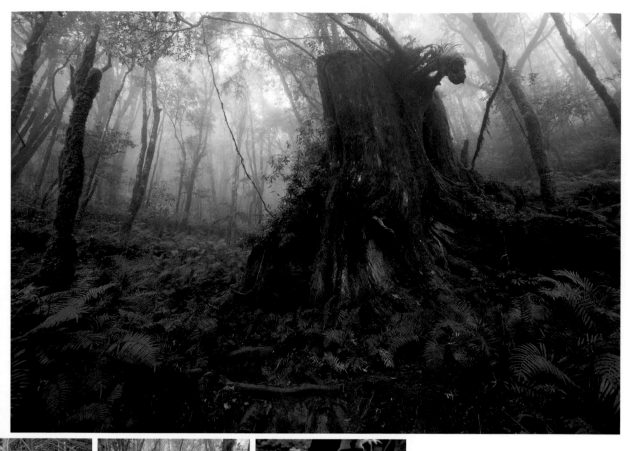

距離都不長，接上廢棄的林道後就可以喘口氣的走一小段，然後又再度上切山腰，大約四、五回之後就可以抵達最高點，緊接著就脫離森林進入高山草原的範圍，坡度和緩許多。從登山口開始直到森林與

草原界限的最高處，大約攀升高度為七百公尺，這段距離雖不長，但坡陡難行而且值得停下賞玩或拍攝豐富的自然景觀，所以我們走了大半天才進入草原區。

大落差的步伐，走起來並不輕鬆。

這種環境下健行，使用登山仗能夠減輕雙腿膝蓋的負擔。

雖然氣候涼爽，重裝走久了還是會想脫下外套。

▼被火紋身的森林

年此地發生了一場森林大火，燒掉約五十公頃的林木，留下今日這樣的景觀，這些樹木不知還要再過多少的世代才能回復原來的樣貌。

森林與草原的界限非常明顯，當走出林下之後，眼前地形立刻和緩許多，但芒草箭竹叢相當茂密，接下來的狀況就是穿梭在比人還高的箭竹叢裡，由於草叢極為茂密，視線幾乎完全阻隔，只能以手臂及登山杖撥草前進，許多粗大的枯木都是走到其身邊才得以發現，由於視線受阻，這一大片箭竹叢下的步徑須要細心辨識，以免走錯路或踩空，也有可能踩入泥濘裡。

大約二十分鐘的步程可以脫離這片箭竹迷宮，當視線開朗之後，赫然發現這兒有極多被火燒過的枯樹，而且有些非常高大。這些枯木只有焦黑或雪白的顏色，或躺或立或傾斜，大多數的造型皆奇特無比，這片平緩的坡地原本也是林木茂盛，但在民國八十八

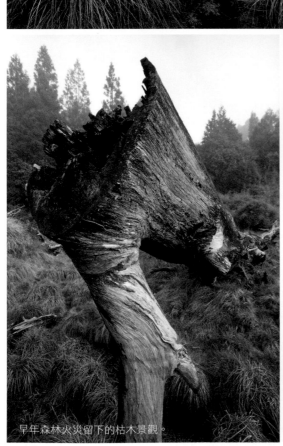

早年森林火災留下的枯木景觀。

即將抵達加羅湖群之前，得鑽過一段箭竹叢。

▼令人流連忘返的
湖邊營地

沿著步道繼續前進，可以發現幾處已經乾涸或是只剩泥濘的凹地，第一個有水的池子距離加羅湖已不遠，這座小水池座落在山坡邊，面積雖小但搭配水邊的青草地以及倒在水中的白枯木，景觀相當迷人，而且也是一個不錯的紮營地點。再走一小段距離就可抵達加羅湖，此時直到走近水邊才發覺已經到達，也驚覺自己正置身於一大片綠草如茵的水邊，因為這日的霧氣實在太厚重。

放下大背包，肩背相機輕鬆的繞湖邊走了一圈，雖範圍不算大，但此地的雲霧飄移速度很快，使得湖面與後方的翠綠草坡忽隱忽現，氣氛相當優美，搭配面積極大的草坡，果然是紮營的完美地點，難怪來過此地過夜的人都說

還要再來。此湖水質無法生飲，要過濾並煮沸，水裡蝌蚪超級多，汲水時還須閃過牠們。這個夜晚雖然又濕又涼但是我們仍然拍下它的夜景，晚餐後在這樣的環境下泡茶，真是最棒的戶外享受。

湖邊的營地條件極佳，適合紮營過夜。

與隊友一起烹煮晚餐的營地氣氛。

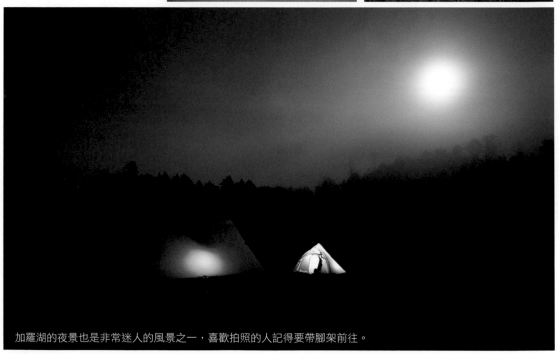

加羅湖的夜景也是非常迷人的風景之一，喜歡拍照的人記得要帶腳架前往。

加羅湖地圖

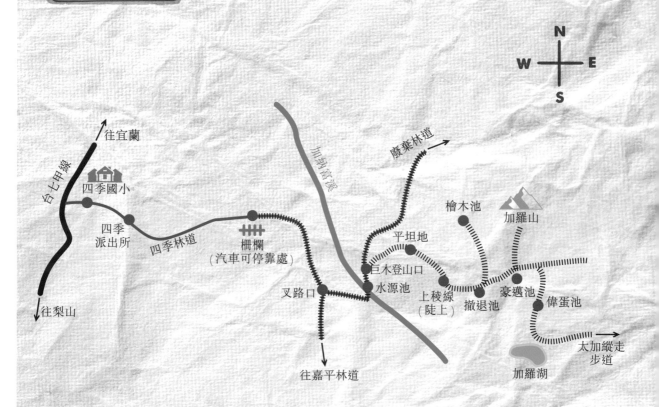

1. 大同加油站是宜蘭往梨山方向入山後最後一個加油站。
2. 四季林道進入前須向當地管區派出所報備始可進入。
3. 大同鄉公所／洽詢電話 03-9801102
4. 宜蘭山區終年潮濕多雨，禦寒衣物和雨具一定要帶。
5. 松蘿村附近有幾家民宿可選擇，若需要在四季林道內過夜，則必須自備宿營裝備。
6. 四季村是台七甲線經過的一處泰雅部落，進入村內往上行即可進入四季林道。

由國道 5 號南下，經雪山隧道由頭城交流道下往台 9 號方向前進，至宜蘭市接台 7 線轉台 7 甲線，到四季村轉入四季林道，停車於柵欄口後即可步行到達加羅湖登山口。

02 四稜溫泉

陡下三光溪的野溪溫泉

這裡的溫泉水由岩壁上傾瀉而下，

站在岩壁邊就像是淋浴一樣舒服，

水溫大概在攝氏五十度左右，

伴隨著岩壁下方的冰涼水流，

只要在腳邊人工堆沏一下，

水溫剛好可以讓人坐下後舒展全身，

水溫冷熱適宜，

在這種天然的溪谷中泡溫泉真是太爽快，

陡下切的辛苦很快就被拋諸腦後……

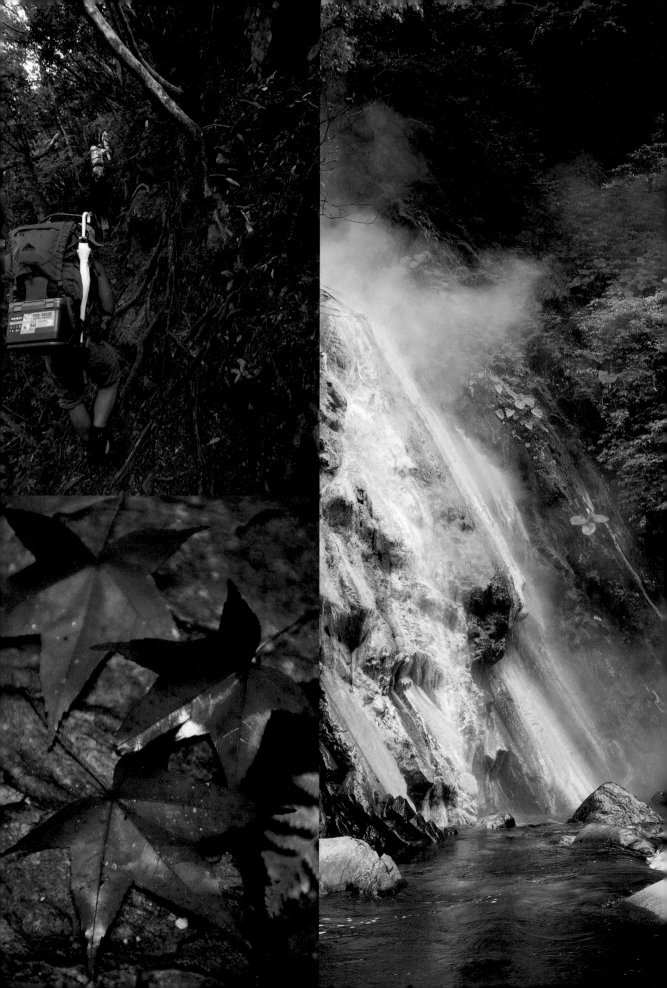

行前筆記

行前說明

地理區域	桃園縣復興鄉四稜村
賞玩重點	野溪溫泉
親近方式	徒步健行
最佳造訪季節	秋、冬季
地域形態	低海拔中級山溪谷
路線安排	原路往返
所需時間	1～2日
過夜方式	野營露宿
行程難度	短距離陡坡，難度低

◎特別提醒：溪流水量大時，切勿勉強渡溪過對岸，以免無法回程。

二天一夜

Day1 ▶ 中午前抵達下切入口整裝出發，下午四點前進入溪床紮營。

Day2 ▶ 中午前拔營原路折返，下午四點之前回到登山口結束行程。

建議攜帶

攜帶品項	攜帶原因
輕量宿營裝備	溪谷內容易找到避風處，營帳不需過分講究抗風性。
輕便溯溪鞋	前往溫泉露頭處需要涉溪步行。
技術裝備 （繩索、鉤環安全吊帶）	溯溪常見的繩索、鉤環甚至安全吊帶，透過正確的操作，是安全的保障。

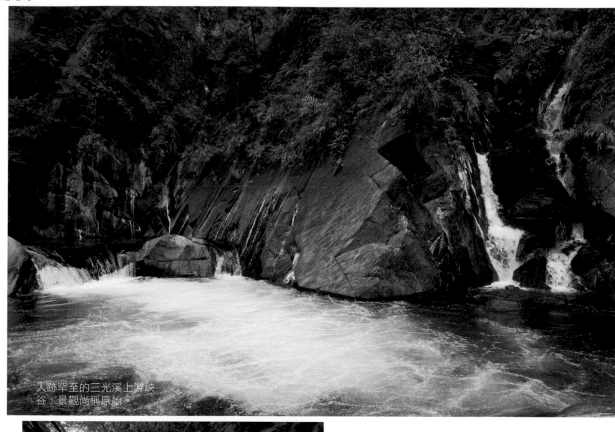

人跡罕至的三光溪上游峽谷；景觀尚稱原始。

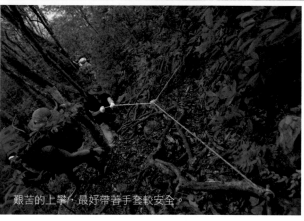

艱苦的上攀，最好帶著手套較安全。

三光溪為大漢溪的上游，發源於明池附近，流經北橫明池檜木保護區，景觀仍保持原始自然。

外幾無人煙，此區域鄰近棲蘭、明池之間，之後與玉峰溪匯流稱為「大漢溪」。在三光溪的沿岸有重重瀑布、深潭與峽谷，還有難得一見的溫泉瀑布，稱得上是有點挑戰性又不至太過危險的溪谷環境。夏季時三光溪是一條難度適中的溯溪環境，冬季除了前往四稜溫泉的泡湯客之

這兒有一處天然的野溪溫泉，名為四稜溫泉，和別處野溪溫泉不一樣之處，是這兒的泉水由懸壁傾瀉而下，類似溫泉瀑布一般，站立其下頗有按摩的功效。

這處溫泉瀑布高約十幾公尺，岩壁上附著一層黃色與白色相間的結晶物，溫泉水直接流入水勢豐沛的溪流中，搭配周遭的蔥翠林木，景觀仍保有原始風貌。四稜溫泉的泉質清澈透明，從岩壁上流下的泉溫雖然已經冷卻，但仍感覺燙手，不過站立淋浴倒很舒適，此地環境雖然距離溪谷上方不遠，卻相當隱祕原始，是非常難得的好去處。

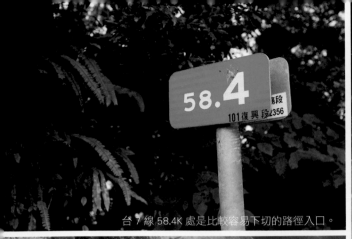
台 7 線 58.4K 處是比較容易下切的路徑入口。

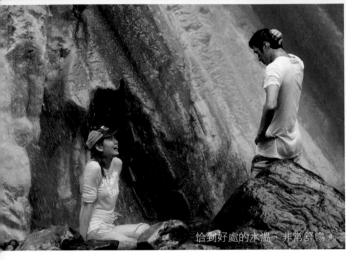
恰到好處的水溫，非常舒暢。

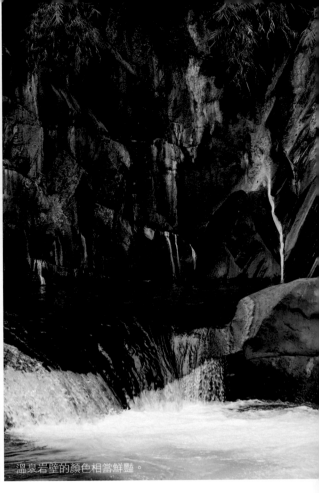
溫泉岩壁的顏色相當鮮豔。

▼ 置身於林相優美的山徑間

在北橫五十一‧五公里桃園縣與宜蘭縣交界處，這個地方名為「西村」，有一大轉彎，正好是個隘口地形。風勢不小，冬日的氣溫偏低，正是泡湯的好日子，不過由於下切到三光溪谷之後還得橫渡冰冷的溪流到對岸才能走到溫泉瀑布之下。此地春季多雨，夏季多颱風，山徑濕滑難行，所以最佳造訪季節應該是夏秋之際。

由於交通不便，下切的路徑陡峭，甚至有一定的危險性，平時除了少數釣客之外，根本人跡罕至。這裡的路況雖然不至於太過難走，但也不是可以闔家光臨的路線，不過，當日往返太可惜啦，至少也要在溪邊夜宿一晚才值得啊！只是溪畔空間有限，最好是安排平日時段前去為佳。

陡峭的山徑，行走時要非常小心。

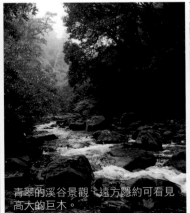
青翠的溪谷景觀，遠方隱約可看見高大的巨木。

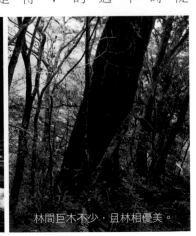
林間巨木不少，且林相優美。

34

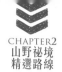

下切三光溪的登山口有好幾處，比較好走的位置在五十八‧四公里處，就在此整裝進入步道後，一開始要先鑽行一段比人還高的濃密芒草叢，路跡還算明顯，過空氣中霧氣瀰漫，得小心草叢中的岔路。穿過芒草叢之後，可發現身處於美麗的森林裡，紅葉樹種族群密集而且高大，不時還有粗壯的檜木出現。出入這條登山步徑的登山客很少，除了下游的四稜溫泉較有人跡之外，這段山路尚屬冷門路線，藉由這條路可攀登稜山，或是溯行三光溪，一般甚少有人重裝前往三光溪邊紮營過夜。

分鐘步程可抵達一處樹林下的平坦地，如果要在此紮營倒是相當避風，十幾人在此過夜沒問題，但是沒有水源。

此路徑雖然行走在林相優美的森林裡，但是卻行走不易，尤其是這處平台之後，愈往下走坡度愈陡，路況愈差，穿著硬底的登山鞋很容易滑倒，下切路徑幾乎都是六十、七十度以上的陡坡，必須要像猴子一樣手腳並用，雙手不抓著樹枝、岩石或繩索是不可能下得去的，每踏出一步都要思考一下，到底腳要踩在哪裡？而且地面很有可能非常濕滑，務必要非常小心。

▼學習猴子手腳並用
抵達溪谷

從公路邊下降到溪谷的垂直落差達到超過四百五十公尺，重裝走來並不輕鬆，緩慢行走約莫四十分鐘雖然由登山口到達溪邊的距離不算遠，但是處於這般山區地形中，實在走不快，幾乎垂直的下切山徑路況愈來愈頻繁，背著沈重的

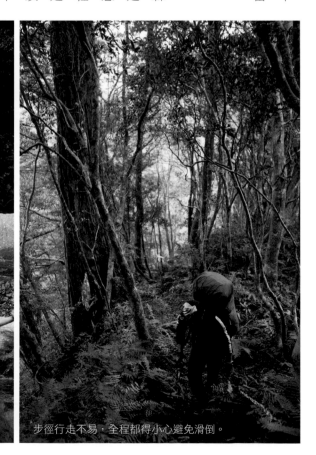

即使是水流和緩處，涉水過溪也得小心滑倒。　　　步徑行走不易，全程都得小心避免滑倒。

大背包要很小心，樹幹、樹根、繩索是最好的輔助工具，部分較困難的地形手上的登山杖反而有些累贅，最好是收起來比較方便。就這樣大大小小的路況是濕滑的地面，很難站得穩，加上坡度陡峭，雙手經常得攀扶著周遭地形地物，所以不只是登山杖，肩上背著的相機也很容易體無完膚，在這樣的地形前進著實也很難拍攝周圍的景觀。

下切，在底部溪床上站穩之後再接下上方的人吊放下來的背包，回程時採相反步驟，這是比較可靠的做法。就這樣跌跌撞撞，大概半天的時間才走進溪谷之中。

▼ 煙霧瀰漫的絕美景色
── 溫泉岩壁

進入溪谷之後眼前絕美的參天峽谷風景配上清澈的溪水，到處都是綠蔭倒垂，遠方霧氣中夾雜著若隱若現的高大巨木，美景渾然天成，尤其是對岸的溫泉岩壁，顏色相當搶眼，搭配四周的翠綠，有時溫熱的水氣瀰漫整個溪谷，更添神祕原始的氣氛。

三光溪的水量算是不小，甚至可稱為湍急，我們盡量沿著溪谷中的巨石爬上爬下，遇到深潭則高

愈靠近溪谷，溪水隆隆的聲音就愈大，最後十幾公尺，必須下降一片垂直岩壁，有繩索可握，但是落腳點不好，必須靠雙手臂力與握力，這一段是比較危險的，因為不可以失手，下方溪谷全是亂石，必須全神貫注，必要時，可採取先放下背包，一人先空手

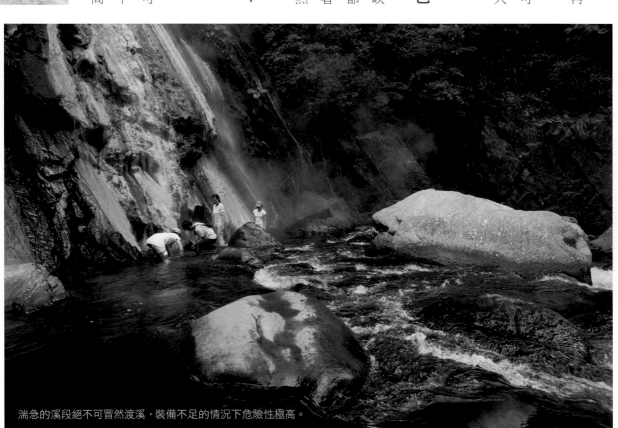

湍急的溪段絕不可冒然渡溪，裝備不足的情況下危險性極高。

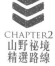

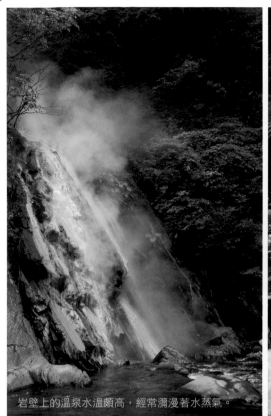

岩壁上的溫泉水溫頗高，經常瀰漫著水蒸氣。

背負重裝渡溪，一定要找到有把握的溪段。

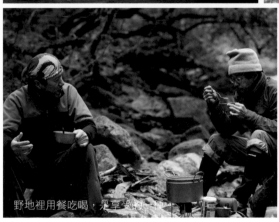

野地裡用餐吃喝，是享受的一種。

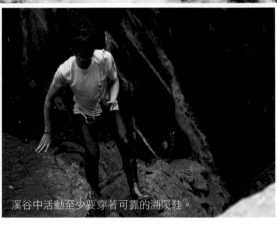

溪谷中活動至少要穿著可靠的溯溪鞋。

繞，但是密林中背著大背包很難行進，在這種環境下攝影成了一樁苦差事，在這樣的峽谷中，雖然乾淨的水源不缺，夠平坦的營地倒是很缺，溪床上到處都是大小石塊。若要在此過夜，溫泉正對面的溪流彎曲處算是最寬敞的位置了，不過也只能勉強容納大約十人躺平而已。

將營地突兀的石塊整理一番，也不急著渡溪泡湯，先四處撿拾較不潮濕的枯木升火吧，在溪谷中生火這倒很容易，這也是在溪谷紮營過夜的好處。

橫渡到對岸得要非常小心，如果水量大，必須先至對岸固定繩索，最好跟隨懂得使用溯溪裝備的同伴前往較為安全，一般無溯溪經驗者切勿輕易嘗試。

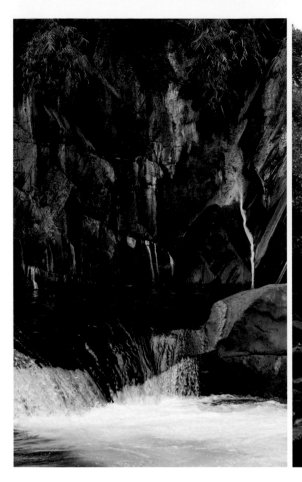

▼一時興起的野外釣魚

據說三光溪屬於封溪保育的溪流，在這荒山野嶺之中免不了手癢，這天大清早隨意整理了溪釣組具，想「調查」看看此地的保育成效，拉起最大條的苦花魚不超過二十五公分，在溪谷裡混了一個早上也只有釣起區區五條。

我的魚鉤沒有倒刺，脫鉤之後立即放回水裡，也許這兒不夠深遠，是否此地的苦花魚早已被「抄」完不得而知，還是天氣太惡劣魚兒不吃餌？不過經常聽說此地「大物」出沒，由這兒環境的自然程度來看，是非常有可能的。

回程的爬坡是另一種苦頭，肩上的重量沒有減少，但是往上攀爬的難度又增加了許多，加上霧氣實在太重，密林之中路徑判斷出了幾次錯誤，雖然都得以及時發現，不過卻也浪費了不少力氣，待回到登山口，又是另一個黑夜的開始。

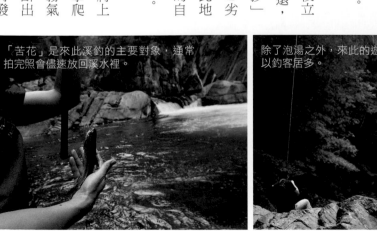

「苦花」是來此溪釣的主要對象，通常拍完照會儘速放回溪水裡。

除了泡湯之外，來此的遊人以釣客居多。

三光溪地圖

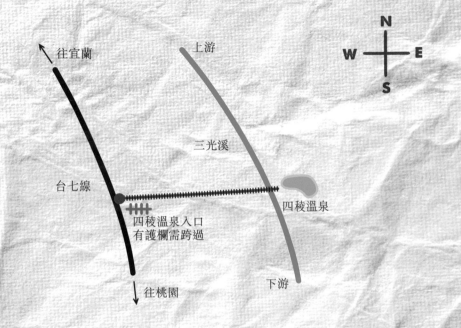

往宜蘭

上游

N
W E
S

三光溪

台七線

四稜溫泉入口
有護欄需跨過

四稜溫泉

往桃園

下游

注意事項

1. 下切三光溪谷坡度陡峭，須注意安全。
2. 山區氣溫偏低，即使是夏季，禦寒裝備不可少。
3. 北橫公路路幅狹窄，車輛停放要小心。
4. 三光溪邊適合紮營的位置不多，即使有，平坦地面也不大。不宜過多人數同時前往，
 10人內為佳。
5. 涉水橫渡溪流要相當小心，最好攜帶繩索、鉤環等裝備前往。
6. 進入溪床務必換穿不織布底的溯溪鞋。
7. 如果冬季前往，最好攜帶溯溪或潛水用的防寒衣為佳。
8. 發現水色有變濁的跡象，表示上游可能開始下雨，必須立刻撤離溪谷。

交通資訊

自國道一號或國道三號抵達大溪，轉接七號省道經巴陵至四陵，於接近五十八‧四公里處
停車。

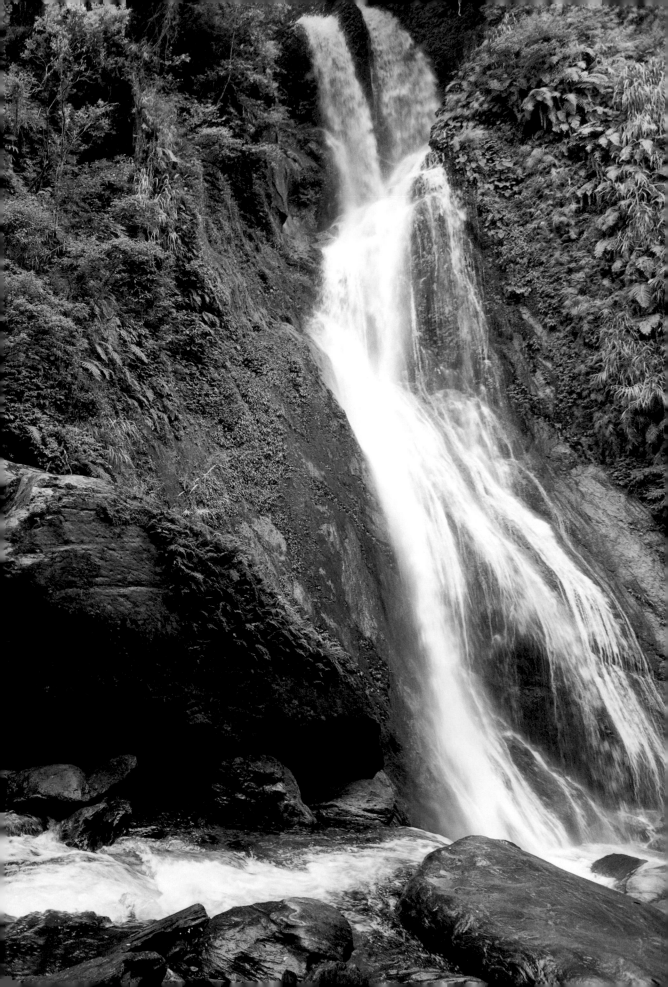

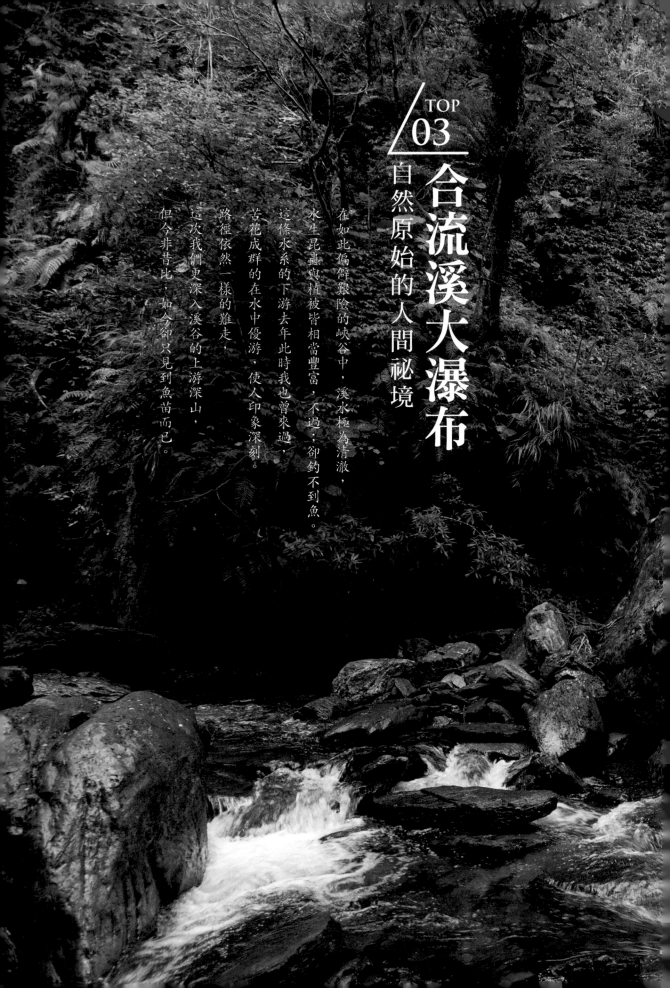

合流溪大瀑布

自然原始的人間祕境

在如此偏僻艱險的峽谷中，溪水極為清澈，水生昆蟲與植被皆相當豐富，不過……卻釣不到魚。

這條水系的下游去年此時我也曾來過，苦花成群的在水中優游，使人印象深刻。

路徑依然一樣的難走，這次我們更深入溪谷的上游深山，但今非昔比，如今卻只見到魚苗而已。

行前說明

地理區域	宜蘭縣南澳鄉合流溪
賞玩重點	古道、溪谷
親近方式	徒步健行
最佳造訪季節	春、夏季
地域形態	低海拔中級山溪谷
路線安排	原路往返
所需時間	3～4日
過夜方式	野營露宿
行程難度	蜿蜒古道、溪床交錯前進，難度中等

◎特別提醒：為了安全考量，此行程必須由懂得操作溯溪技術裝備者帶領前往。

四天三夜

Day1 ▶ 中午前登山口整裝出發，下午四點前進溪床選一處安全點紮營。
Day2 ▶ 清早再沿合流溪沿岸穿梭的古道獵徑，再尋一處溪畔營地過夜。
Day3 ▶ 中午前應可發現合流溪瀑布，然後原路折返營地。
Day4 ▶ 原路返回登山口，應可於日落之前回到登山口結束行程。

●健腳者也許二天一夜即可往返，但是若能安排三天二夜，更是能夠盡情欣賞溪谷環境的自然之美，也比較不太累。

建議攜帶

攜帶品項	攜帶原因
輕量宿營裝備	溪谷內容易找到避風處，營帳不需講究抗風性。
溯溪鞋	第三日整日需要涉溪步行。
防水背包	因為有可能浸濕。
防水袋	若無防水背包，應使用多個防水袋，將背包內的衣物、裝備等分類打包好，做好防水準備。
基本溯溪技術裝備	8mm 以上攀登繩約 50 米（多人共用）、8 字環或下降器、吊帶、浮力背心、大 D 鉤環、安全頭盔。
8×30 雙筒望遠鏡	晨昏時刻溪谷內有為數眾多的野鳥值得欣賞。

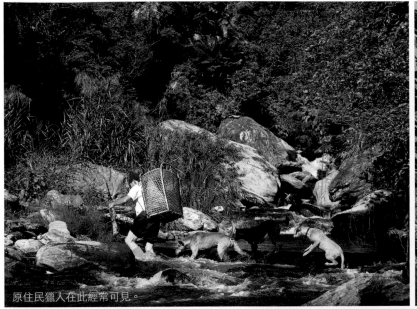

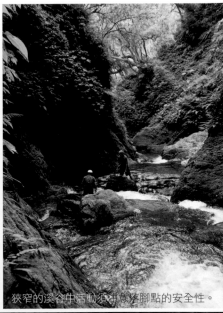

原住民獵人在此經常可見。

狹窄的溪谷中活動須注意落腳點的安全性。

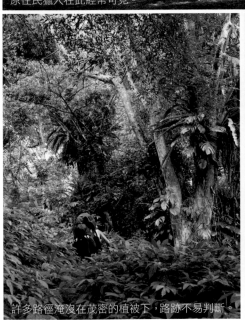

許多路徑淹沒在茂密的植被下，路跡不易判斷。

地形圖是一定要攜帶的。

合流溪的上游溪谷由於地形較崎嶇，除了原住民獵人之外，登山溯溪的隊伍並不多，仍維持原始自然的景觀，峽谷中地形落差很大，水流蜿蜒曲折，處處深潭瀑布，峽谷內風景相當漂亮，尤其是主流與支流交會處的壯觀瀑布水量超大，高度約二十公尺左右，就位在溪谷的轉折處，視覺效果相當震撼。地圖上並未記載這處大瀑布，所以也不知叫什麼名字，姑且稱之為「合流瀑布」吧！

不過如此清澈自然的溪流裡，水族生物卻不多，取出隨身攜帶的溪釣器具在溪谷中上下攀爬，甚至攜帶繩索鉤環克服困難地形，不過這一帶的苦花不但數量極少，而且體型也很小，已無垂釣價值，但來此探險尋幽還算蠻不錯的。

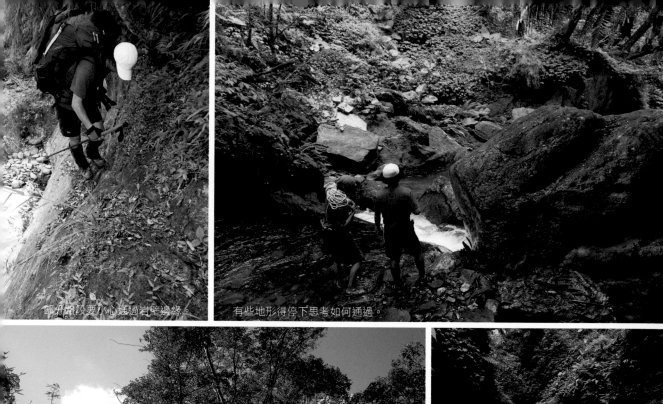
部分路段要小心通過岩壁邊緣。

有些地形得停下思考如何通過。

輕量化的帳篷比較好攜帶。

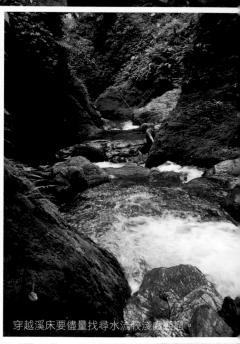
穿越溪床要儘量找尋水流較淺處通過。

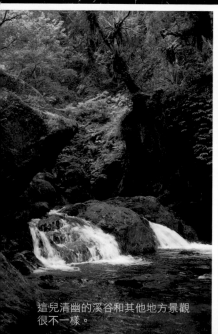
這兒清幽的溪谷和其他地方景觀很不一樣。

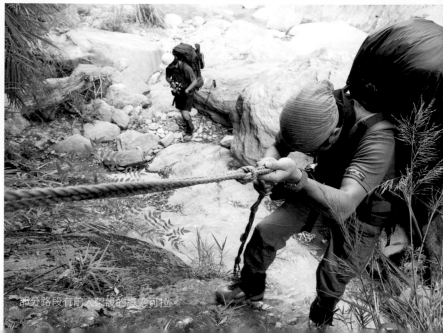
部分路段有前人架設的繩索可拉。

▼ 藉由草木使力

腰繞獵徑

駕車抵達南澳的金洋村後，再沿著南澳南溪的水泥路往上游前行，約二十分鐘車程可達溪床上產業道路的終點，在此可見一塊「沙韻古道」的指示牌，這就是登山口的位置。

順著密林下的步道緩坡上行，不久可抵達楠溪，這是條非常小的支流，水質極清澈，站在水邊往上游方向看去，可見一座日本時代遺留至今的廢棄吊橋。

重新修築過的古道只有三公里，接下來的步道應稱為「獵徑」，通過這條小溪不用脫下登山鞋，踩著凸出水面的石塊即可勉強小心通過。通過楠溪之後步徑立刻開始轉為陡上，必須手腳並用才能前進，至此才算明顯感受到大

背包到底有多沉重，由於坡度陡峭，必須抬頭仰望上方才能看清楚要往哪兒爬，不過受到大背包的影響，可能必須側身彎腰才能抬頭往上看。

這段爬坡其實不算太長，但是地面鬆軟又經常濕滑，必須抓著身旁的草木才能使力，走起來有點兒累，不過和後面的路況比起來顯然又輕鬆多了。

▼ 穿越溪流 探尋祕境

楠溪之後的腰繞步徑大致上都是沿著南澳南溪的南岸往上游方向前進，如果邊走邊賞玩觀察，緩慢向前行約一‧五小時的步程便抵達與合流溪的匯流處，這兒有舊吊橋的遺跡，站在此處可以分辨出對岸的路徑，右邊沿著南澳南溪繼續走是通往舊金洋部落的方向，亦即所謂的「沙韻之路」，

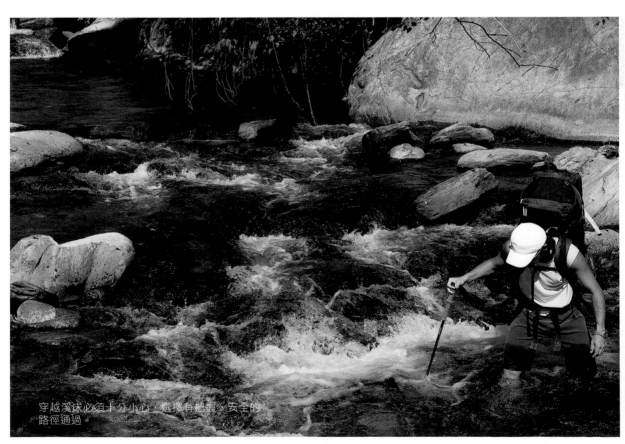

穿越溪床必須十分小心，選擇有把握、安全的路徑通過。

而我們要前往合流溪的更上游尋找更隱密的祕境，必須渡溪找路往合流溪更上游的方向走。溪水並不深，脫下登山鞋讓雙腳踩在冰涼的溪水裡可直接走過去對岸，水位大約只及大腿的高度，通過之後沿著溪床的岩石繼續往上游走。部分較難通過的地形必須抓緊緊在岩壁上的繩索走在傾斜的岩壁上，至此開始感受到驚險刺激的感覺。

沿溪床上的大小石塊攀爬前進，約五百公尺後就必須再次渡溪高繞山徑，由於天色已晚，我們就在橫渡溪流的位置就地紮營。

▼濕滑難行 彷彿進入蠻荒世界

清晨，陸續有數位原住民獵人經過我們的帳篷，並指點過溪的位置，獵徑就在溪流的對岸，看著

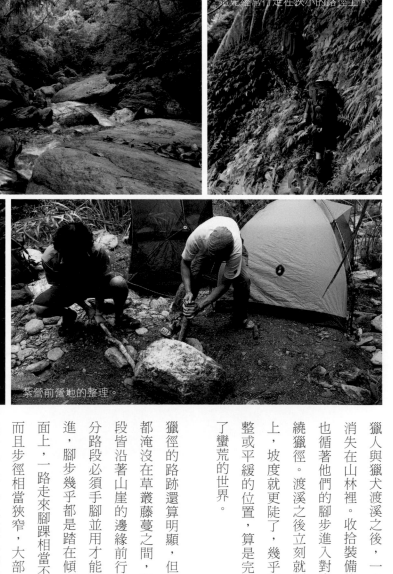

溪谷的巨石景觀多樣。

這兒經常行走在狹小的路徑上。

十分清澈的溪水。

紮營前營地的整理。

獵人與獵犬渡溪之後，一會兒就消失在山林裡。收拾裝備後我們也循著他們的腳步進入對岸的高繞獵徑。渡溪之後立刻就開始陡上，坡度就更陡了，幾乎沒有平整或平緩的位置，算是完全進入了蠻荒的世界。

獵徑的路跡還算明顯，但是幾乎段段皆沿著山崖的邊緣前行，大部分路段必須手腳並用才能順利前進，腳步幾乎都是踏在傾斜的坡面上，一路走來腳踝相當不舒服，而且步徑相當狹窄，大部分路段幾乎都只有一隻鞋的寬度，尤其是經過有落差的路段，下一步要踏在哪一個點必須小心判斷，稍有不慎即會滑倒。

直到再度下切溪谷為止，這段路途幾乎都是這樣的路況，還得經

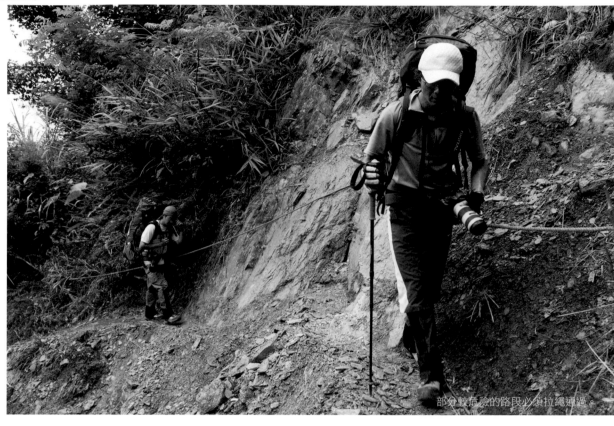

部分較危險的路段必須拉繩通過。

過數個崩壁地形，雖然實際距離並不遠，但是值得拍攝的畫面俯拾皆是，也使得我們行進的速度相當緩慢。

雖然路不好走，但是幾個崩坍地形處卻有簡易的繩索架設，應該是經常在附近山區打獵的原住民所設置，即使如此，要負重通過這些坍塌崩壁還是有些危險，不得不佩服原住民獵人的「實力」。

▼ 下降溪谷 找尋紮營地

經過在密林裡大半天的奮戰，終於可以開始下切溪谷，下方的溪水是合流溪的支流之一，地圖上並沒有名字標示。由高處透過叢林的縫隙可以窺見溪床上有好幾處深潭，開始幻想水中成群的苦花，並且想像泡在清涼的溪水裡洗去全身的泥土與汗水，事實上只有後者是真實的。

超級實用的裝備剖析

EPIgas —— REVO 瓦斯爐

這款輕巧瓦斯爐在爐嘴處有極特別的擋風設計，採多孔纖維的金屬燒結而成，有眾多的細微火焰孔，即使陣風來襲爐火也不易熄滅，輸出功率較高。而爐頭上四隻折疊式托架延展開後，較大的鍋子也能平穩的放置，在市面上所有有的輕巧型瓦斯爐頭的行列裡，它算是最穩的了。不僅火力夠，收納後的體積小，不佔空間，攜帶相當方便。

這款爐子最大優點就是在輕巧之餘，又可擁有強大火力輸出，效率極佳，是小隊伍中優秀的共同裝備之一。不過火力控制扭設計的較小，而且位置就在爐頭下方，當欲調整火力或是關閉瓦斯時，手指容易被燙到，這大概是唯一的缺點吧。

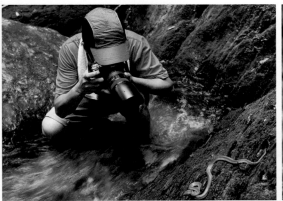

這段溪谷的落差頗大，地形極種迷人的過程，難怪愈來愈多人為崎嶇，沒有寬敞的紮營點，喜愛野外的冒險活動。我們攜帶只能找一處安全的位置動手清理釣具、繩索與勾環，進入溪床場地，不過為了清出一塊可以紮往下游的方向探索，沿途都一樣營的地面，竟然用掉了幾乎一個沒什麼漁汛，我開始懷疑到底是下午的時間。夜晚用餐後，頭燈自己釣技生疏，還是這條溪中的的光束可以穿透水流照射在溪床魚群已經被釣到所剩無幾？不上，探照了一小段距離，都沒有管，至少這一段溪谷景觀相當原發現魚兒的蹤跡，蟹類也不多，始自然，身處其中仍然覺得清幽反而是發現幾隻體型肥碩的「斯文豪氏蛙」。暢快。

▼ 自然原始的神祕大瀑布

克服野外的困難地形本身就是一沿著水流通過一處彎道後，峽谷內開始出現大落差地形，站在高處覺得下方的溪谷景觀更原始，

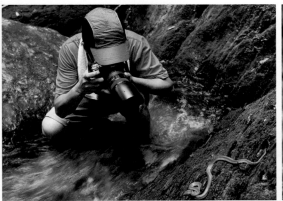
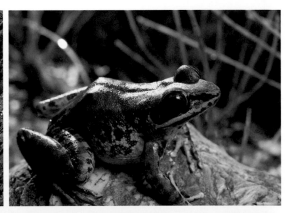

周邊必吃的美味

特色小吃——傳道冰

南澳是蘇花公路上的一個小村落，餐飲店不多，「建華冰店」是提供旅遊諮詢的一家小吃店，因老闆在南澳從小玩到大，周遭的一草一木都非常了解，除便當外，這裡最叫座的就是自製古早剉冰。在建華冰店可買到奇特的剉冰「傳道冰」。這個名字是當地教會的傳教士所命名的，極具古早味的冰品，製冰機為日據時代留下。剉冰本身未添加配料之前已帶有檸檬的酸甜味，口感綿密，類似泡泡冰，搭配上各式甜豆、花生，加入整顆生蛋黃，非常好吃，還可打包帶走，是一道美味又有趣的冰品。

地址：宜蘭縣南澳鄉南澳村蘇花路二段419號　電話：(03)998-1150

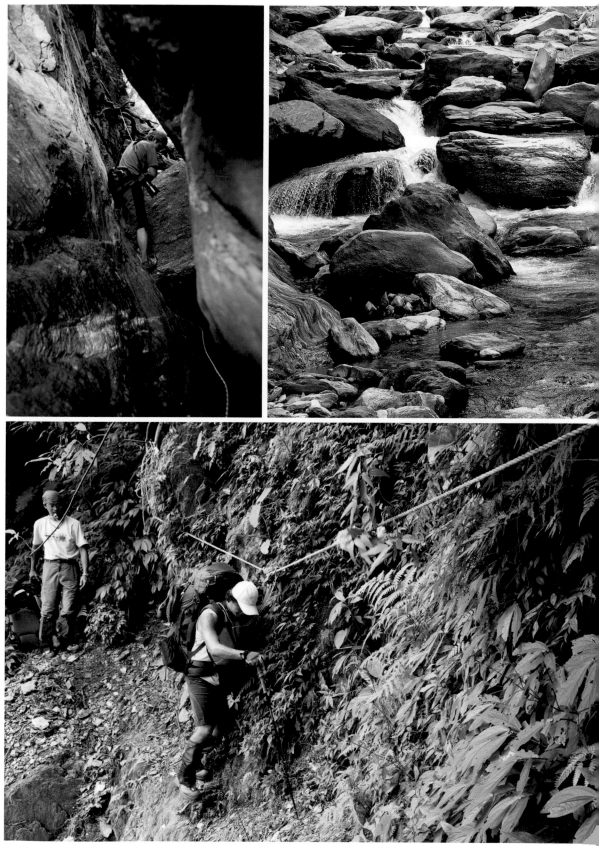

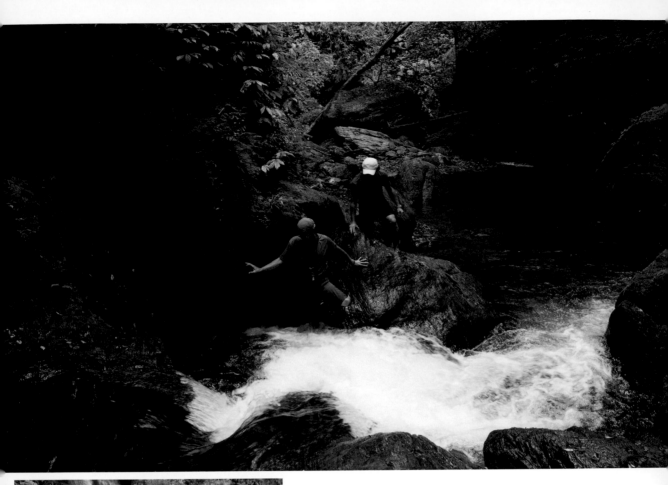

地形更複雜，要想徒手通過已是不太可能。在一處岩壁旁尋著一處固定點架繩，沿著岩石的縫隙下降，然後再度踩在溪水裡，走出岩石的縫隙之後，眼前的景象果然大不相同，溪谷景觀非常的自然原始，二旁的山壁皆十分高大，植被茂密處可以不見天日，但是也有崩壁伴隨。

水流極為清澈，巨石、倒木、深潭、激流、瀑布交錯，雖然釣況

不優，幸好此地風景絕佳，稍稍彌補失落的心情，乾脆收拾釣具，專心玩賞景色也好，通過一個大迴轉之後，前方樹梢上赫然出現一座高大的瀑布，看來水流量不小，繼續往前走不久，終於看清這座瀑布的全貌，至此也無法再前進，這兒就是此行的終點了，「合流溪大瀑布」，雖然釣不到魚，但這趟驚奇的冒險旅程還是值得回憶的。

最後會見到一高大的瀑布

合流溪地圖

tips

停車之後進入溪床的路徑，經常得視天候與
水量，不斷在溪流二岸迂迴穿梭，或是高
繞，並非一直穩定沿著溪流一側行走。

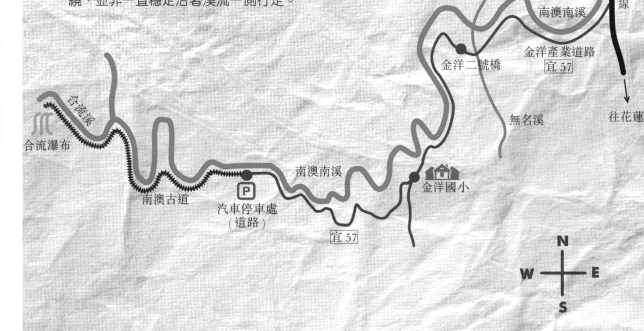

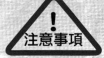

注意事項

1. 山區溪水甚為冰冷，最好攜帶溯溪用防寒衣。
2. 防水袋必須完全防水，以免衣物裝備潮濕。
3. 最好攜帶繩索以備不時之需。
4. 山區下雨時必須盡速撤退。
5. 山區獵徑濕滑難行，行走崖邊須小心注意。
6. 獵徑並不穩定，幾乎逢雨必坍，須有撤退計畫。

交通資訊

台北往花蓮方向由台 9 省道（蘇花公路）經蘇澳、東澳然後抵達南澳，直行過南澳橋右轉宜 57
號道路往金洋村方向即可遇金洋二號橋，繼續順著產業道路直行到底，即可抵達南澳南溪的溪
床，必須停車在此溪床附近，然後沿著南澳古道的指標前行，即可抵達合流溪。沿著合流溪床
上溯，即可遇見瀑布。

松蘿湖

十七歲少女之湖

清晨天色才亮，

S型的水道搭配飄忽不定的晨霧，

一道陽光灑下來，景色立刻起了變化，

如夢似幻，奇怪的是始終無法讓人看清全貌，

好似嬌羞的少女般。

只有在這樣的時刻才能體會十七歲之湖的美名。

不過，對於登山客來說，這不算是一條輕鬆的路線……

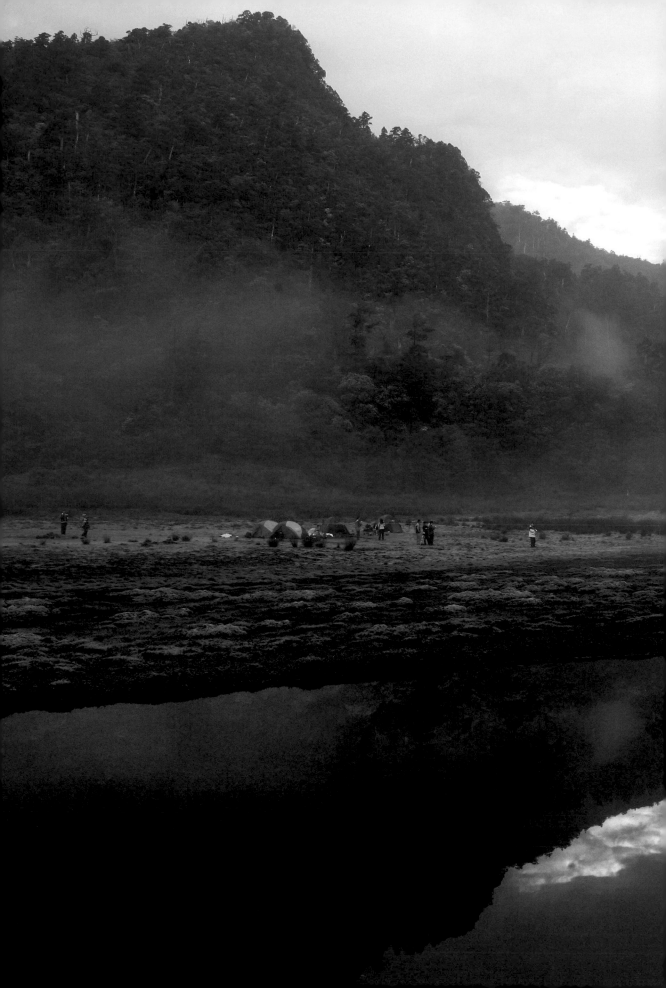

行前說明

地理區域	宜蘭縣大同鄉
賞玩重點	中低海拔湖泊
親近方式	徒步健行
最佳造訪季節	春、冬季
地域形態	低海拔中級山溪谷
路線安排	原路往返
所需時間	2 日
過夜方式	野營露宿
行程難度	短距離陡坡，難度中等

二天一夜

Day1 ▶ 清早抵達登山口整裝出發，下午三、四點前應可進入湖邊紮營。

Day2 ▶ 中午拔營原路折返，日落之前回到登山口結束行程。

建議攜帶

攜帶品項	攜帶原因
輕量宿營裝備	營帳不需過分講究抗風性，睡袋的等級可適用於 5℃ 的氣溫下即可。
防蚊液或蚊帳	中低海拔山區蚊蟲多，需注意防蚊蟲。
濾水器	湖水不宜生飲，需過濾。

松

蘿湖地處南勢溪上游，地形上是一個被山頭所包圍的高山沼澤，海拔標高約一千三百公尺，目前是一處很受登山客歡迎的路線。因為地形特殊，經常造成湖面上有一層薄紗般的雲霧籠罩，尤其是清晨時分氣氛極為清新，而且雲霧不斷地飄移，夾雜著偶而透射進入山谷的光影，變幻莫測的影像有如仙境一般，這就是她被稱為「十七歲之湖」的原因。

松蘿湖在枯水期的日子水位很低，只剩下像河流一樣的水道，由於四周都是山巒，所以這兒自成一個小盆地，四周山頭混生著雜木林及蔓藤類植物，伴隨著水面上優游的水鳥，景觀相當特殊，水道的周圍顯得非常平坦而且綠草如茵，到處都是舒適的營地。

清晨與黃昏應該是松蘿湖最漂亮的時刻，而夜晚蛙鳴聲此起彼落相當熱鬧，所以走一趟松蘿湖一定要在此紮營過夜，否則就等於沒來過一樣。

▼以「水龍頭」為路況難易度分水嶺

前往松蘿湖最普遍的路線就是由宜蘭縣大同鄉的玉蘭村進入，登山口就在玉蘭村的產業道路旁，我們駕車沿著玉蘭村內的產業道路一路爬坡，愈往高處景觀愈遼闊，可看見整個蘭陽溪谷，再往上行即可見松蘿湖的登山口。

入口處有一指示牌標示「松蘿湖里程十公里」，大約四小時的步程可達，但是我們進入登山步道的時間已是中午，沿途又不斷拍照，隨著雨勢不斷加大以及天色愈來愈暗，愈是接近松蘿湖路況就愈惡劣，路途中我們的背包也

登山口有一座指標寫著單程 4 小時步程，其實約預估 6 小時較妥。

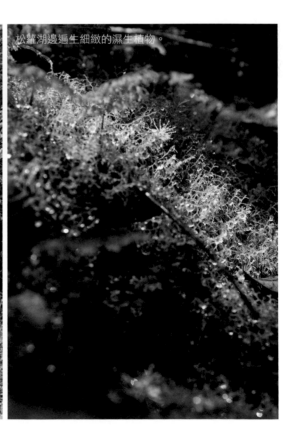

松蘿湖邊遍生細緻的濕生植物。

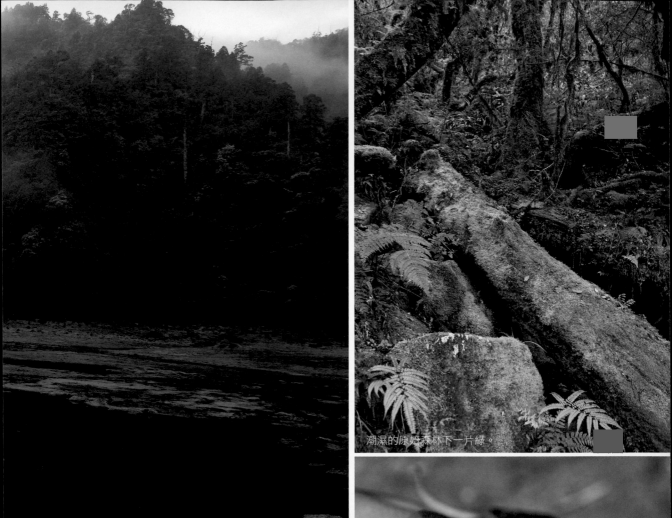

潮濕的原始森林下一片綠。

赤尾青竹絲是野外常見的毒蛇種類，松蘿湖附近蛇類活動頻繁，前往活動需小心。

似乎愈走愈沉重，最後為了拍攝與欣賞一條肥美的「青竹絲」，在晚間八點左右才抵達湖邊。

這段十公里的步道在接近中段的一處低地有支「水龍頭」，這是這趟行程中唯一乾淨的水源。大略可依此水源作為一個分界點；從入山口至水源之間的路況平緩好走，至此以後路途的起伏劇烈，雨勢也讓原本濕滑的地面更加難行走。

▼汗水與泥濘交織 翻越起伏的山頭

這處水源是一個理想的休息地點，在其後方有一處平坦的乾燥地面，也可作為緊急紮營的地點，通過水源之後，坡度較陡，路況也變的完全不一樣，山頭一座接一座，地面也不再平整，典型的中級山路況。一般的登山鞋踩在

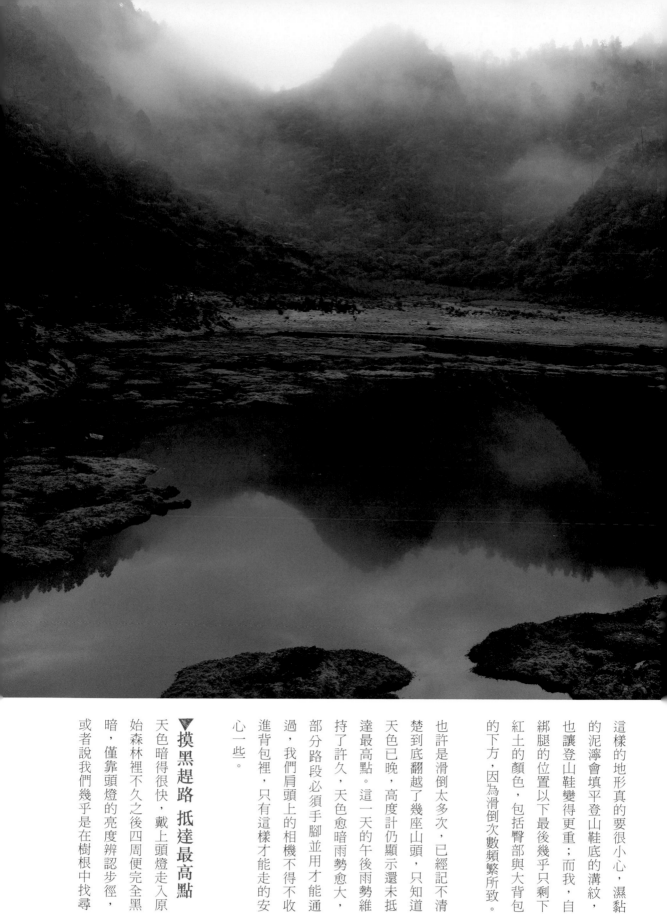

這樣的地形真的要很小心，濕黏的泥濘會填平登山鞋底的溝紋，也讓登山鞋變得更重；而我，自綁腿的位置以下最後幾乎只剩下紅土的顏色，包括臀部與大背包的下方，因為滑倒次數頻繁所致。

也許是滑倒太多次，已經記不清楚到底翻越了幾座山頭，只知道天色已晚，高度計仍顯示還未抵達最高點。這一天的午後雨勢維持了許久，天色愈暗雨勢愈大，部分路段必須手腳並用才能通過，我們肩頭上的相機不得不收進背包裡，只有這樣才能走的安心一些。

▼摸黑趕路 抵達最高點

天色暗得很快，戴上頭燈走入原始森林裡不久之後四周便完全黑暗，僅靠頭燈的亮度辨認步徑，或者說我們幾乎是在樹根中找尋

踏腳之穩定點，然後再判斷手要握住哪裡，行進速度相當緩慢。

當頭燈的光線照射到前人固定的繩索時，表示正要通過較困難的地形，不過有幾個固定點並不牢靠，所以握住繩索時最好要多加注意。

果然其中一株被用來作固定點的小樹幹無法負荷我的體重加上背包的重量，被連根拔起，雖然我抓得很緊但還是下滑了一小段距離，在傾斜又濕滑的岩壁上根本不可能徒手站立，必須依賴這條繩索才能逐步上攀，我轉頭看著下方，完全是一片漆黑，表示頭燈無法照到任何東西，不敢稍作停留，很快的爬到安全的位置，就這樣通過了三、四處類似地形，終於抵達了最高點。

松蘿湖步道全程皆走在密林下。

▼黑暗中關鍵時刻的 好幫手——頭燈

經過了三、四小時的奮戰，由高度判斷這個下坡應是抵達松蘿湖前的最後一個，心情放鬆不少，可是接下來的路跡也不甚明顯。

也許是警戒心降低後注意力不夠集中，黑暗中我竟然走離了步徑，一行三人只有前面的一人在正常的步徑上。

待查覺時已身處一處看似乾溪溝的地形，每一步都踏在極為濕滑的岩塊上，必須抓著茂密的樹枝藤蔓才能站立，雖仍然聽得見附近同伴說話的聲音，但是彼此卻看不見，不過可以判斷方向繼續下行，因為我也不打算回頭，只想再找機會切回步徑，或直接下切湖邊也可。頭上頭燈的亮度發揮了探照的功用，在黑暗環境裡更顯得它的重要，而且雨勢不小，

此刻的安危，關鍵就是頭燈了。

又過了許久，就快要抵達湖邊時，在一個岩縫邊發現一條肥大的「青竹絲」，在頭燈的光線照射下翠綠色的身軀非常鮮豔耀眼，我們想要為牠拍幾張照片，但是要放下背包很難，密林裡阻礙太多，閃光燈不容易架起，只好請隊友用手拿，於是就這樣又和這條青竹絲玩了許久……。這一路上已經發現好幾條蛇類的蹤跡，自此距離湖邊短短一、二百公尺內更是頻繁出現，也許是松蘿湖附近的蛙類數量豐富吧，因為我還未看到水面就已經聽到蛙群的嬉鬧聲，真是熱鬧得不得了。

▼ 雲霧中的少女之湖

選了一處乾燥地面趕緊紮營，草草用餐後便打算睡覺，但是忽明忽暗的夜色吸引了我的注意力，

生態原始的環境下隨時都會有不同的驚喜，我喜歡用鏡頭做記錄。

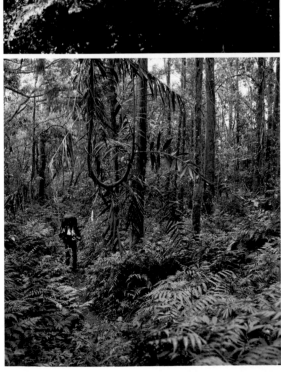
松蘿湖邊所生長的濕生植物。

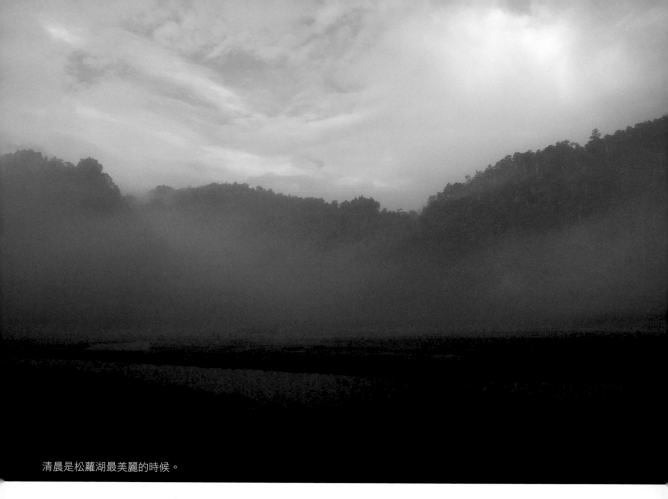

清晨是松蘿湖最美麗的時候。

原來是天空中雲霧不停的翻湧，有時可以透出微亮的天光，帳篷後方的山陵輪廓可以清楚辨識，忍不住架起腳架又拍了幾格滿意的畫面，但我也付出了代價，被蚊子大軍叮咬了無數個包，後來紅腫了好幾天。

清晨五點半，天色微亮，偏高的色溫讓松蘿湖的景色一片青藍，飄渺中的霧氣使得湖的風貌更是迷人。

雖然此時水位不高，像個彎曲的水澤，但是無損她美麗的風貌，水面上還可發現二、三隻水鳥的身影，十七歲之湖真是貼切的名字，雖然偶而乍現的陽光只能維持幾秒，但足以使人忘卻重裝來此的辛勞，這就是松蘿湖的魅力。

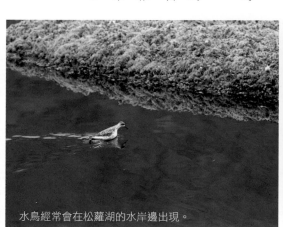

水鳥經常會在松蘿湖的水岸邊出現。

在湖邊紮營才能體會夜晚的松蘿湖。

松蘿湖步道全程皆走在密林下。

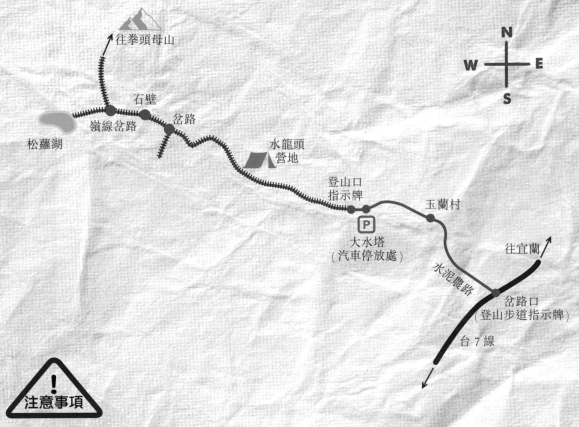

松蘿湖地圖

往拳頭母山

石壁

岑路

嶺線岔路

松蘿湖

水龍頭營地

登山口指示牌

玉蘭村

P 大水塔（汽車停放處）

往宜蘭

水泥農路

岔路口（登山步道指示牌）

台7線

N
W E
S

⚠️ 注意事項

1. 松蘿湖在雨季走來並不輕鬆，健腳者約 4 小時左右可到松蘿湖，若是重裝前往就不只。愛拍照者可能更久，我們走了 7 小時……
2. 前往松蘿湖一般約安排二天一夜的時間，也有人當日往返，不過松蘿湖最美的時刻是清晨時分，建議過夜較佳。
3. 後段路程充滿濕滑泥濘，須有心裡準備。
4. 松蘿湖本身水質不佳，步道中途有一水源，可在此準備飲用水背負進入。或者攜帶濾水器前往。
5. 夏季此地蛇類出沒頻繁，須注意。
6. 松蘿湖的行政區域隸屬於台北縣烏來鄉，但是登山口位於宜蘭縣大同鄉松蘿村或由玉蘭村溯溪攀爬而上，故一般歸類在宜蘭景點之列。

🚍 交通資訊

1. 可以搭國光客運到玉蘭村，再沿當地的本覺路步行到登山口。
2. 自行開車者可走台7線到玉蘭村，進入產業道路後經過玉蘭茶園，不久就能見到登山口。

哈盆古道

北台灣的亞馬遜雨林

搭起營帳拿出炊具，就是極佳的夜晚。

隨意在溪床上找片平坦沙地紮營，

在此玩個二、三天非常適合。

只要是正常人都不會迷路，

步道的路跡也非常清楚，

因為南勢溪上游沿途的自然景觀非常原始，

單純來此地健行就足以讓人精神振奮，

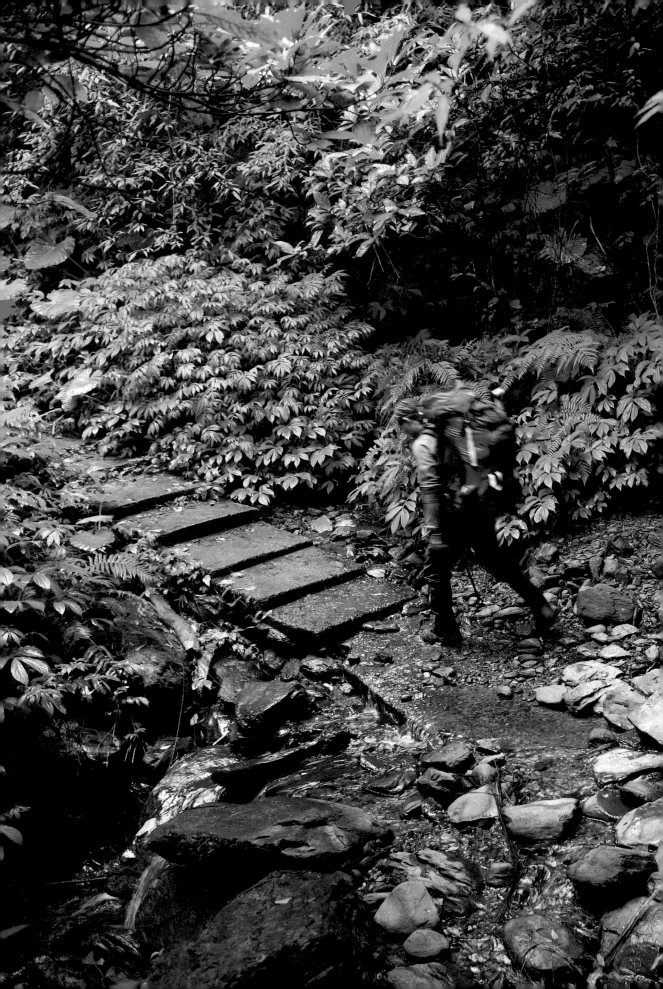

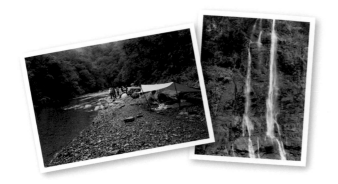

行前說明	地理區域	新北市烏來鄉、宜蘭縣圓山鄉交界處
	賞玩重點	古道健行、溯溪釣魚
	親近方式	徒步健行
	最佳造訪季節	夏、秋季
	地域形態	低海拔中級山溪谷
	路線安排	原路往返
	所需時間	2 日
	過夜方式	野營露宿
	行程難度	短距離野地健行，難度低

二天一夜

Day1 ▶上午前抵達登山口整裝出發，下午四點前可進入溪床紮營。

Day2 ▶中午前拔營原路折返，下午四點之前回到登山口結束行程。

建議攜帶	攜帶品項	攜帶原因
	輕量宿營裝備	溪谷內容易找到避風處，營帳不需過分講究抗風性。
	輕便溯溪鞋	進入溪谷釣魚戲水，需要涉溪步行。
	15 尺手竿＋沉底釣組	野溪釣魚用途。

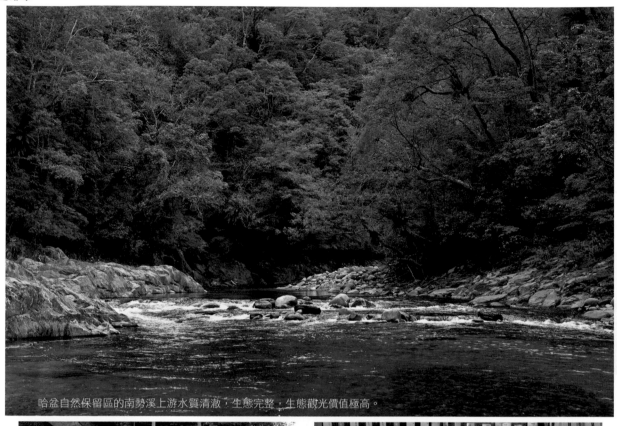

哈盆自然保留區的南勢溪上游水質清澈，生態完整，生態觀光價值極高。

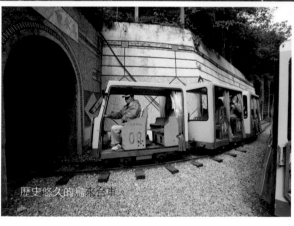

歷史悠久的烏來台車。

原住民村落一定有好喝的小米酒。

哈盆自然保留區一直被稱為是距離大台北都會區最近的真正野地，景觀尚未遭到破壞與污染，從台北縣烏來鄉的福山村開始，有一條步道沿著南勢溪迂迴曲折，一路延伸到宜蘭縣員山鄉穿越哈盆自然保留區，這條步道就是哈盆越嶺古道。但是前往一遊的登山客或釣客，多半會選擇回到烏來鄉的福山村，因為交通較便利。

這條水系的上游山區氣候終年潮濕，森林生態系仍維持十分完整，植物種類相當複雜，躲藏其中的野生動物種類亦多。

為了避免保留區內受到破壞，所以原本貫穿烏來鄉與員山鄉的這條登山步道目前已被封閉，只能由烏來鄉的福山村進出，但完全不影響愛好山水者來此一遊的興

「鳥巢蕨」就是常吃的山蘇。

中低海拔野地裡常見的黃口攀蜥。

致，不論賞鳥、釣魚都非常合適，或單純在溪邊找一塊空地露營，享受自然野趣也是人生一大享受。

▼鳥語仙境的森林步道

通過信賢派出所後，在前往福山村的產業道路上就立刻脫離烏來遊樂區的喧囂，只剩下鳥叫聲與自己的車輛雜音，在此路段風景幽美、開車舒適，如果喜歡賞鳥或拍攝野鳥生態的話，這段產業道路是不會讓人失望的，尤其是福山村轉往哈盆登山口的道路二旁，鳥況好得不得了。

這條路的路面狀況良好，一般車輛可輕易抵達，目前除了當地居民與登山客或釣客之外，很少見到外地遊客。哈盆步道的登山口就在接近產業道路的盡頭前，整裝出發後一開始是斷斷續續的下

登山口矗立著哈盆越嶺的木牌。

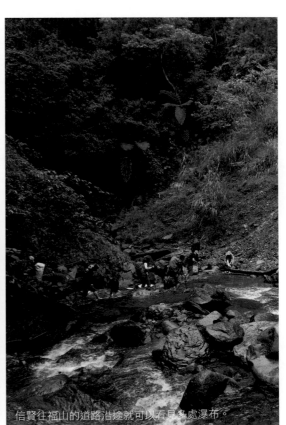

信賢往福山的道路沿途就可以看見多處瀑布。

坡水泥階梯，二旁密植竹林，雨後地面有些濕滑但不算難走。進入泥土步道之後，南勢溪就一直在腳下盤旋，偶而可見溪谷中垂釣的人影。

原始風味，崩坍處可手腳並用小心通過；如果不想脫鞋涉水，可配合登山杖使用，踏在突出水面的石頭或倒下的樹幹，雖然登山杖在通過崩坍地形時有些礙手礙腳，但在渡溪時發揮明顯的好處，大部分的人均可順利通過。

在這條距離不長的森林步道裡我們走走停停，盡情享受自然清新的環境，森林裡大部分的路況都是走在平緩的林間步道上，全程皆樹蔭濃密，沿途有多處陡下溪谷的小徑，攀爬不難，應該都是釣客走出來的步道。

這段路上除沉重的背包外，一切都如想像中完美，大部分的步徑寬度約與肩同寬，步道在穿越波露溪時會遇到一大片的坍方地必須下切到溪床，但是坍方路段早有前人架好的木梯可以握持並不難通過，橫渡這條小溪流後繼續接上步道，讓這段路更增添一些

綁腿與登山鞋是山區健行的標準裝扮。

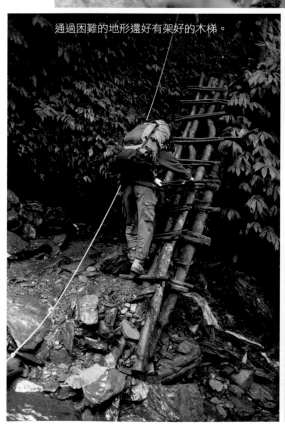

通過困難的地形還好有架好的木梯。

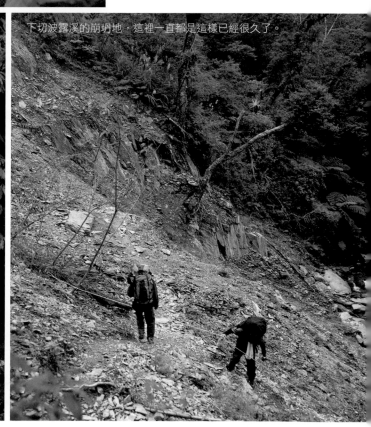

下切波露溪的崩坍地，這裡一直都是這樣已經很久了。

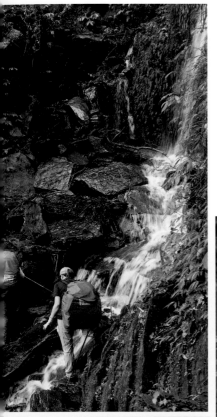

▼ 享受野外釣蝦的溪畔營地

通過波露溪之後，雖然愈走海拔愈高，但是腳下的南勢溪依然不遠，不過愈上游景觀愈原始，我們在一處溪水的迴轉處發現一個較開闊的平緩沙地，可容納二頂二人帳，當下切進入溪谷中，此時天空開始飄雨，讓溪谷中的空氣顯露寒意。趁雨勢尚弱時趕緊先搭好帳篷，以免搞得一身濕才躲進帳篷，還好今日雨勢不連續，仍有空檔可以攝影賞景，甚至連釣竿都能拿出來試試手氣。

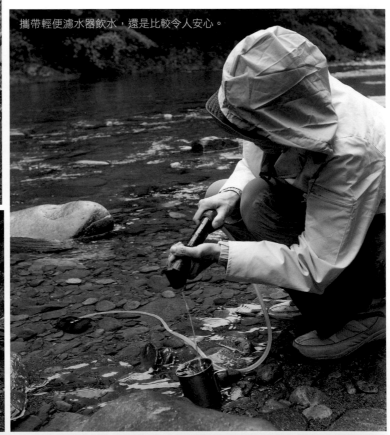

攝帶輕便濾水器飲水，還是比較令人安心。

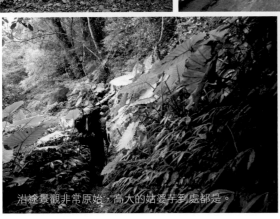

在溪谷過夜，架設天幕帳其實非常方便實用。

沿途景觀非常原始，高大的姑婆芋到處都是。

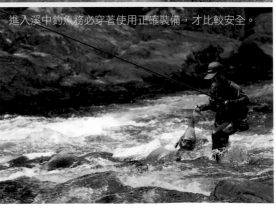

進入溪中釣魚務必穿著使用正確裝備，才比較安全。

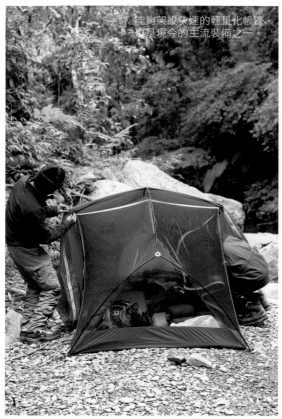

能夠架設快速的輕量化帳篷，也是現今的主流裝備之一。

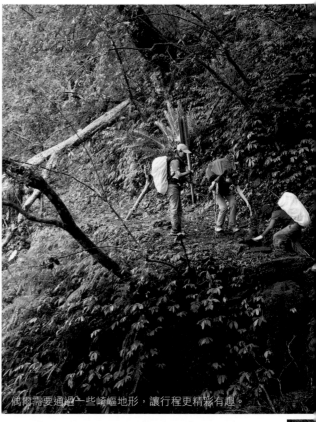

偶爾需要通過一些崎嶇地形，讓行程更精彩有趣。

釣魚小常識

飛蠅釣（Fly Fishing）

一種西式的釣法，又稱「毛鉤」，講究生態觀察、保護環境的細膩釣魚技巧，使用的釣具、手法都與台灣常見的日式釣魚法不同，目前懂得的內行人不多，這並非是魚量少，而是這種釣法比較複雜，門檻也比較高，所以推廣較不易。

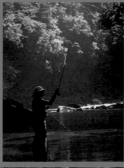

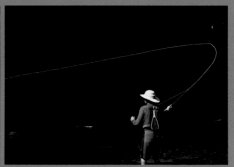

獲釋的觀念

來這裡釣魚或觀察自然生態都非常適合，通常以喜愛自然原始的釣魚客還是比較多，現在南勢溪上游的魚況其實不是很穩定，如果釣獲的魚體體型不大，其實將魚兒釋放回溪中比較好。

為了不要傷到魚體，也應該使用無倒刺的魚鉤，這樣要幫魚脫鉤時比較容易，也比較不容易讓魚受傷。

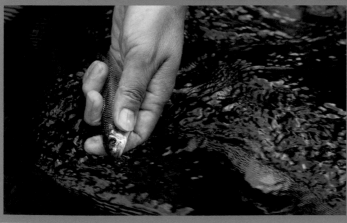

內行的玩家才會在此享受清靜的釣魚。

釣起的苦花,既然體型不大就讓牠回到水裡吧。

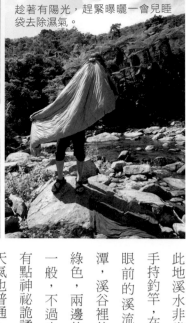
趁著有陽光,趕緊曝曬一會兒睡袋去除濕氣。

此地溪水非常清澈,我背著相機抵達這兒大概四個小時就已足夠,走來也不辛苦,但是大部分的釣客很少人來此過夜釣魚,對於一般戲水的遊客來說這兒又太遠一些,因此這兒沒有喧囂,只有自然的聲音,真是值得一遊的好地方。

手持釣竿,在溪流沿岸走來走去,眼前的溪流很像一條幽靜的長潭,溪谷裡的景觀基本上呈現碧綠色,兩邊的石壘地形很像城牆一般,不過也長滿了青苔,氣氛有點神祕詭譎。這天的釣況不佳,天氣也普通,趁雨勢還不算大時,在天黑前趕緊找尋不太濕的枯枝生火取暖,當然也要好好的品嘗辛苦背來的山野風味餐。

夜晚的溪水裡在頭燈的照射下,淺淺的溪床上到處都是溪蝦眼睛反射的光點,在大自然的野外環境中一向不會無聊,這裡當然不例外,帶起頭燈拿起蝦網就下水了,真的是沒魚蝦也好,抓了不少體型較大的溪蝦當作宵夜真的很不錯。

如果馬不停蹄的趕路,從登山口

收拾背包準備上路。

體型夠大的溪蝦是宵夜的好菜。

哈盆古道地圖

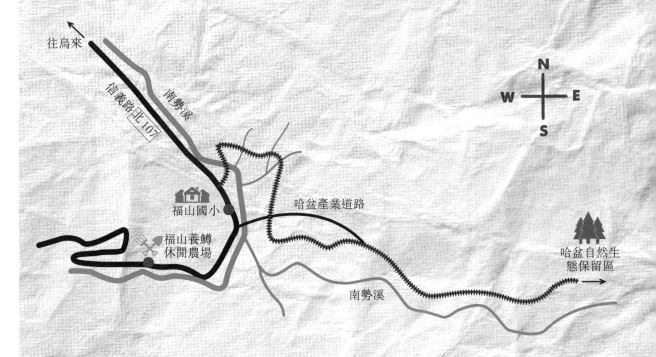

往烏來

信義路北107　南勢溪

福山國小

福山養鱒休閒農場

哈盆產業道路

N
W E
S

哈盆自然生態保留區

南勢溪

注意事項

1. 哈盆步道雖然步程不算長，但是當日往返太過吃力，還是得攜帶食宿與禦寒裝備過夜。
2. 釣魚、賞鳥或生態觀察都非常適合，攜帶圖鑑與望遠鏡前往一定能更增加行程內容的趣味性。
3. 步道多處地表濕滑，也有數段崩坍地形，必須小心通過。
4. 目前福山村的登山口為唯一路徑，原本貫穿哈盆往宜蘭員山的步道在福山植物園之前已經封閉，必須原路折返。
5. 南勢溪畔的營地並不開闊，容納二、三頂二人帳還可以，但不適合大隊人馬前往。

交通資訊

可駕車由新店經烏來風景區沿著北107線道往福山方向行駛，在信賢檢查站辦理入山登記，經福山村、福山國小、福山橋，繼續往東沿著柏油產業道路行駛，約3公里處可見哈盆步道登山口，車輛可停放此處。

栗松溫泉

色彩繽紛的溪谷

暗夜裡，戴著頭燈泡野湯，

再來一杯香濃咖啡，這種經驗不是經常發生的，

但絕對是人生一大享受。

從溫泉池只要往外跨出一步就是冰冷的溪水，

熱燙的瀑布也在旁邊，

這兒的天然三溫暖讓我等鎮日來的疲勞一掃而空……

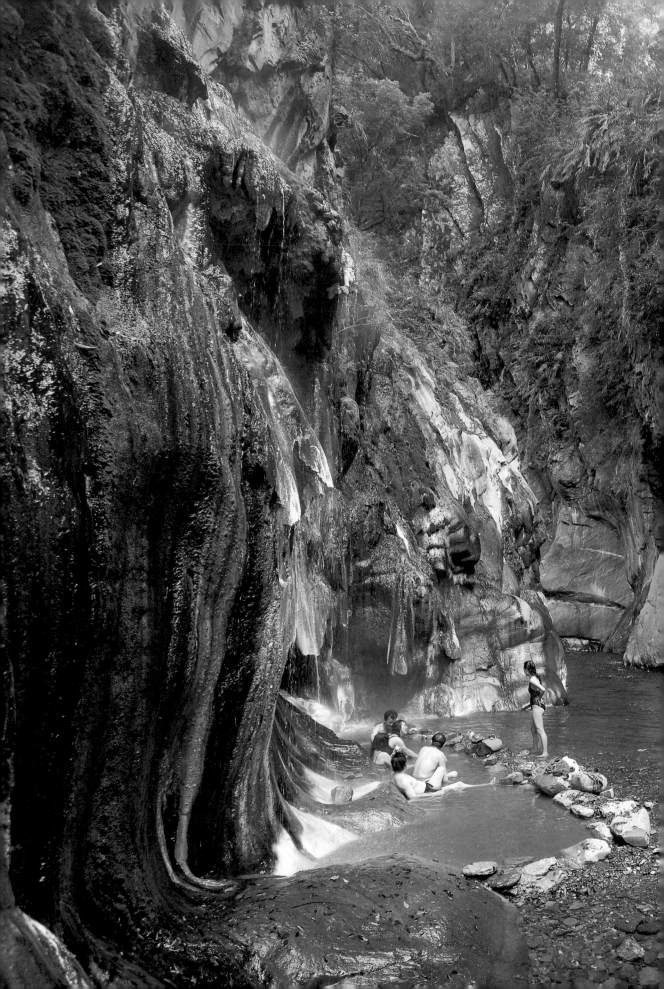

行前說明

地理區域	台東縣海端鄉新武呂溪
賞玩重點	野溪溫泉
親近方式	徒步健行
最佳造訪季節	秋、冬季
地域形態	低海拔中級山溪谷
路線安排	原路往返
所需時間	1～2日
過夜方式	野營露宿
行程難度	短距離陡坡，難度低

◎特別提醒：溪流水量大時，切勿勉強渡溪過對岸，以免無法回程。

二天一夜

Day1 ▶ 中午前抵達登山口整裝出發，下午四點前進入溪床紮營。

Day2 ▶ 中午前拔營原路折返，下午四點之前回到登山口結束行程。

建議攜帶

攜帶品項	攜帶原因
輕量宿營裝備	溪谷內容易找到避風處，營帳不需過分講究抗風性，睡袋適用 5℃ 即可。
輕便溯溪鞋	前往溫泉露頭處需要涉溪步行。
8x30 雙筒望遠鏡	晨昏時刻溪谷內有為數眾多的野鳥值得欣賞。

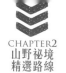

台 東縣海端鄉因早期有新武呂溪在此入海而得名，也因新武呂溪等高山溪流侵蝕、切鑿，使連綿山峰在溪水的沖蝕下形成峽谷地形，其中以霧鹿峽谷與新武路峽最具特色，堪稱為南橫公路東段的精華區。大崙溪、霧鹿溪和武拉庫散溪三條支流在新武部落附近匯流後向東行，於池上鄉匯入卑南大溪。

這一帶的溪谷中多有豐富的溫泉資源，不過皆不太容易造訪，其中「栗松溫泉」位於新武呂溪的上游，距離南橫公路的步程並不遠，但是前往的人不算多，是一處可以當日進出的短程徒步健行路線，若能夠的話，在溪谷裡過夜則可享受溪谷中晨昏的景致，也能享受野外夜晚的清靜。

由於徒步的時間並不長，絕對可以充分享受在天然溪谷內泡湯的優閒，或是仔細品味每踏出一步的驚喜。

可別小看了這個短程的泡湯行程，重裝下切四百公尺落差的溪谷可不輕鬆，平日缺乏運動的人來此一趟仍會體驗到「雙腿酸痛、肌肉抽筋」……我很難找出更適當的形容詞來說明這當中的滋味。但是在這樣的溪谷裡泡湯露營可是高級享受。

尤其是進入深秋之後，來此一遊非常適合一般喜愛山林戶外的愛好者，可視為冬季的長距離縱走行程先來此的熱身運動。四百公尺的落差聽來也許不算什麼，不過沿途只有陡下，完全沒有緩坡，重裝上肩後就不算好走。有多累呢？就像搬家一樣累。

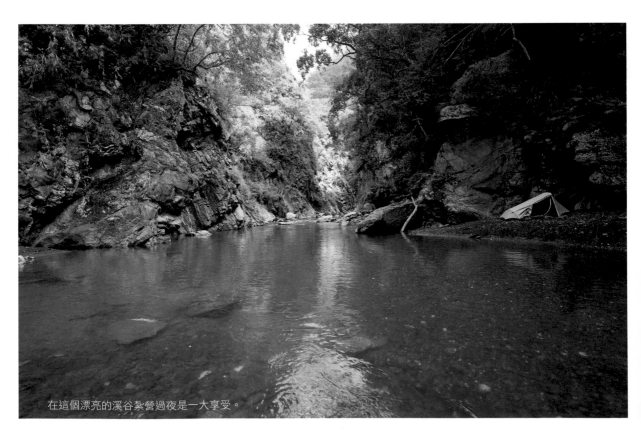

在這個漂亮的溪谷紮營過夜是一大享受。

大部分陡峭的路段，都有繩索可以握持。

「摩天」位於南橫公路一六九‧五公里處，海拔標高一五四六公尺，利用四輪傳動車輛從摩天附近的產業道路往溪谷的方向一路蜿蜒而下，雖然路況不佳，但是對於專業的車種而言只能算是小意思，不過此地山區午後容易飄起霧氣，一旦遇到濃霧時，車輛行駛的速度需放慢。

進入產業道路後能夠行駛的距離並不長，慢速行駛大約十分鐘車程便遇一柵門，車輛必須停放於此。整裝上肩後開始沿著產業道路步行，沿途二側大多為農園，經過一簡單農寮後便抵一戶農家，這兒也是產業道路的終點，自停車處緩慢步行至此也大約需十分鐘，輕鬆的路段便告一段落。

下切下方溪谷的入口位於農舍前

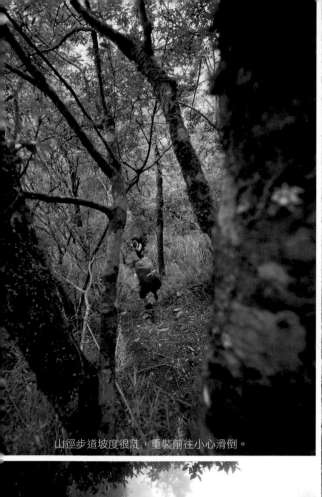

山徑步道坡度很陡，重裝前往小心滑倒。

車輛抵達產業道路盡頭的柵欄後，人員便需開始步行。

的小菜園旁，由於周遭原生草木枝葉茂密，通常並不明顯。這段下切一開始便是超陡的下坡路況，地面非常容易遇到濕滑的狀況，我將相機掛在左肩上以便隨時可以即時拍照，所以一直用右臂單手支撐著山坡地表，只是不需多久就必須換左手，如此不斷地將相機由右肩換到左肩，再換到右肩……。

逐漸的，必須手腳並用否則很難保持身體的平衡，不過密林之中隨處都有不少樹枝或草叢可供抓握，部分路段因為太過陡峭，必須反過身體面對山坡下降，否則大背包的底部可能會磨擦到地面，就這樣一手一腳的無止境下降般，雖然路跡一直明顯，但是路況極具挑戰性，只有沿途瑰麗原始的林相風貌能稍稍緩解雙腿的顫抖。雖然後半段的路程都有

前人已經架好的繩索可以抓握（看起來有點年代了），但還是很難走。

攝這段陡下坡用掉了超過二個半小時。

抵達溪邊後往上游的方向看去就能夠看見溫泉峽谷環繞的霧氣，沿著溪流的對岸有塊平坦的沙地，沿著溪谷邊緣的岩壁多半相當高聳堅實，很容易就能找到避風、適合過夜的紮營地點，由於距離溫泉的露頭距離已不遠，可以先紮營後再輕裝前往快意的泡湯。

摩天附近的原住民都知道下切溪谷的這條密林中的小徑，如果向當地人打聽沿途路況的消息，他們都會說這裡「不太好走，要抓繩子，大約三十分鐘就可以下到溪底」。乍聽之下似乎沒啥困難，但是一般都市人而言實際上這裡的路況遠比想像中艱困許多，我的三十分鐘早已過去，而且愈是接近的溪谷仍然遙遠，山徑也愈陡峭。為了拍攝這段山徑，我們前進的速度極慢，雖然盡力不讓隨身的相機吃到泥土，不過仍然很難避免，甚至好幾次讓鏡頭與山壁撞擊……。若是輕裝直下溪谷，以經常出入山林野外的健腳者為例，我想三十分鐘內是有可能的，但是我們拍

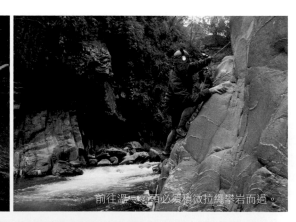

前往溫泉途中必須稍微拉繩攀岩而過。

▼夜泡溪谷溫泉最爽快

沿著溪床地形即使輕裝前進也不算好走，要接近溫泉得先沿著溪床涉水翻越二次岩壁，然後再橫渡溪流至對岸溯溪而上才能抵達。栗松溫泉位於峽谷地形內，這兒的峽谷景色漂亮且富變化，岩壁上受到溫泉的影響形成多種色彩的結晶物，甚至整片岩壁因而形成不同的紋路，有如天然的

周邊必吃的美味

地方名產——陳大姐名產店

位在海端鄉的利稻村，是南橫公路東段的一個布農族聚落，由台東方向前來，距離霧鹿約11公里，過利稻一號隧道便可發現山谷中整齊的街道、房舍，這就是「利稻村」， 為南橫公路重要的旅遊據點。 位在南橫公路上海端鄉利稻村的「陳大姐名產店」，現在已成為南橫東段的最佳補給站，獨家首創好吃的「招牌花生糖」， 一個花生糖有著大金桔、地瓜、鳳梨等三種口味的綜合滋味，當然還有花生、芝麻……等口味，已成為該地區最有特色的地方名產，進入利稻村左邊第一家就對了。

地址：台東縣海端鄉利稻村8號　電話：089-938037

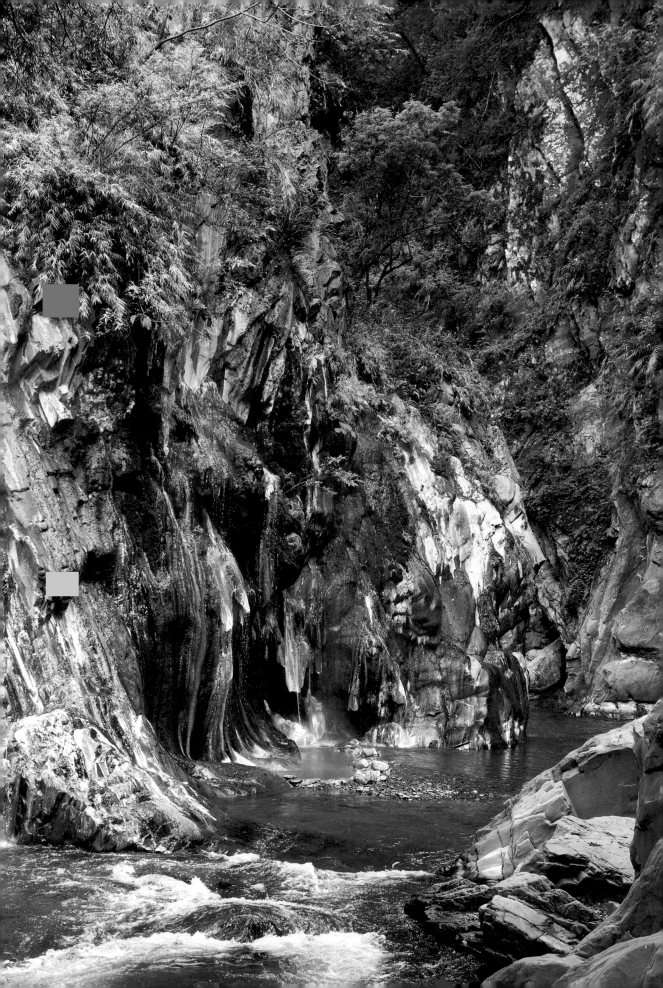

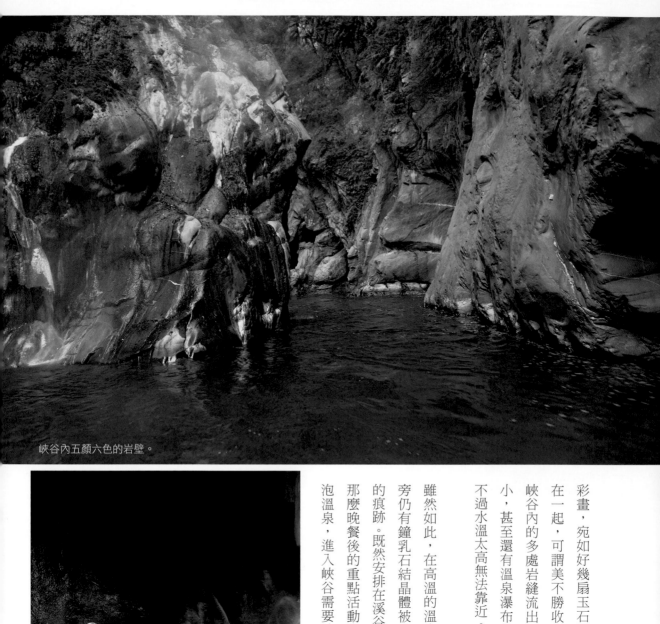

峽谷內五顏六色的岩壁。

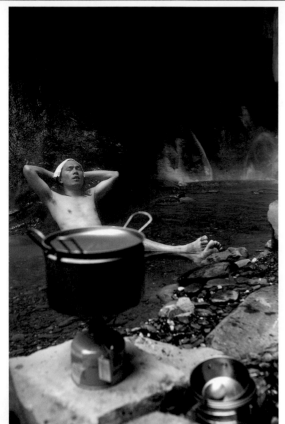

彩畫，宛如好幾扇玉石屏風排列在一起，可謂美不勝收。溫泉自峽谷內的多處岩縫流出，流量不小，甚至還有溫泉瀑布的形成，不過水溫太高無法靠近。

岩扶壁而行，岩壁上繫有繩索，但是我們背著攝影器材等裝備並不好攀爬，尤其夜晚視線不佳，依賴頭燈的照明光束摸黑渡溪攀岩頗為刺激。出入栗松溫泉的人其實不算少，但通常一般人皆輕裝一日往返，所以我等趁暗夜之際，就在這座溫泉峽谷內一絲不掛盡情享受這天然的三溫暖，甚至還可以在水邊煮一鍋咖啡靜靜的享受。

雖然如此，在高溫的溫泉旁瀑布旁仍有鐘乳石結晶體被人為破壞的痕跡。既然安排在溪谷內過夜，那麼晚餐後的重點活動當然是泡溫泉，進入峽谷需要涉溪和攀

栗松溫泉地圖

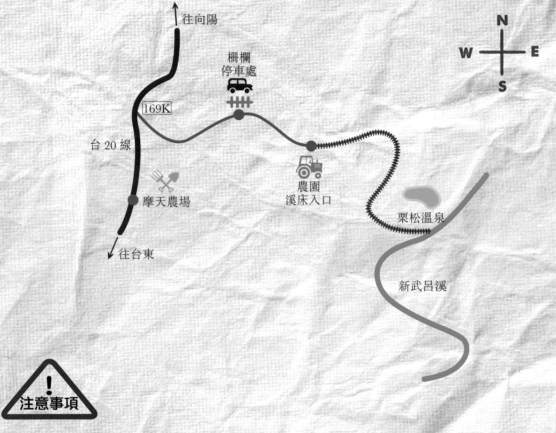

往向陽

N W E S

栅欄
停車處

169K

台20線

摩天農場

往台東

農園
溪床入口

栗松溫泉

新武呂溪

注意事項

1. 前往栗松溫泉的山徑陡峭難行，路況受天候影像極大，氣候穩定的季節前往較安全。
2. 溫泉峽谷附近可供紮營的溪邊營地不多，以單人或二人帳較適合。
3. 溪流峽谷地形險惡，夜晚泡湯並不安全，尤其溫泉區附近若遇溪水暴漲時並無退路，須十分注意溪流水量的變化。
4. 新武呂溪附近山勢地質不穩，須注意安全。
5. 自摩天下切溪谷的產業道路狹窄，沿路會車與迴轉空間不足，車隊與大型車輛不宜前往。以小型四輪傳動車種前往為佳。
6. 入山口附近最近的住宿地點為「天龍飯店」，也是唯一全年無休的休閒飯店。
 TEL：089-935075 FAX：089-935085

交通資訊

由池上進入台21線南橫公路，西行至169.5公里處，可抵達下切溪床的產業道路。抵達行車終點後，接下來就進入下切溪床的登山口，步行時間下到溪底大約需要1.5小時，回程上來約需3小時。

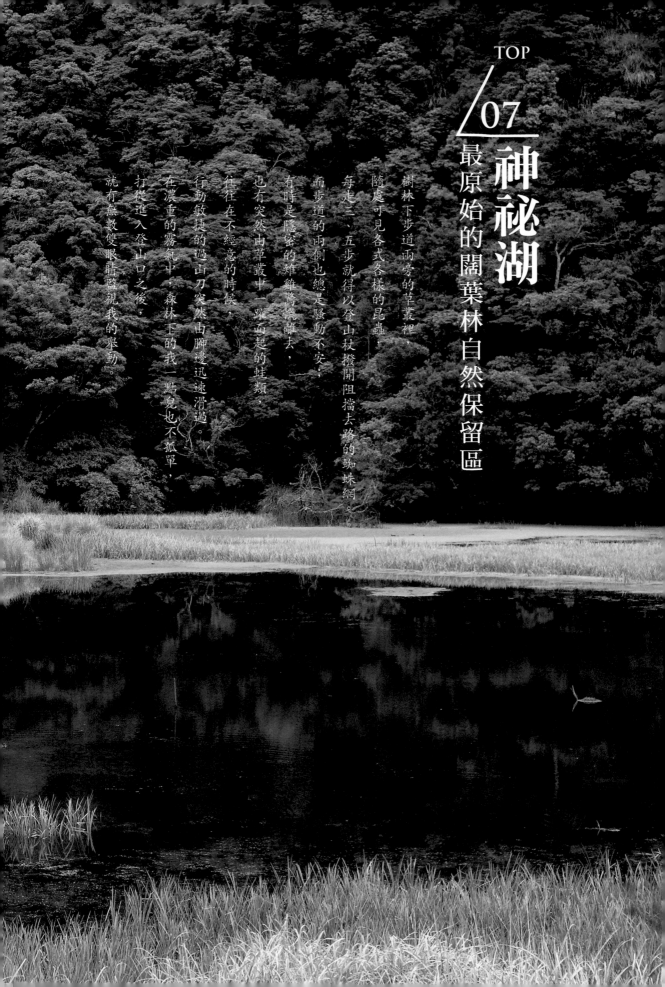

神祕湖

最原始的闊葉林自然保留區

樹林下步道兩旁的草叢裡，
隨處可見各式各樣的昆蟲，
每走三、五步就得以登山杖撥開阻擋去路的蜘蛛網。
而步道的兩側也總是騷動不安；
有時是隱密的雜離驚慌離去，
也有突然由草叢中一躍而起的蛙類，
往往在不經意的時候，
行動敏捷的過山刀突然由腳邊迅速滑過。
在濃重的霧氣中，森林下的我一點兒也不孤單，
打從進入登山口之後，
就有無數雙眼睛監視我的舉動。

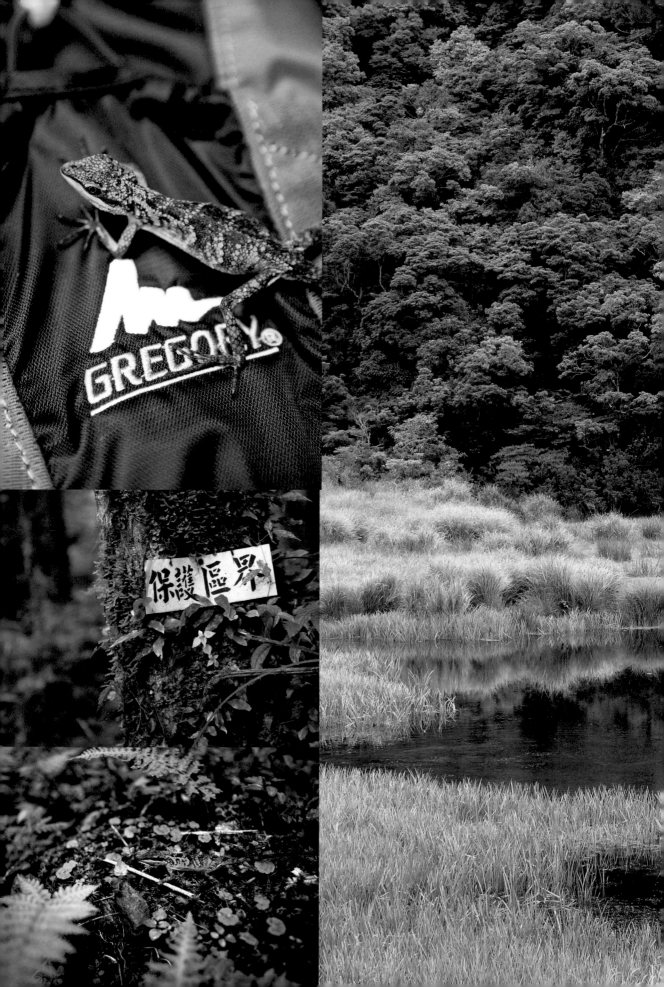

行前
筆記

行前說明

地理區域	宜蘭縣南澳鄉奧花村
賞玩重點	雨林沼澤
親近方式	徒步健行與單車
最佳造訪季節	夏、秋季
地域形態	低海拔中級山
路線安排	原路往返
所需時間	1～2日
過夜方式	野營露宿
行程難度	短距離陡坡，難度低

二天一夜

Day1 ▶ 上午抵達南澳南線林道柵欄口整裝出發，下午四點前回到柵欄口結束行程，或是進入南澳南溪溪床紮營。

Day2 ▶ 上午前拔營結束行程。

建議攜帶

攜帶品項	攜帶原因
單車維修工具、濾水器、雨衣、個人藥物	確保自身安全，行進間如遇急難即可使用。
8×30 雙筒望遠鏡	晨昏時刻密林內有為數眾多的野鳥值得欣賞。

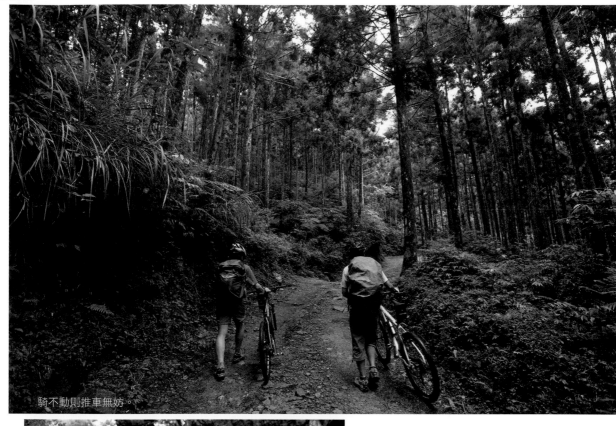

騎不動則推車無妨。

進入登山口不久，就可見到這樣的解說牌。

神祕湖海拔約一千公尺，屬
高山封閉湖泊之一，位置
距離金洋村雖不算很遠，但山路
崎嶇，產業道路錯綜複雜，周遭
森林極富原始闊葉林風味。這兒是珍貴
的湖泊濕地生物演替觀測站，然
而湖水面積逐年縮小，目前比較
像是大沼澤，頗具蠻荒神祕的氣
息，有一天必定會完全消失。

要拜訪神祕湖得趁早，因為隨著
自然演替與消長，這處山野湖泊
早晚會消失。為了保護這裡珍貴
的自然資源，管制入山較為嚴
苛，進入林道騎單車還算容易，
但要進入登山口走近神祕湖邊就
很難，必須透過羅東林管處申請，
而申請的名目與人數都有很大的
限制，也就是說，大隊伍是絕對
申請不過的，而且最好是二、三
人於平日前往。

▼ 車輛性能與駕駛的考驗

神祕湖位於南澳鄉金洋村的重山
之中，要從南澳的金洋村直接騎
單車進入神祕湖得需要一些膽識
與絕佳的體力，高底盤的四輪傳
動車從金洋部落開始，沿著飯包
山林道一路爬坡前進到柵欄處距
離約有五公里長，一般車程需耗
時三十分鐘左右，但是對於不曾
去過神祕湖的人而言，從金洋村

南澳闊葉樹林自然保留區
保留對象：
湖泊生態及原始闊葉樹林
保留面積：200公頃
保留地點：
和平事業區第八十七林班
管理機關：
行政院農業委員會
林務局羅東林區管理處

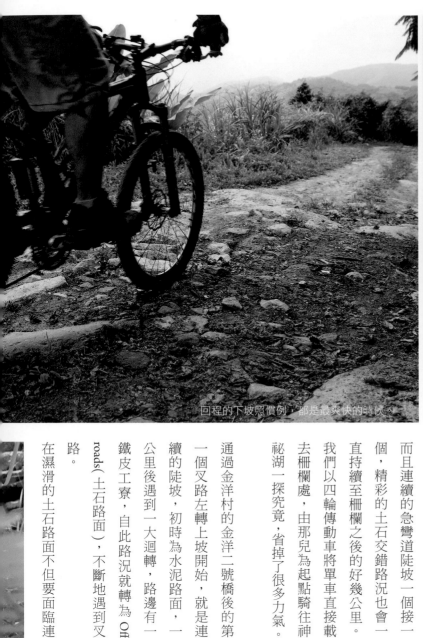

回程的下坡照慣例，都是最爽快的時候。

這條林道的林相自然原始，路況也不差，是個極佳的登山車去處。

要往神祕湖的路途真是遙遠，因為這座山上縱橫交錯的產業道路路還要選擇最有可能的方向，地容易讓人迷路，雖然走錯路的沿途路況也很精彩，無論是周遭景觀或是地面的落差起伏，對於四輪傳動車而言，也是一大樂趣。

而且連續的急彎道陡坡一個接一個，精彩的土石交錯路況也會一直持續至柵欄之後的好幾公里。

我們以四輪傳動車將單車直接載去柵欄處，由那兒為起點騎往神祕湖一探究竟，省掉了很多力氣。

通過金洋村的金洋二號橋後的第一個叉路左轉上坡開始，就是連續的陡坡，初時為水泥路面，一公里後遇到一大迴轉，路邊有一此才能避免底盤受到撞擊。其中有好幾處路面的坡度非常陡峭，鐵皮工寮，自此路況就轉為 Off roads（土石路面），不斷地遇到叉路。

在濕滑的土石路面不但要面臨連

為這座山上縱橫交錯的產業道路路只有標示神祕湖的位置，卻沒有沿途的指標，如果沒有配備 GPS 導航機，每當走錯路時，必須得到達盡頭才發現錯誤。但是在狹窄的產業道路上往往不易倒車迴轉，因此若是多部汽車前往時，前後車之間最好預留足夠的間距。

林道沿途路面每隔一段距離就有人為的隆起地形，有如越野機車場地的跳臺一般，一波接著一波，通過這種地形必須小心，底盤不夠高的車種一定要放慢行進速度，也必須慎選通過的路線，如此才能避免底盤受到撞擊。其中

雨後更是濕滑泥濘，對於車輛的性能與駕駛技術算得上是一種考驗；行駛在這種特殊的路況，為

了防止車輪打滑，無差速器鎖定的車種恐怕會較辛苦。

▼林相優美的頂級
單車路線

由地形圖研判，進入林道之後應該都是右轉才是往神祕湖的正確方向，一路攀升的同時，可以清楚地看見南澳南溪的溪床就在腳下。一般地圖上均未載明路線，因此等高線的走向便成為決定方向的依據。如果路途正確的話，隨著海拔高度的增加，當沿林相轉為人造柵欄處。到達柵欄後可看見達柵欄處。

「南澳南線林道長度十公里」的指示牌，汽車至此無法再進入，我們在此組車著裝，柵欄邊有人員與自行車可通過的通道，由此進入林道後開始騎乘。

一開始的林相便很有林道的感覺，Off road 的地面加上兩旁茂密的叢林，氣氛非常清新自然，不過坡度陡峭難騎，過了二個彎之後就感覺踩踏的非常勉強，時速幾乎難以超過五公里，乾脆推車步行較輕鬆，速度也不會差太多。

在此步行推車有一好處，可以呼吸新鮮空氣，更有機會發現林道上隨處可見的生態景觀，包括原生野鳥與各種昆蟲或爬蟲類。

由於坡度陡加上地表一直崎嶇不平，能往上持續騎行的距離都不長，每隔一小段路便得停下喘氣，即使是推車也是一樣。在一處彎道休息時，無意間發現一隻色彩鮮豔的「黃口攀蜥」竟爬上一旁的背包上，為了拍攝牠的身影，員竟然耗掉了超過半小時的時間。

在幾個漂亮的彎道路段，我們也拍攝了一些騎乘的畫面，就這樣三個小時過去了，路況開始轉為

這隻蜥蜴還爬上我的水瓶。

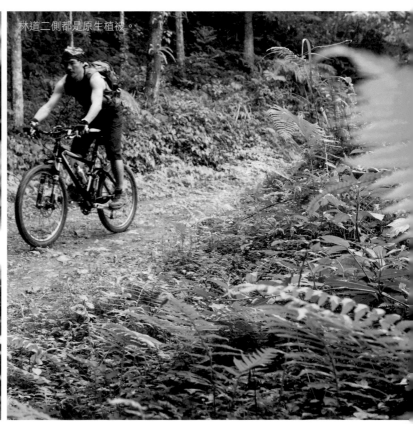

林道二側都是原生植被。

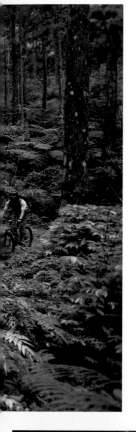

平緩可騎，沿途汽車輪胎的痕跡依然明顯，循著路跡繼續踩踏，當周圍林相轉為人造林時，不久後就可看見左邊有一漂亮的工寮，這裡就是神祕湖的步道入口。由步道入口進入神祕湖大約需要四十分鐘，由於路況不明，我們將單車停放在入口附近，索性步行仔細觀察步道沿途的生態景觀。

原始林中枝幹間到處都長滿肥碩的鳥巢蕨，一開始的步道入口就嗅得出蠻荒的味道。

森林果然是動物的家，進入登山口之後，異常覺得有無數雙眼睛監視著我的一舉一動，突然的騷動有時是隱密的雉雞驚慌離去，也有突然由草叢中一躍而起的蛙類，往往在不經意的時候，行動敏捷的過山刀瞬間由身邊迅速滑過，走在步道上唯一不舒服的，就是全程都有蚊蟲圍繞在頭部附近，怎麼甩也甩不掉，防蚊液一定要隨時攜帶裝備。

▼神祕湖的生態之旅

神祕湖步道總長度大約一‧七公里，短短的距離，卻有極多目不暇給的生態驚喜等著造訪的人們。沿途林相果然神祕原始，蟲潮濕的步道沿途各種稀奇古怪的鳴鳥叫聲從不間斷，高大茂密的昆蟲種類奇異度頗高，而且數量

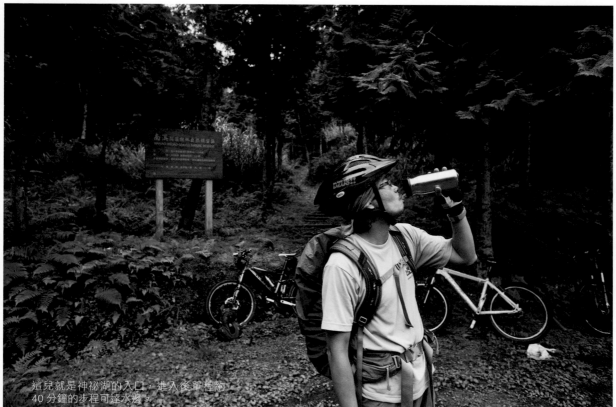

這兒就是神祕湖的入口，進入後單程約40分鐘的步程可達水澤。

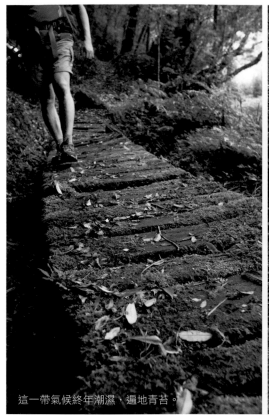

這一帶氣候終年潮濕，遍地青苔。

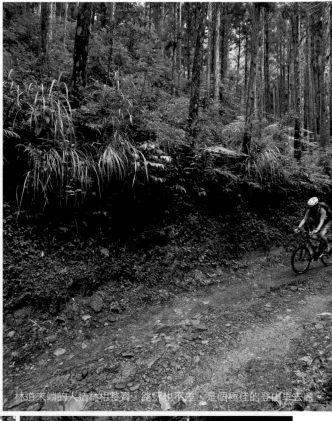

林道末端的人造林相整齊，路況也不差，是個極佳的登山車去處。

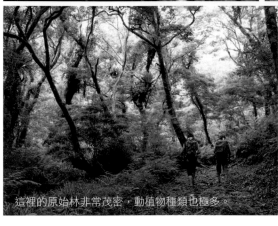

這裡的原始林非常茂密，動植物種類也極多。

柵欄處禁止汽車進入，但徒步以及單車還可以過。

驚人，各種其他地區少見的鍬形蟲及長臂金龜等多種台灣珍稀昆蟲，在此並不難見到，尤其糞金龜更是發現了好幾次。走在樹林下也很容易見到松鼠在樹梢跳躍，山鳥中認得出來的有竹雞、繡眼畫眉、白耳畫眉、大彎嘴畫眉與棕面鶯等。

除了明顯的路徑之外，這兒幾乎就是一處蠻荒。通過幾段濕滑的木棧道後，距離水邊也愈來愈近，步徑逐漸消失，這兒應該很久沒有人來了。

▼即將消失的自然湖泊

神祕湖附近山區由於雨量充沛，形成特殊的沼澤地形，而周遭豐富及稀有的動植物資源更是物種基因的寶庫，自然生態環境極其原始，目前這一帶地區公告為國定的「南澳闊葉林自然保留區」，

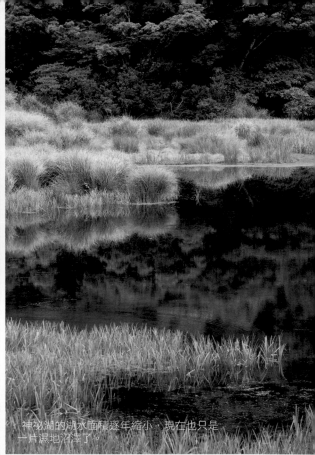

神祕湖的湖水面積逐年縮小，現在也只是一片濕地沼澤了。

走到這座大岩石邊就快抵達湖邊了。

是台灣少數幾個兼具森林及湖泊生態系特色之保留區。

神祕湖在分類上屬於老年期的封閉高山湖泊，終年籠罩在雲霧之中，這裡位於和平溪分水嶺及南澳南溪上游山陵之間，由四周溪流及雨水匯集而成，湖水向南流入澳花溪。雖然本次的探訪適逢濃霧，無法看清神祕湖的全貌，走在水邊依然可發現湖底有深厚的堆積物，此處為台灣沉水植物最豐富的湖沼，除了沉水植物之外，湖面上還生長著滿江紅及青萍兩種漂浮植物，其中滿江紅終年保持殷紅的色彩，也是神祕湖最具代表性的景觀之一。

湖面佈滿大量的水藻，沼澤周圍盡是茂盛的五節芒形成的茅草叢，並隨著時間的累積，逐漸向湖水中心推進生長，最後芒草亦

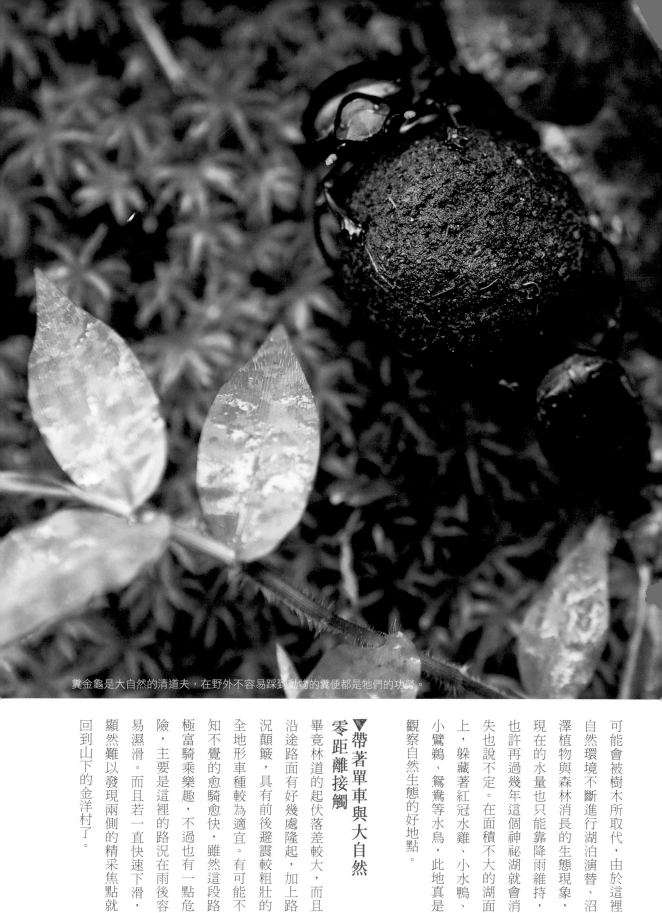

黃金龜是大自然的清道夫，在野外不容易踩到動物的糞便都是牠們的功勞。

可能會被樹木所取代，由於這裡自然環境不斷進行湖泊演替、沼澤植物與森林消長的生態現象，現在的水量也只能靠降雨維持，也許再過幾年這個神祕湖就會消失也說不定。在面積不大的湖面上，躲藏著紅冠水雞、小水鴨、小鷺鷥、鴛鴦等水鳥，此地真是觀察自然生態的好地點。

▼ **帶著單車與大自然零距離接觸**

畢竟林道的起伏落差較大，而且沿途路面有好幾處隆起，加上路況顛簸，具有前後避震較粗壯的全地形車種較為適宜。有可能不知不覺的愈騎愈快，雖然這段路極富騎乘樂趣，不過也有一點危險，主要是這裡的路況在雨後容易濕滑。而且若一直快速下滑，顯然難以發現兩側的精采焦點就回到山下的金洋村了。

最好是隨身攜帶一台望遠鏡，因為這兒的鳥況非常豐富，此外，沿途有幾處山泉水池，也可選擇停留小憩片刻，只要幾秒鐘，在水池週遭也可以發現豐富的水生生態。

南澳南線林道雖然坡度陡峭，但如果利用四輪傳動車帶著單車前往神祕湖，那麼回程下坡那種享受勁風撲面的快感，將是最刺激過癮的一段。

無論是快速的飛馳而下，或是沿途欣賞自然生態，騎單車的樂趣都不是乘坐汽車可以比擬。

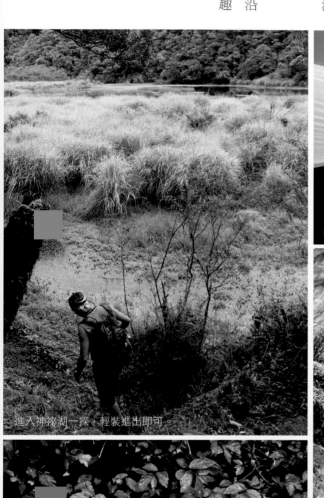
進入神祕湖一探，輕裝進出即可。

進入支線後，有個不起眼的「保護區界」指標。

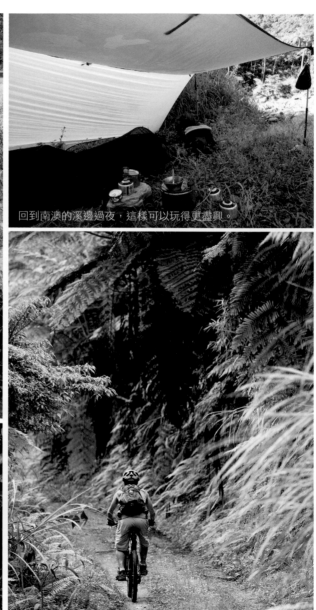
回到南澳的溪邊過夜，這樣可以玩得更盡興。

神祕湖地圖

往宜蘭

南澳南溪

台9線

金洋產業道路
宜57

金洋國小

往花蓮

柵欄
(停車處)

神祕湖

N
W E
S

注意事項

1. 進入金洋村之後，左邊有一往上水泥路，此處即是登山入口。
2. 神祕湖入口工寮有水源。步道沿途水源也不缺，但飲用前要過濾。
3. 神祕湖步道沿途濕滑，蟲蛇頗多，最好攜帶登山仗，穿著長袖、長褲。
4. 進如南澳飯包山林道騎乘單車，最好已全避震的車種為宜。
5. 避開連續假期採露營方式過夜玩得較從容。過夜地點可選擇南澳南溪畔。
6. 南澳南溪溪邊腹地寬敞，可容納數十頂帳篷。
7. 神祕湖並不開放一般遊客進入，須進入羅東林管處網頁下載申請表格辦理。

交通資訊

台北往花蓮方向由台9省道（蘇花公路）經蘇澳、東澳然後抵達南澳，直行過南澳橋右轉宜57號道路往金洋村方向即可遇金洋二號橋，通過金洋二號橋之後的第一個叉路左轉上坡開始，就是連續的陡坡。遇第一個岔路右轉，第二個岔路左轉，循此產業道路可抵登山口。

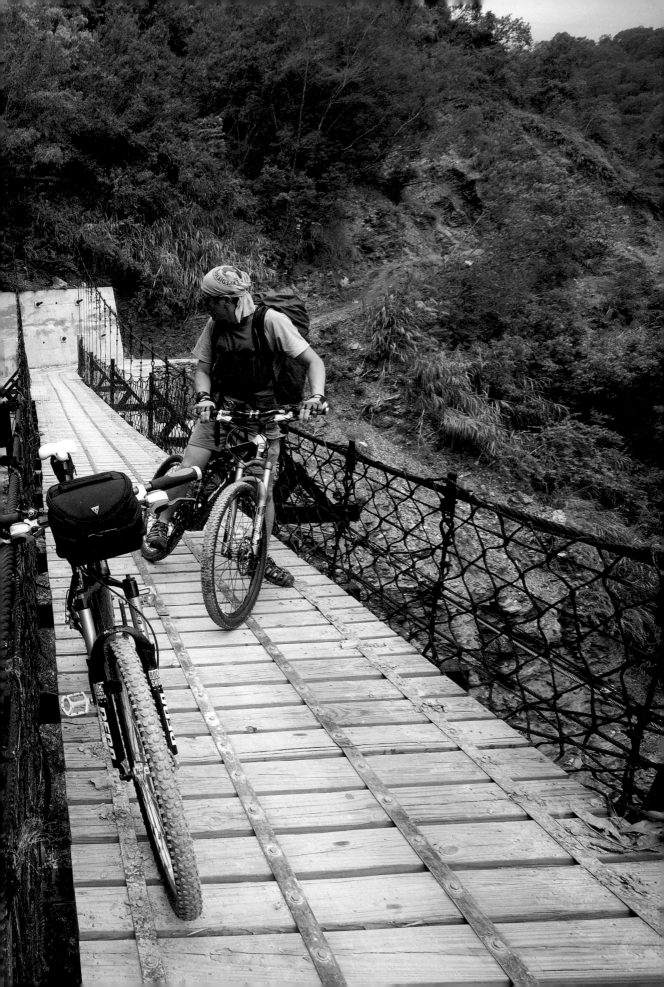

陶塞步道

健行與登山車的美麗路線

舊教堂的屋簷下有一口刻著一九三八年的鐘，

在這般細雨綿綿的日子裡，

更顯出濃厚的懷舊氣氛。

我們在舊教堂前紮營，

夜裡雨勢停歇後，

發現單車與教堂出現在同一幅畫面中，

是這麼的迷人。

行前說明

地理區域	花蓮縣秀林鄉
賞玩重點	產業道路、溪谷
親近方式	單車
最佳造訪季節	秋、冬季
地域形態	低海拔中級山
路線安排	原路往返
所需時間	1～2日
過夜方式	野營露宿
行程難度	短距離陡坡，難度低

二天一夜

Day1 ▶ 上午抵達台8線公路的迴頭彎入口整裝出發，下午日落前可抵達竹村的老教堂，於此老教堂前紮營過夜。

Day2 ▶ 原路折返迴頭彎出發處。

建議攜帶

攜帶品項	攜帶原因
輕量宿營裝備	教堂內部並不開放，所以只能在教堂前的草地紮營過夜。
單車維修工具、濾水器、雨衣、個人藥物	確保自身安全，行進間如遇急難即可使用。
8x30 雙筒望遠鏡	晨昏時刻溪谷內有為數眾多的野鳥值得欣賞。

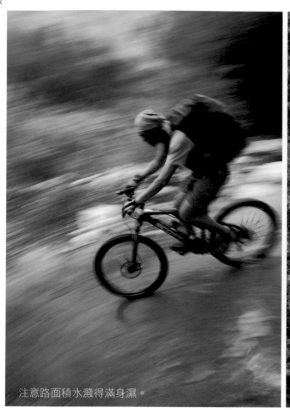

注意路面積水濺得滿身濕。

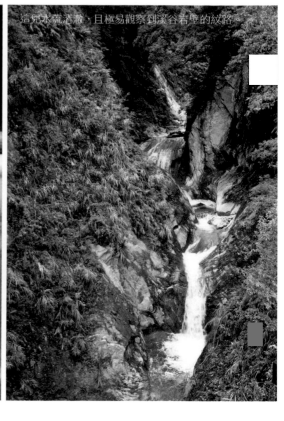

這兒水流湍瀑，且極易觀察到溪谷岩壁的紋路。

竹尺，是緊臨陶塞溪的一個村海拔高度約一三五〇公尺，是緊臨陶塞溪的一個河階台地，現在仍有少數農戶於此地務農耕作，環境相當清幽，雖距離中橫公路很近，但因連絡道路的入口處極不起眼，也正巧位於公路的迴轉處，駕車經過並不容易發現，所以一般遊客很少有人進入。也正因為如此，讓此地保留了純樸的面貌，完全沒有世俗的喧嘩。

除了溯陶塞溪攀登南湖大山的登山者之外，來此健行的人極少，但這兒非常適合騎乘登山車一遊，只是，需要一些經驗與體力。

由入口處開始進入之後，雖然是下坡路段，但距離很短，約三百公尺後就遇到清溪吊橋，然後就是無止境般的上坡，在九公里多的距離內海拔上升超過四百五十

公尺，更有些路段的超級陡坡由於路面凹凸不平，勉強踩踏非常辛苦，我得用到最小齒盤搭配後最大齒盤辛苦的踩踏前進，只要路面稍有跳動，前輪很容易彈起，後方飛輪都維持在前中小齒盤，後方飛輪維持在第六片到第九片之間慢慢然後就只好推車了。在去程大約的前進爬升。

▼挑戰體力極限的 崖邊小徑

這幾乎是一條沿著溪谷山壁開鑿出來的路線，從入口處的下坡一開始就算是高潮，雖不算太難騎，但因為許多路段緊臨萬丈深淵，不然就是碎石泥濘；除了這幾座吊橋的橋面還算平緩之外，幾乎全程都得挑戰爬坡，何況還得背著食宿裝備與攝影器材，其實還蠻累的。

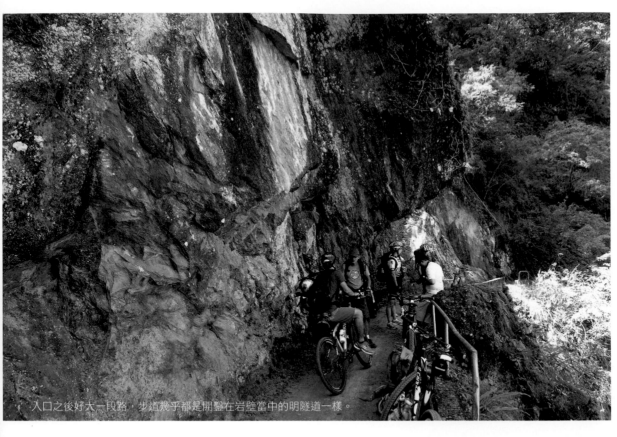

入口之後好大一段路，步道幾乎都是開鑿在岩壁當中的明隧道一樣。

但此處還是一條非常值得前往的登山車經典路線，除了路況強度夠、長度適中之外，沿途的自然與地質景觀也極吸引人。由中橫公路迴頭彎處的入口算起，至竹村的教堂全長只有十公里，加上沿途壯觀的景色，走走停停約一整天一定能抵達終點，但天候不佳時，就可能遇上坍方導致路程中斷。以二天的時間來安排行程絕對有豐富的收穫。

在竹村有座老教堂，教堂前的空地是最佳的紮營過夜地點，也有水源，雖然教堂不大，但四周景致頗佳，這座歷史悠久的教堂本身就是值得欣賞的一棟建築物。

竹村步道全線路幅約二米寬，原本已被鋪上水泥，但因山區地質不穩，經常有落石坍方發生，也有多處山澗流經路面，路基風化

雖然過去曾全線鋪設水泥，但這一帶山區地質破碎，幾乎逢雨必坍，經常處於修修補補的狀態，碎石、泥濘、坍方、積水⋯⋯這樣的路況長度恐怕遠超過平整的水泥路面。只適合搭配寬幅越野胎的登山車前往。

由於山上仍有小面積農園，所以偶而會遇到小型搬運車經過。這些靠山吃飯的農民除了要和捉摸不定的自然環境與天候搏鬥之外，還得有高超的膽識與技術才能將山上的農作物運下山，因為路幅實在很小，搬運車的寬度幾乎與路面等寬，在這條全程搖晃顛簸緊鄰崖邊的小徑上顯得很不安全，會車時儘管我們想讓路，也不見得有位置可讓，因此當聽見老遠傳來的引擎聲時，就要考慮一下如何讓路。

98

▼克服驚險的爬坡 往竹村前進

在這近十公里的小徑上，有相當長距離是緊鄰著陶塞溪的萬丈深淵，經過部分崩坍地形時會有較大的心裡壓力，不太能夠分心欣賞遠方的山谷景色。這段路上的吊橋不少，吊橋結構都還算相當堅實，橋面寬度與路面幾乎一樣，雖然沒有坡度，為了止滑，橋面上鋪設有二道鐵網讓四輪的小型搬運車使用，二道鐵網間的間距很短而且邊緣處過於尖銳，有劃破單車外胎胎壁的可能，騎乘穿越吊橋時要非常小心。

梅園附近這一段路面比較平坦，地勢開闊些，距離溪床高度較近，沿著開闊溪床邊的山徑是最舒服的一段，滔滔溪水聲蓋過輪胎壓過地面的聲音，也聽不建自己的喘息聲。但是緊接著又是

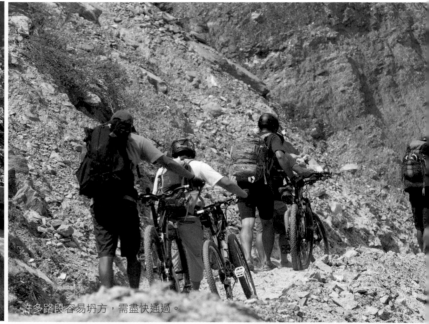

迴頭彎是梅園、竹村步道的出入點，一般也都在此整裝。

許多路段容易坍方，需盡快通過。

這條路線的特色就是吊橋多，而且橋下的溪流景觀相當優美。

吊橋下的溪水清涼，夏日來此騎車總很難抗拒水的誘惑。

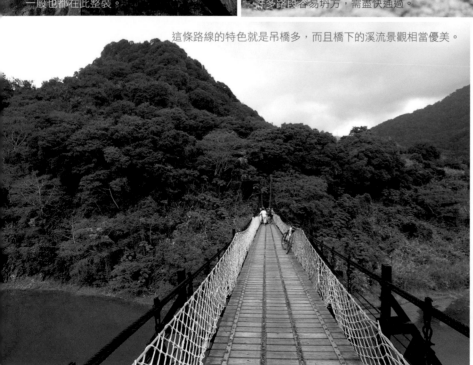

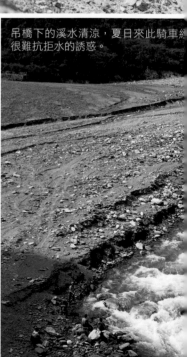

陡峭的上坡，這段上坡要一直爬到最後的竹村為止，也是最累人的一段。

當看見一大片竹林時就表示竹村到了，路旁已經可見到農作物，多是高麗菜與番茄。竹村是一處河階地形，房舍散布在各階層都有，但是都不集中，而且已少有人居住，其實不太像一般的聚落，聽當地工作的原住民說，山中農耕生活實屬不易，不但得忍受生活不便，還得面對風雨天災，因此耕作的規模逐年縮小，而且在太管處的土地管理政策下，農民們的土地多被徵收，因此許多原居住竹村的村人們也逐漸移居外地，大概不會再回來了。或許不久後，竹村這個地名即將從地圖上消失，當不再有耕作時，這條路大概就真的只剩下登山客會進出了。

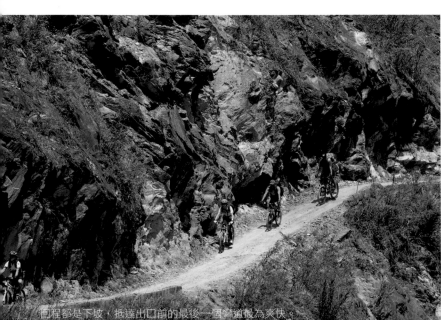

回程都是下坡，抵達出口前的最後一個彎道最為爽快。

有時會遇到熱情的原住民小朋友。

有些下坡路段路邊並無任何護欄；下坡騎行絕對要小心。

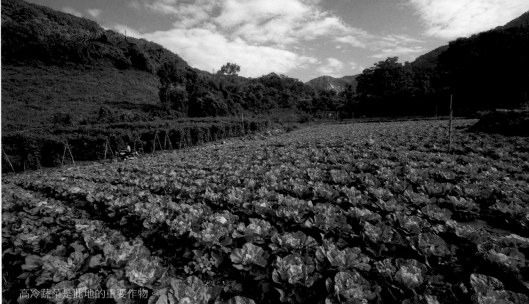

高冷蔬菜是此地的重要作物。

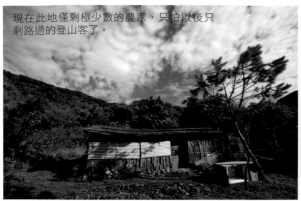
現在此地僅剩極少數的農家，只怕以後只剩路過的登山客了。

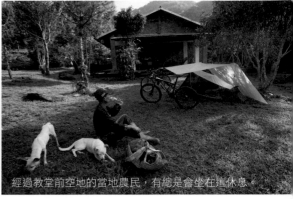
經過教堂前空地的當地農民，有總是會坐在這休息。

值得順遊好去處

西寶國小

西寶國小位於太魯閣國家公園內，距離迴頭彎約3公里，對於前往竹村步道騎車的人來說，這也是一處可停放汽車的地方，而且這座國小值得仔細欣賞一番。

國小位處的特殊地理位置以及多元族群的文化背景，其成為帶有實驗性質的一所「學舍制」國民小學，師生住宿、學習全在一起，宛如一個大家庭般。 校舍建築物特殊結構設計全採用生態工法，以親水河岸為界將人車分離。外觀上比較像是國外的美術館。也許物質生活比不上大都市豐沛，但在優美環境下成長的師生無形中皆培養出健全的人格，外人前來可體驗多方面的美學，不只是硬體的建築物而已。此地不適合習於製造喧嘩、任意丟棄垃圾的人前來。

地址：花蓮縣秀林鄉富世村西寶11號
電話：03-8691040

地址：花蓮縣秀林鄉富世村天祥19號
電話：03-8691203／0955-900945

天祥基督教會

在天祥地區有一所小巧優美的基督教堂，隱身在天祥的山水之中。這座教堂位置偏僻清幽，卻並不排斥接待外人住宿，而且住宿費用也堪稱便宜，每人只收數百元而已。

用石頭當作主建材構築的教堂，不但外型古色古香，進來就能感受到一股安詳的氣氛，除了溪水聲、鳥鳴聲，這兒幾乎聽不到其他聲音，顯得非常安靜而且有內涵，庭園內種植著多種花草樹木，這兒的每一處轉角，都是令人驚喜連連。一切的元素集結一起，構築出讓人不捨得離去的環境。如果有機會去天祥，別忘了來這座老教堂晃晃，不過可別大聲喧嘩，壞了這兒氣氛。如果想真正融入當地的風土自然，這兒是一處理想的住宿地。

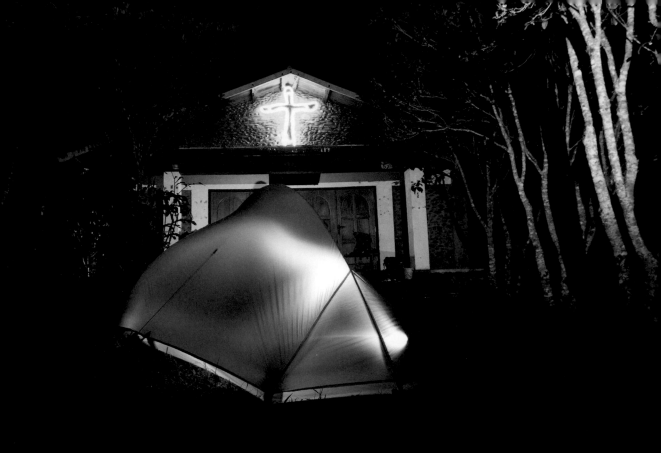
教堂前是非常理想的過夜紮營點。

▼懷舊氣氛的老教堂

順著產業道路再往前行會遇一叉路，路口有一天主教的十字架，右邊即通往教堂，也是此行最適合過夜的地點。這座老教堂顯然頗有歷史，屋簷下掛著一口鐘，並印有一九三八的數字，教堂前有二座工寮，雖然這些建築物都很老舊，但都有維護，尤其是教堂周邊的樹林與草地，整理的十分美觀整齊。

附近工作的農民表示這兒平時極少有外地人前來，所以較容易保持乾淨，他們一直提醒我們不要留下垃圾，看來這兒的人對外地來的陌生人很不放心。

教堂前種植了幾株曇花，這個夜裡吸引我們注意的除了盛開的曇花之外，還有許多昆蟲，甚至發現一種體型巨大，色澤鮮豔的蜈蚣，我想這是一種有毒的品種，不過動作不算快，很輕易的就可以拍攝清楚。但是，這晚我特別注意帳篷的拉鍊是否拉緊。

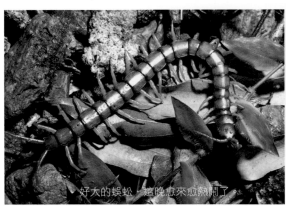
好大的蜈蚣，這晚愈來愈熱鬧了。

非常有風味的一口鐵鐘。

梅園－竹村步道

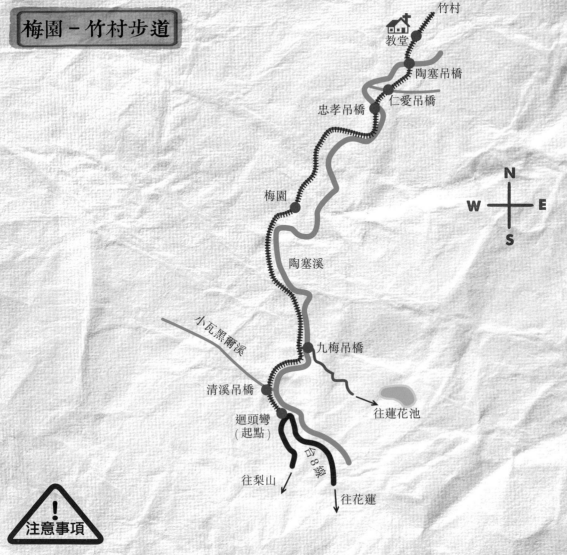

竹村

教堂

陶塞吊橋

仁愛吊橋

忠孝吊橋

梅園

陶塞溪

小瓦黑爾溪

九梅吊橋

清溪吊橋

迴頭彎
（起點）

往蓮花池

台8線

往梨山

往花蓮

N
W　E
S

注意事項

1. 竹村地區各類野生動植物極多（如蚊、蜂、蛇等）行走其間請注意安全。
2. 每於地震或大雨過後常有落石、坍方發生，行前最好電洽太魯閣國家公園詢問相關路況。
3. 登山車的光頭胎不太適合這條 off-road 路線。
4. 若無當日往返的計畫，那麼竹村的教堂為最佳過夜地點，但須自備宿營裝備。
5. 騎登山車在危險路段不宜逞強，若有疑慮最好牽車通過。
6. 迴頭彎位於中橫公路（台8線）西寶與文山之間，不是聚落，但有花蓮客運的站牌，可以搭客運也可自行駕車前往，但汽車無法進入竹村步道。

交通資訊

· 自花蓮市搭乘往梨山的花蓮客運，於迴頭彎站牌下車即可抵達，竹村步道入口。 若利用客運班車前往，那麼單車可能需要分解後裝入攜車袋。
· 自行駕車者，可於台8線（中橫公路）迴頭彎處停放汽車，但腹地有限，大約只能停放4部汽車。

09

能高東段保線道

鑲嵌在山壁中的奇境

在漆黑、積水且漫長的隧道裡摔車是什麼感覺？

陡坡上奮力的踩踏有多麼痛苦？

不過回程的刺激與暢快，

讓感覺只剩下一種，

就是「爽」。

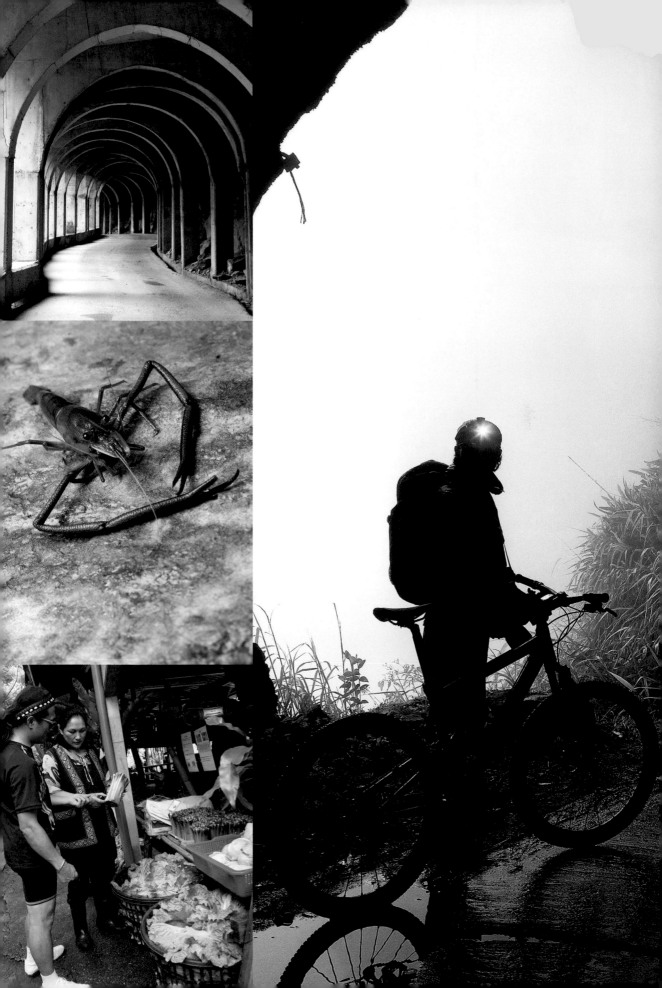

行前說明

地理區域	花蓮縣秀林鄉
賞玩重點	峽谷道路
親近方式	單車旅行
最佳造訪季節	四季皆宜
地域形態	中海拔大理石峽谷
路線安排	原路往返
所需時間	2 日
過夜方式	野營露宿
行程難度	短距離陡坡，難度中等

二天一夜

Day1 ▶ 清早抵達銅門村整裝出發，當日入夜前應可抵達奇萊保線所。

Day2 ▶ 清早繼續前行，抵達道路終點後原路折返，回到銅門村結束行程。

建議攜帶

攜帶品項	攜帶原因
輕量宿營裝備	營帳不需過分講究抗風性。
頭燈與車燈	沿途隧道多，多霧氣，續航力與亮度同樣重要。
維修工具與備胎	山區發生破胎的狀況只能靠自己。

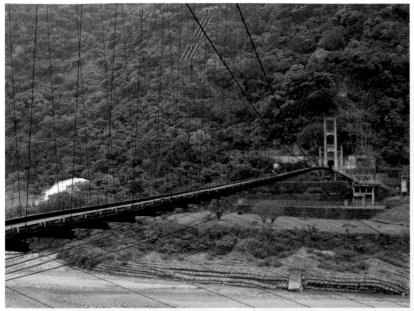

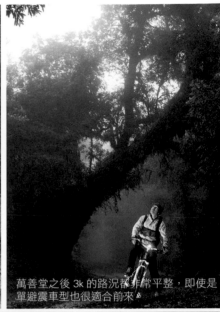

萬善堂之後 3k 的路況都非常平整，即使是單避震車型也很適合前來。

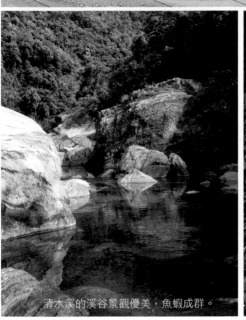

清水溪的溪谷景觀優美，魚蝦成群。

在花蓮縣秀林鄉的山林裡，有一條流過崇山峻嶺的清澈溪流，這便是號稱東部最清新的「清水溪」。清水溪是木瓜溪的支流，而木瓜溪則是花蓮溪最大與最北的支流，長約二十五公里，發源於奇萊山。由於木瓜溪主、支流的河床坡度及水流量均大，含沙量也不少，在溪流的中下游段形成不少峽谷、河階地、沖積扇等地形，非常適合築壩攔水發電，因此自上游而下分別有水濂壩、龍澗壩、銅門電廠等，不只供應花東地區的用電，也有部分電力向西傳送至南投。

自銅門以後，有一條道路（台十四線）可通往南投縣的屯原，這條路是早期原住民由埔里往花蓮遷移的越嶺步道，日據時期，日本人為了控制山區之故，遂將這條步道全面拓寬為警備道路，

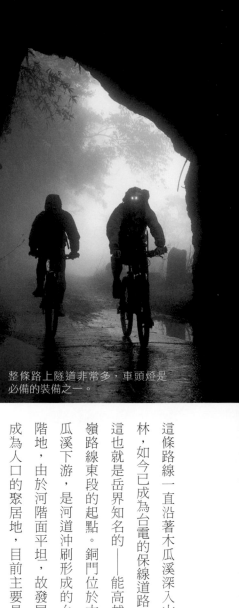

整條路上隧道非常多，車頭燈是必備的裝備之一。

天長隧道內暗無天日，且地面積水，要小心騎乘。

這條路線一直沿著木瓜溪深入山林，如今已成為台電的保線道路，這也就是岳界知名的——能高越嶺路線東段的起點。銅門位於木瓜溪下游，是河道沖刷形成的台階地，由於河階面平坦，故發展成為人口的聚居地，目前主要是由泰雅族人居住。而銅門村與對岸的文蘭村也是東部泰雅族最南的聚落。

但是一直到奇萊山莊為止都沒有林，極為陡峭或困難的路段，不過周遭景觀卻十分可觀，與知名的太魯閣峽谷非常神似。尤其是行經天長斷崖路段時，危崖峭壁一瀉千里，保證使人印象深刻。

▼ 媲美太魯閣峽谷的「天長斷崖」

木瓜溪的上游發電廠的電力就是利用這條路線輸送到西部，因此沿途興建有數座保線所，這條路線沿著木瓜溪谷一直深入山區。

沿途路況對於一般小型車輛而言並不困難，雖然部分路段仍然有一些落石、泥濘、碎石等狀況，

「天長斷崖」的路段視野展極佳，奇萊南峰就在眼前，地質因素使然，部分岩層表面並無植被，因此強烈的陽光會被岩壁所反射，天氣晴朗時顯得非常耀眼，此路段容易令人再三流連。這是天氣好時給人的感受。若是天候不佳，全程皆為煙雨濛濛也別具一番景致，雖然完全看不清楚那些景色，卻可以享受到雲霧中騎單車的神祕與刺激感，雖然遍地積水泥濘噴濺滿身，但是置身其中的氣氛極佳。

108

這段路程還有一個特色，就是隧道很多，尤其騎單車穿越一‧五公里長的「天長隧道」的感覺最棒，隧道內路況雖然還算平整，但滴水不斷，不僅距離長而且地面積水嚴重，並不好騎，但也不算危險，在一片漆黑的情況下，騎單車必須裝置車頭燈，否則難以騎行。

▼山中適合紮營的地點

進出這條保線道路，基本上如果是駕駛任何四輪傳動車輛均無太困難之處，並不需要什麼高超的駕駛技巧，而且距離山下的花蓮市區不算太遠，所以這條路線的確非常適合一般人休閒旅遊，只是山上全無落腳之處，若要過夜必須有在野外露宿的準備，不然就得借宿山中較好的宿營點為──磐石保線所、奇萊保線所、或是距離終點約五公里的萬善堂（土地廟）前紮營。不過若是騎登山車前來，絕對比駕駛汽車更有臨場感，上坡的緩慢雖與走路差不多，但是一樣能夠仔細欣賞四周景物，而回程的下坡快感就絕非走路能比擬了。

▼鑲嵌在山壁中的路段——能高越嶺東段起點

通過銅門檢查哨之後，就算是進入山區，在抵達楊清橋之前出現三叉路，中間那條通往清水，往右則是龍澗、奇萊的台電保線道路。往清水的那一條路沿著木瓜溪的支流清水溪畔迂迴通往清水電廠，沿岸連續的隧道僅容一輛車通行，這些山洞不砌水泥，呈現自然的原貌，雖然這段路途並不長，但是溪谷景觀頗為美麗，因為人車罕至，才保有這塊世外

夜宿山中較好的宿營點為──磐

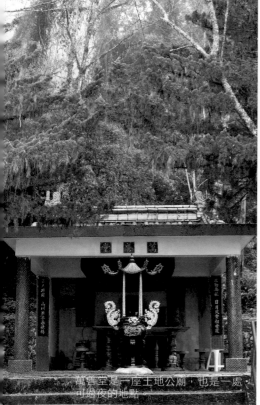

萬善堂是一座土地公廟，也是一處可過夜的地點

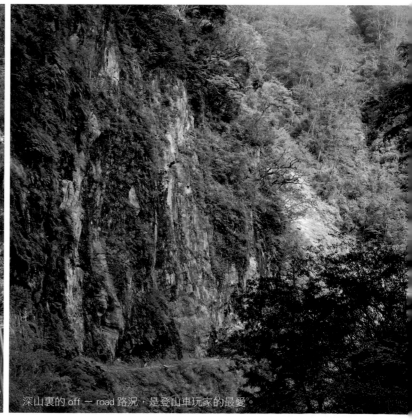

深山裏的 off－road 路況，是登山車玩家的最愛。

桃源。清水溪的水質清澈，非常值得前往走一遭，此地溪床紮營環境雖然看似漂亮，但上游龍澗電廠不知何時會放水，因此禁止紮營過夜。

保線道路在通過楊清橋之後開始蜿蜒曲折，也逐漸顯現出峽谷的氣勢，尤其部分路段甚至可說是鑲嵌在巨大的山壁之內，非常驚奇，這裡的景色並不遜於太魯閣峽谷，但是更具有原始的風貌。

自銅門之後向上攀升大約十二公里，會看到鮮紅色的龍澗橋橫跨溪谷，遠看頗為壯觀，橋的另一頭即是龍澗電廠。

這座電廠的廠房機組幾乎是興建在山壁的內部，而發電所需的水力則是藉由山脈內部的引水道，

將更上游水壩的存水引至電廠發電，很難想像如此艱巨浩大的工程是如何完成。

銅門至龍澗的十公里路程坡度起伏普通，龍澗之後與磐石之間這段約十三公里的的路程坡度急劇攀升，全程皆為大幅度爬升，算是中高難度的騎乘路線，但是路況仍然十分平整良好，以這樣偏僻的深山野嶺而言，如此維護良好的高級路面已屬十分難得。

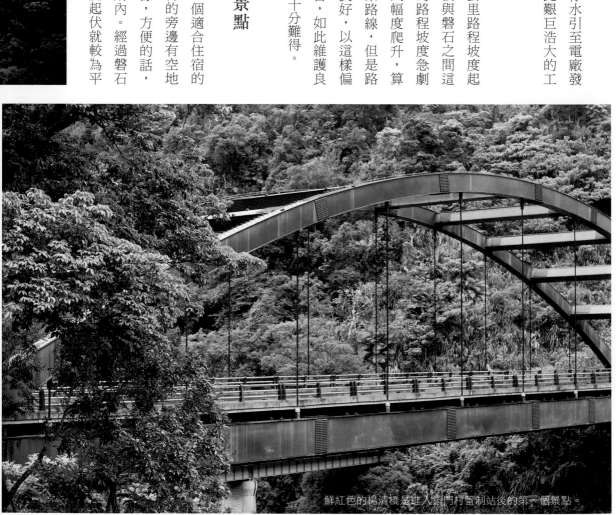

▼**精采的騎乘景點**
天長隧道

磐石保線所也是一個適合住宿的地點，木造建築物的旁邊有空地可紮營，也有水源，方便的話，有時可借宿保線所內。經過磐石保線所之後，路況起伏就較為平

鮮紅色的楊清橋是進入銅門村管制站後的第一個景點。

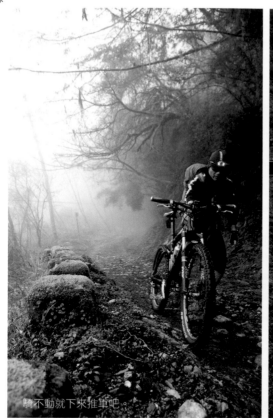

騎不動就下來推車吧。

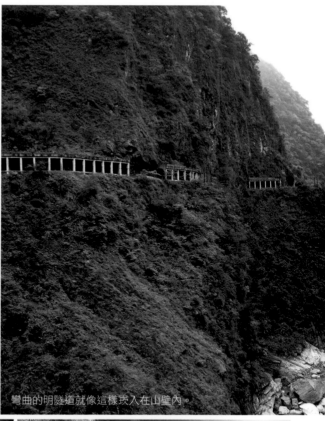

彎曲的明隧道就像這樣崁入在山壁內。

在天長隧道內不小心擦到岩壁，外套都磨破了。

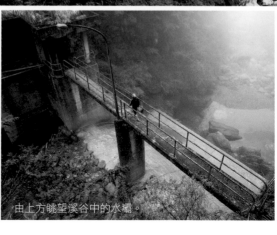

由上方眺望溪谷中的水壩。

緩，不過景觀變化大，會經過多處隧道，路面也轉為凹凸不平，到處都有由山壁上流下的泉水，所以路面幾乎終年積水泥濘，一直到奇萊山莊前皆是如此，雖然在這段路途上騎單車不免會被噴濺得滿身泥水，但卻是此行最精采的一段，而且也沒有長陡坡。

這條路沿途多座長短不一的隧道中，以「天長隧道」的長度最長，積水也最嚴重，是騎乘感受最刺激的一座，天長隧道在九二一地震之後曾經崩塌，雖然目前搶修工程已經完工，但是隧道內的寬度狹窄，大約平均寬度只有二公尺，體型稍大的汽車便不能進入，此隧道的長度頗長，內部也無任何照明，進入之後是一片黑暗，得完全依靠車燈或頭燈照明，地面處處積水泥濘，雖然平直但也不是太好騎。

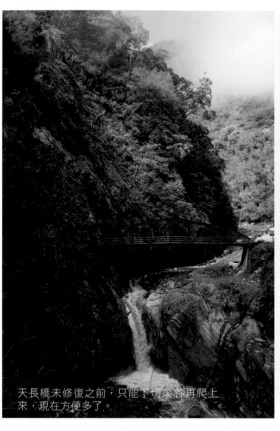

天長橋未修復之前，只能下切溪谷再爬上來，現在方便多了。

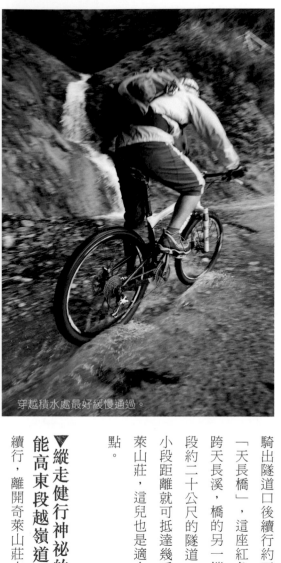

穿越積水處最好緩慢通過。

騎出隧道口後續行約五公里可抵達登山口，之後就是四輪傳動車輛的車行終點，自此以後路面轉為登山步道，一路翻山越嶺通過能高山抵達南投的屯原，這就是前面所提及的能高越嶺縱走健行路線，不過若要以單車完成全段能高越嶺，那麼由南投的屯原方向由西往東前進爬坡的路段較少，目前已有多人成功穿越。不過沿途幾處崩塌地經常容易坍方，欲前往需隨時保持消息靈通。

如果論景色精采度，那麼能高東段要比西段較為漂亮，所以由此登山口處折返山下的銅門村，是比較理想的單車行程安排。

騎出隧道口後續行約五公里可抵「天長橋」，這座紅色的鋼橋橫跨天長溪，橋的另一端緊接著一段約二十公尺的隧道，再往前一小段距離就可抵達幾乎荒廢的奇萊山莊，這兒也是適合借宿的地點。

▼ 縱走健行神祕的
能高東段越嶺道

續行，離開奇萊山莊之後便可見到萬善堂，這是一間土地廟，周邊環境維持的相當好，這裡也是一處絕佳的過夜地點。由此往高越嶺東段的登山口約五公里的距離，路面積水的狀況緩和一些，也有幾座短隧道，但路況更有挑戰性，坡度雖不陡但更不平整，在「奇萊17K+800處」有一座小水壩閘門，平常無人，由路邊的小階梯步道陡下溪谷，是個神祕的地方。

▼ 一路下滑的
刺激下坡路段

此行最愉快的行程，莫過於由能高東段登山口一路下滑至銅門，騎乘於此路段保證暢快，半天之內即可回到平地，但是下坡距離

112

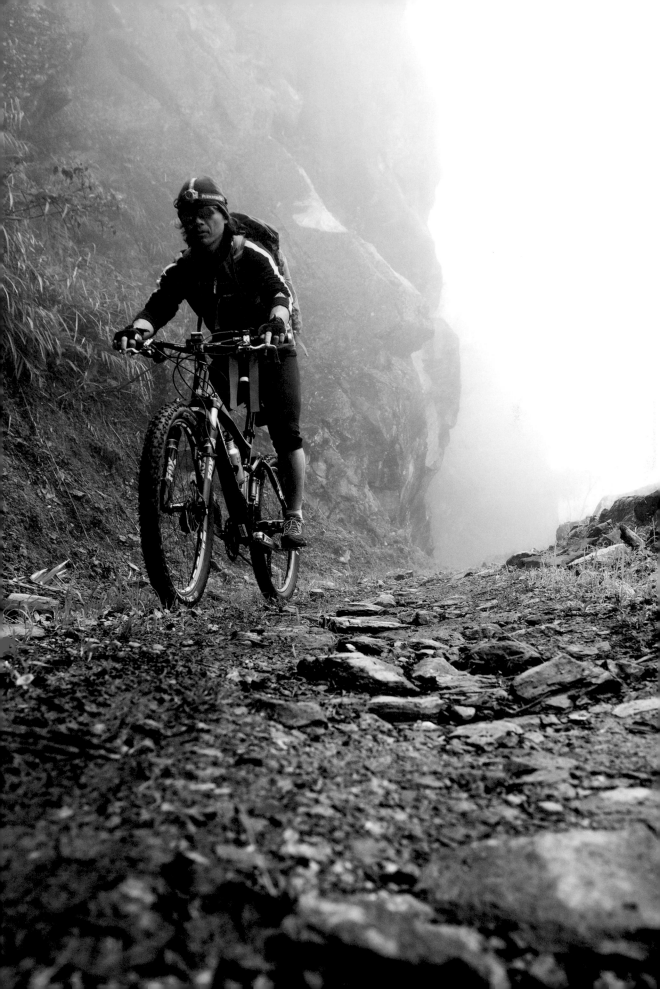

長，基本上這條路也算得上是輕量級的 Off-road 路況，單車騎士最好也要有一定的騎車經驗。不只是長距離的下坡，陡急的彎道、路面泥濘濕滑、土石交錯等路況不斷反覆出現，使得騎士幾乎要一直不斷地改變身體重心，雖然雙腿不需踩踏，但卻必須不斷地採取半立姿，以應付下坡煞車時須要的重心後移，大概沒多少時間可以平穩的座在椅墊上，其實也頗為吃力。

不過這種辛苦後換來的愉悅是最充實迷人的，與登山一樣，下山後就會忘記所有的痛苦。在這樣的一條路上騎單車下坡時應該放慢車速，不只是安全而已，如此壯闊美麗的山景不該這麼輕易地讓它流逝，因為具備與這段路條件相當的路線恐怕不多吧！

路邊也長滿了青苔，可見此地常年潮濕。

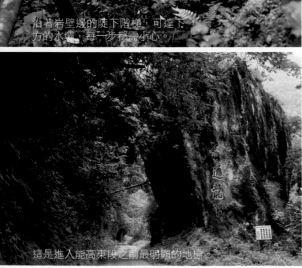

沿著岩壁邊的陡下階梯，可達下方的水壩，每一步都需小心。

這是進入能高束段之前最明顯的地標。

銅門－奇萊保線道路

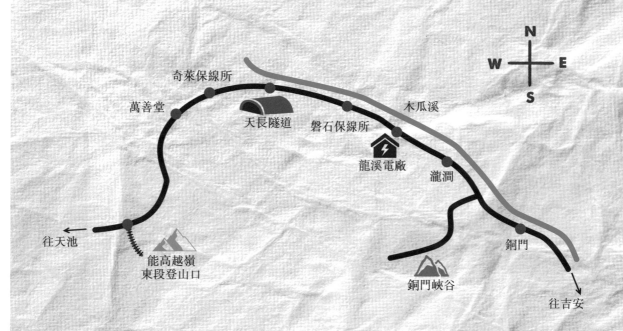

注意事項

1. 前往龍澗、天長隧道必須辦理甲種入山證（請上警政署網站線上申請）。
2. 龍澗電廠、銅門電廠並未開放參觀，欲前往需事先徵得台電同意。
3. 天長隧道路幅狹小，路面積水，汽車只能單向通行。騎單車一定要有車頭燈，否則會完全看不見路面。
4. 全程只有山下的村落有商店，所有食物或裝備必須在銅門村或榕樹社區準備齊全。
5. 若欲由山下騎單車上登山口時，食宿裝備需齊全。磐石、奇萊兩處保線所可借宿，但需自備睡袋。萬善堂也可紮營。
6. 磐石保線所之下路況堪稱良好，但雨季時要特別注意落石與坍方。
7. 磐石保線所以上則多處泥濘積水，包括隧道內，騎車須小心。
8. 銅門派出所只能申辦乙種入山證，且限制範圍於清水溪上游，當日需往返。

交通資訊

由花蓮市依循台9線南下，抵吉安後依照指標可抵達銅門村，通過管制站後便進入木瓜溪上游的能高越嶺道。

錐麓古道

仰俯不見崖頂、溪谷的空中步道

由慈母橋到燕子口之間的錐麓古道全長十三公里，

二端約佔四公里長度的攀升和之字型陡降比較辛苦一點之外，

中間一大段的距離都算平緩，走來輕鬆愉快，

除了沿途的自然生態與歷史遺跡，

最大的賣點就是落差數百公尺的斷崖路段。

太魯閣峽谷的高聳中外聞名，

卻少有人知道在這巨大峭壁之上還有一條懸崖步道，

行走於上如履天空，尤其緊臨懸崖邊的路幅寬度僅約一公尺，

開闊的視野居高臨下，走來非常驚險刺激，

卻又安全無虞，難怪對外開放以後每逢假日都必定是額滿（有人數管制）

是一條炙手可熱的短程健行路線。

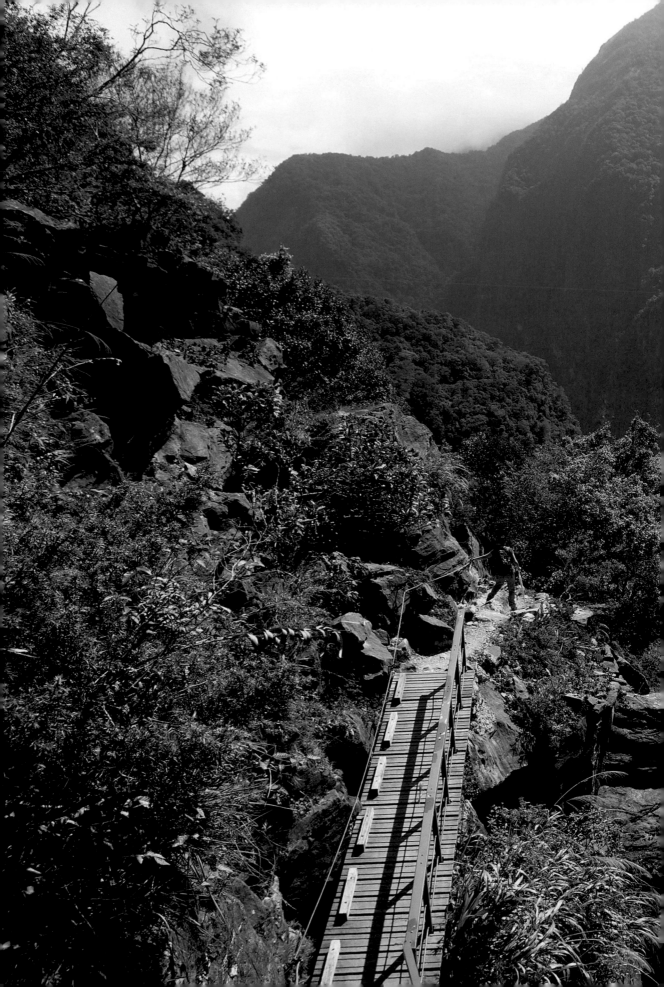

行前筆記

行前説明

地理區域	花蓮縣秀林鄉
賞玩重點	古道、峭壁
親近方式	徒步健行
最佳造訪季節	全年皆宜
地域形態	中低海拔古道
路線安排	慈母橋進，燕子口出
所需時間	1 日
行程難度	短距離，難度低，有懼高症者需注意

一日往返

Day1 ▶ 上午 8 點前抵達慈母橋登山口整裝出發，下午 4 點前應該已開始下坡，當日便可結束行程。

●抵達慈母橋與燕子口二地，需出示入園証。

建議攜帶

攜帶品項	攜帶原因
輕量防晒、擋風外套	空曠處需防紫外線與風勢。
8x30 雙筒望遠鏡	斷崖駐在所附近展望良好，可欣賞遠眺下方的峽谷景觀。
飲水、行動糧	全程無水源，需自備飲水與食物。
登山杖	手持登山杖有助於下坡時，減輕膝蓋負擔。

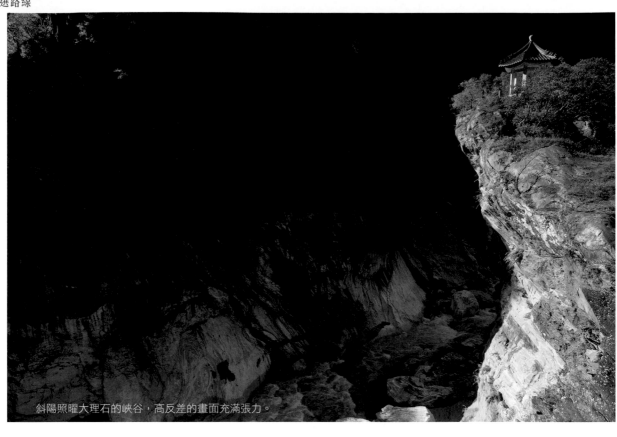

斜陽照曜大理石的峽谷，高反差的畫面充滿張力。

錐麓古道的前身是一九一四年時，日本人闢建由太魯閣到霧社的軍用道路，深入立霧溪流域。太魯閣戰役後，日本政府為加強治理太魯閣族，逐步整修這條步道為理番道路。而後在一九三三年為發展觀光，修築了一條橫越中央山脈的越嶺道路，貫通太魯閣與霧社之間，這條道路被稱為「合歡越嶺道」，成為了登山健行以及觀光旅遊的熱門路線。

一九五六年修築的中部橫貫公路，即根據合歡越嶺道的舊路闢建，而這條古道也因中橫公路的通車而消失，僅剩部分路段殘跡。

現在經重新整修完畢已開放的「錐麓古道」長度約十三公里，範圍內，從台十四甲線接台八線經由合歡山進入太魯閣國家公園

▼鬼斧神工的自然景觀

昔日有關此路段的記載甚至有行經該路段「人人均捫壁蟹行，始終不敢交談」的形容，由此可知行走其上的驚心動魄。

現今已由太魯閣國家公園管理處在驚險的斷崖路段修築了扶手、繩纜或階梯，可以輕鬆安全的通過，但仍可感受到視覺的震撼。

合歡越嶺古道全長約一四五.三公里，步行至少約需四天。

是合歡古道主線保留最完整的路段，「錐麓」一詞來自附近的三角錐山山麓，斷崖路段路寬約九十公分，地處海拔七五〇公尺，最驚險處的步道沿著大理石山壁蜿蜒闢建，緊鄰下方落差數百尺的立霧溪，由上往下眺望下方的中橫公路看起來非常纖細，也非常驚險。

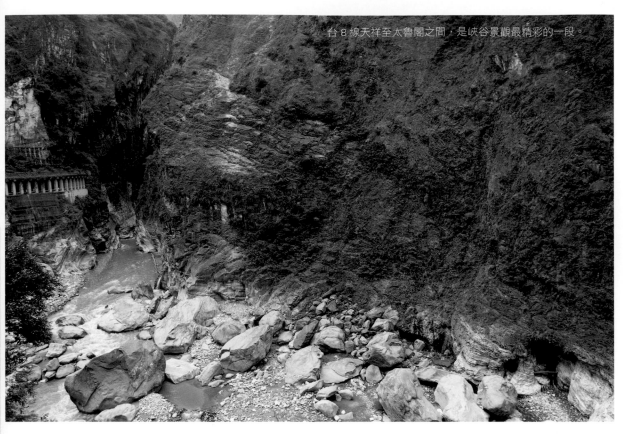

台 8 線天祥至太魯閣之間，是峽谷景觀最精彩的一段。

進入花蓮縣境，沿途高山環繞，道路蜿蜒曲折，車輛行駛其間極富樂趣。尤其在合歡山到關原之間，雲海奇景一直伴隨在公路之側。

關原的海拔高度已在霧林帶之上，緊臨塔次基里溪，當氣流順溪谷而上，水氣容易在此聚集，經常形成雲海景觀，使此地長久以來極負觀雲勝名。尤其於清晨和午後，只要天氣許可，通常都能欣賞到壯觀的雲海景觀。在這裡也可欣賞奇萊北峰和四周雲海的盛況，駕車經過時值得放慢車速細細觀賞這般的景色。

中橫公路自大禹嶺之後往太魯閣方向就是一路下坡，通過迴頭彎後抵達天祥，從天祥到太魯閣之間的二十公里，是中橫公路東段景觀最佳的精華地帶，尤其是慈母橋到燕子口之間的這一段，立霧溪峽谷在此變得更狹窄，景觀相當壯麗，是立霧溪峽谷最受注目的一段，途中可欣賞太魯閣峽谷、壺穴、湧泉、印地安酋長岩等特殊景觀，這一段公路也是熱門的健行路線。

▼聳入天際的斷崖古道

錐麓古道就在這一段垂直的峭壁上方通過，抬頭向上仰望，只見峭壁插向天空，讓人完全想不透峭壁之上要如何走過？這就是錐麓古道最具玩賞價值之處。

到了中橫公路一七八公里處的地方，立霧溪兩岸崖壁更形陡峻逼近，錐麓斷崖與福磯斷崖隔溪對望，而中橫公路就興築在接近溪谷的底部，斷崖山頂的高度約一千公尺，如此狹窄的大峽谷是立霧溪切穿地表岩石所形成的，

錐麓斷崖和福磯斷崖全是由大理石岩層構成，因大理岩不易崩落，而千萬年來立霧溪侵蝕下切作用持續強盛，才形成現今陡峻的斷崖。

想要走上錐麓古道由上往下眺望，當然要辛苦一些，雖然進入古道一開始的路段較陡峭，不過由慈母橋進入之後的上坡距離只有一公里多，由於距離並不長，所以也不算如何艱困。慈母橋的旁邊有停車場，由此進入古道的上坡路段距離也較短，因此一般多經此處進入。

在登山口處，會有查証人員在此守候管制進入。進入後，經過一小段大理石溪床地形，穿過岩石的縫隙後即開始往上行走。一開始的陡上坡視野良好，可由高處眺望下方的慈母橋與大理石溪谷

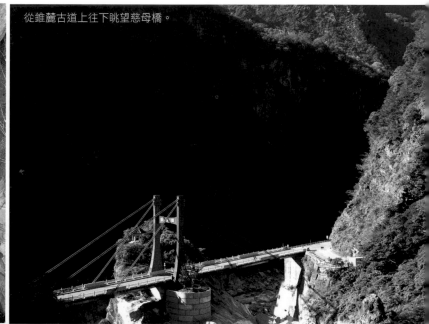

從錐麓古道上往下眺望慈母橋。

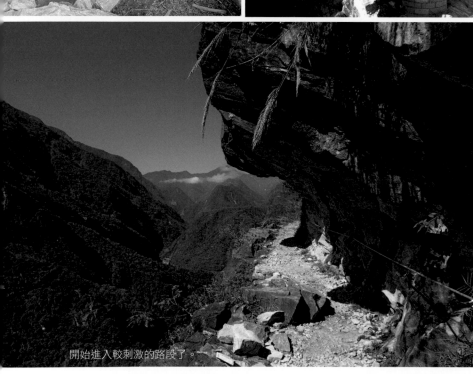

鑽過岩石縫，就是錐麓古道精彩的開始。

開始進入較刺激的路段了。

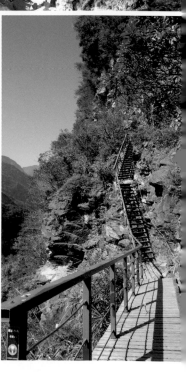

景觀，緩步上行約一個半小時，步道坡度趨緩，通過第一個開闊的高繞地形，便進入林蔭之下的古道，地面平坦易走，秋冬季節很適合來此一遊。

而全程最高潮的路段就在斷崖駐在所之後的一、二公里間。

斷崖駐在所顧名思義就是位於大斷崖上方，駐在所之後的懸崖峭壁就位於中橫公路的燕子口正上方，其步道就不可思議的開挖在岩壁上，行走其間仰不見崖頂，俯不見溪谷，山徑緊貼峭壁而行，一側俯臨深不見底的懸崖，所幸崖邊設有穩固的繩纜，部分路段還有護欄，雖然讓人望而生畏，也許有懼高症的人恐怕會有一點軟腳，但安全無虞，極適合喜愛親近大自然的朋友們前往一遊。

▼深不見底的錐麓大斷崖

古道沿途會經過三個駐在所，其中「錐麓駐在所」位置適中，進入古道健行通常在此中餐與休息。駐在所的現址是一個開闊平地，隱約仍能看出當年的規模。

其之後的步道就開始有部分路段沿著峭壁邊，可看見驚險壯觀的景色，但更精彩的還在後面。再來就會抵達「斷崖駐在所」，目前也是呈現一個平台狀的空地，一般健行者到此都會稍作休息，

其中錐麓斷崖段的步道長約五百公尺，沿途幾近垂直峭壁，而步道建於峭壁上方，為錐麓古道最

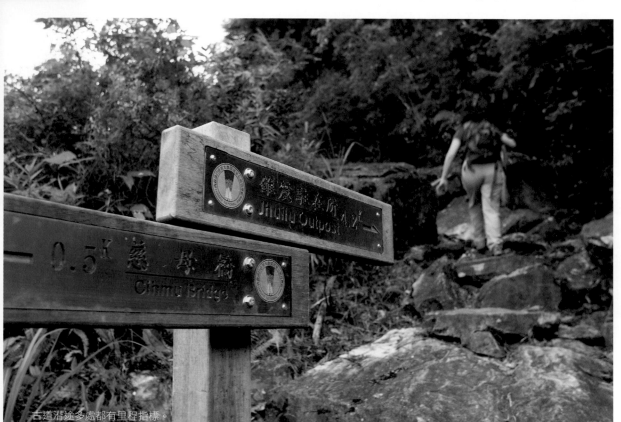

古道沿途多處都有里程指標。

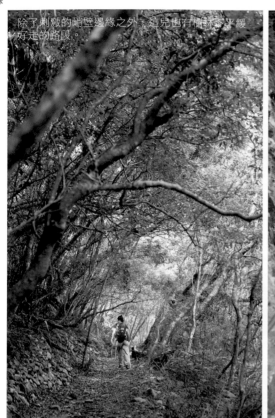
除了刺激的峭壁邊緣之外，這兒也有樹林亦平緩好走的路段。

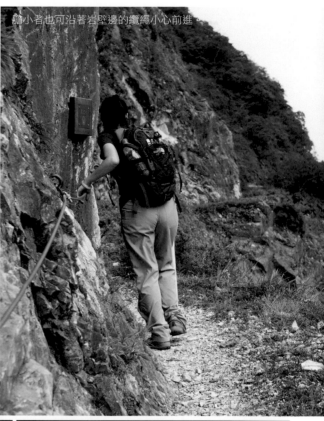
膽小者也可沿著岩壁邊的纜繩小心前進。

森林下擁有豐富的生態物種。

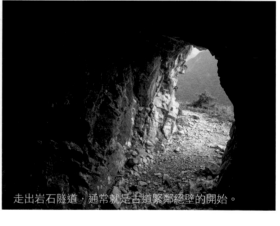
走出岩石隧道，通常就是古道緊鄰絕壁的開始。

高點亦為最精華之驚險路段。最後二‧四公里一路下坡，會先經過八達岡吊橋與「八達岡駐在所」，這個駐在所現今也只剩下長滿雜草的基地與水泥柱等遺跡。

緊接著接上木頭階梯一路下到底，就可看到對岸的燕子口，最後再走過橫跨立霧溪的高聳吊橋結束行程。這條跨越立霧溪的吊橋長度比八達岡吊橋更長，與下方溪谷的落差更大，走在橋上可以清楚的欣賞到整個太魯閣峽谷的氣勢，也是一條驚險但是安全的吊橋。

▼最舒適愜意的行程安排

通過吊橋就算抵達燕子口結束錐麓古道之行，吊橋邊的出入口處同樣也有專人看守著，一方面計算出入古道的人數，也管制未辦

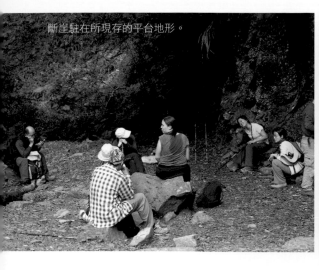

斷崖駐在所現存的平台地形。

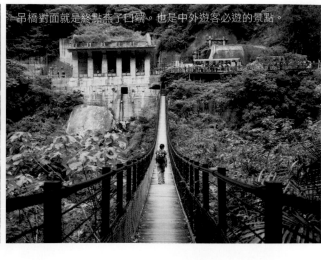

吊橋對面就是終點燕子口端。也是中外遊客必遊的景點。

景觀也是遠近馳名，由這裡沿著公路往慈母橋方向回到停車處距離約十公里長，但全程景色壯麗，體力上雖然有點疲累，但走來並不無聊。若不想走路，沿途經過的車輛也有可能願意讓路上行走的遊人搭一段便車。

一般人進入錐麓古道隨性的慢慢走，全程大約六小時內可以走完，如果再加上由燕子口沿著公路緩慢走回慈母橋，大約再加三小時即可完成，所以只要安排一日的時間便可輕易的深入太魯閣峽谷地區最精華的路段。

正常而言，利用二日的時間由北部或南部駕車出發前往太魯閣，第一日輕鬆的沿途玩賞風景，可在附近的飯店或民宿過夜，太魯閣或天祥等地都相當多住宿的選擇，不然也可以夜宿於花蓮市區。

如果喜歡汽車露營，附近還有一處堪稱五星級的合流露營區，有水有電還有衛浴設備，就在中橫公路的路邊就可看到。第二日上午八點左右抵達慈母橋，車輛停妥後就可進入錐麓古道的登山口，開始一路驚嘆連連的旅程，由於高潮不斷，絕對永生難忘。

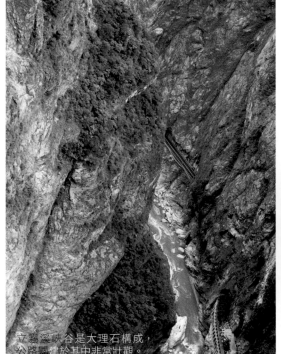

立霧溪峽谷是大理石構成，公路闢建於其中非常壯觀。

在驚險路段都有安全設施牢牢固定在岩壁上，讓行人可以握持。

錐麓古道地圖

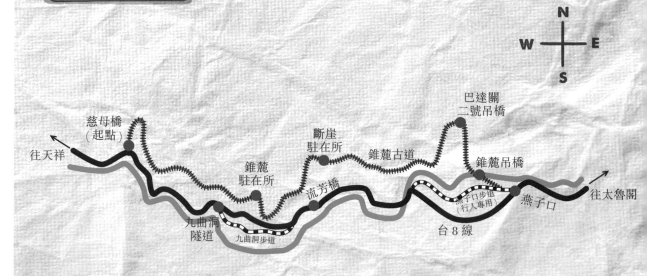

注意事項

1. 錐麓古道現以承載量方式管理，對外開放申請進入，從慈母橋至燕子口全程約 10.3 公里，步行單程約需 6 ～ 7 小時。沿著公路再從燕子口走回慈母橋大約再加 3 小時的步程。

2. 大斷崖路段雖然路況良好，但步道緊鄰懸崖峭壁，有心臟病、高血壓或懼高症者不太適合前往。

3. 錐麓古道為保護區，進入者須辦理太魯閣國家公園入園申請，以及向內政部警政署辦理入山申請，平日限制人數 42 人，假日則為 72 人。開放時間為每日上午 6 點到下午 6 點，不得於管制區內紮營或過夜，申請者須於 10 點之前進入。

4. 錐麓古道為東西走向，登山口分別位於東邊燕子口及西邊的慈母橋兩處入口，從燕子口進入則爬升較快，連續陡上 2.5 公里，走來較為辛苦，但離古道精華段（錐麓山斷崖）較近。

5. 由太魯閣往天祥方向前進，過慈母橋不久即可抵達合流露營區，每一營位需收費 200 元。

交通資訊

台 8 線里程數 172.8 公里處，為慈母橋旁停車場，由於停車方便，一般皆由此進入錐麓古道。另一端出口為 179 公里處的燕子口，但是路面狹窄，停車不易，駕車前往者不建議停車於此。

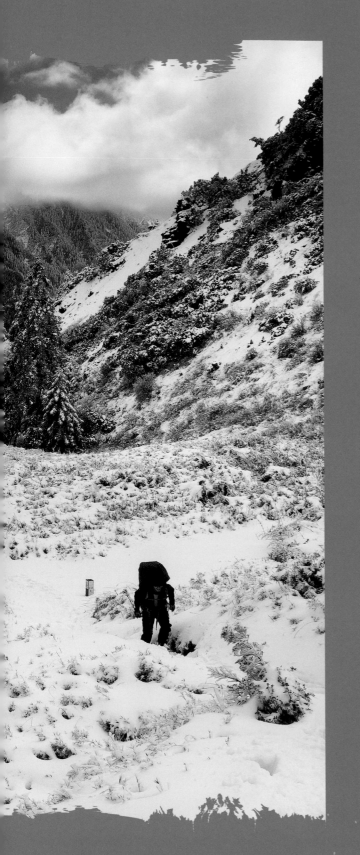

野外活動的
適當穿著與打扮

穿著合適的衣物，打扮正確的野外活動行頭，

讓自己安全、舒適地穿梭於山林間。

秋冬季節
戶外活動的穿搭示範

高彈性的輕量化纖化刷毛衣的保暖度佳，即使潮濕之後，穿在身上依然可以維持一定的保暖性，而且還有拉鏈半開襟的設計，非常適合冬季戶外穿著，尤其是對女生來說。

台灣冬季氣溫隨著海拔高度改變落差很大，夏季時，背負太重之外，衣著的搭配顯得格外重要。

高山地區的平均氣溫日間大多在攝氏十幾度，夜晚有時可能會在十度以下，雖然平地可能非常悶熱，但是進入山區就一定要穿外套了。冬季更不用說，適當衣著穿搭可是會關係到生命安全的。

在沒有冷氣團來襲的時候，清晨時分大多氣溫都在不到十度的情況，高海拔山區就更低了，平均為零下好幾度，積雪遍地更是常見。由於地形起伏大，地表植被的森林、灌叢在路程中交錯出現，加上山區的局部氣候變化很快，能否舒適的野外活動，除了不要

為了輕量化，攜帶的衣物不可能太多，由於現代的先進紡織布料機能性相當好，種類又多，專業服飾愈來愈講究效能，只要選對衣著搭配，背包裡攜帶少量的衣物，是現在正確的觀念。在本章節中，我們選出在秋冬季節裡適用的幾種衣著穿搭的組合，分別適合用於大運動量的行進間，與處於宿營地休息時的靜止狀態，分別敘述其穿搭的原因。

▼ 行進間的穿著與打扮

在冬季的環境條件下，登山健行

內層衣之外，也可搭配這種內層有短刷毛的輕量化擋風外套，必要時在搭配毛帽，保暖性更好。

有時後，在內層衣之外，加穿一件背心也是常見的一種穿搭方式。

除非是冰天雪地極度寒冷，不然行進一段時間之後，通常上半身是只穿一件內層衣即可。

行進間的衣著搭配，需要注意是否要穿著較多衣物，尤其是重裝的情況下。其原因為何？因為身體在劇烈運動時會產熱，若衣著太過保暖，不夠透氣，很有可能因為大量流汗導致衣物潮濕，當停止前進時，只要一點微風吹來就會感到非常寒冷，一旦將潮濕的保暖層衣物脫下，恐怕也不易回復乾燥。這樣一來，這件衣物等於失效，卻還要塞入背包中帶下山。

頭部的保暖與防風也不可忽略，一頂刷毛擋風的頭套或帽子，應該是全程都不會脫下的。如果感到冷，有些外層衣物有頭套的設計，可再套上增加保暖度，通常搭配這種頭套之後，比只使用帽子要保暖許多。

透氣排汗的 softshell

因此，需要劇烈運動的登山或是單車活動，上坡行進間的登山或是單車活動，上坡行進間的穿著應該是在長袖的排汗內層衣之外，再加一件稍具保暖能力，但是有足夠透氣性的夾克即可。

其中以最受歡迎的 “softshell(軟殼衣）” 最被廣泛使用，或是背心也行，搭配隨時可以方便穿脫的風雨外層（2L或3L皆可），大部分的時間風雨外層應該是穿不住的，必須收納在背包裡最容易拿取的位置，一旦遇到下雨需要時，能夠及時取出穿上。

下雨天必備的衣物

登山活動在陡下坡路段，也未必輕鬆，尤其進入森林之下的地形，通常比較沒有風，穿太多照樣會感到悶熱。下身的褲子也是如此，但是穿脫褲子更不方便，比較理想的穿搭方式，應該是穿二層褲子，內層是一件貼身可單穿的保暖褲或壓縮褲，再搭配外層的快乾長褲（有時短褲也行），必要時再穿上雨褲。

遇到雨勢較大的時候，當然還是要換上雨衣、雨褲，但是遇到要穿越箭竹林的地形或路段，這是最討厭的，因為只要天氣潮濕，不管是否正在下雨，都要穿上雨衣、雨褲，而且要夠耐磨，有些路程的箭竹叢與人同高甚至更高，恐怕至少要鑽個半天，一般的超薄雨衣未必經得起考驗。

▽ 宿營地的穿著與打扮

抵達山屋或營地之後，放下重裝通常不會立刻停止運動，除了要搭營或煮飯之外，更重要的是，不要讓身體冷卻的太快。此時身上的衣物多半是因汗水而潮濕的，只要身體的熱量足夠，可以在維持低度運動一段時間後被體溫烘乾。但是如果非常潮濕，或是實在無法保暖的話，也必須儘快脫下更換乾燥的衣物，以免感冒著涼。

夜晚休息的時候，身體已經放鬆，禦寒衣物的保暖能力就非常重要，在上半身的長袖內衣之外，

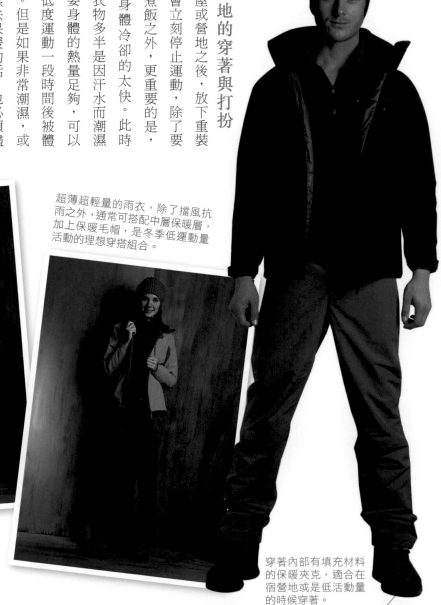

超薄超輕量的雨衣，除了擋風抗雨之外，通常可搭配中層保暖層，加上保暖毛帽，是冬季低運動量活動的理想穿搭組合。

在較冷天後，穿一件 softshell，透氣性夠好，保暖度也剛好，能夠擋小雨，穿著也不至於悶熱，所以適合用於重裝的冬季登山活動。

穿著內部有填充材料的保暖夾克，適合在宿營地或是低活動量的時候穿著。

要看設計的包覆性與合身程度，甚至是上衣與褲子、手套、帽子等配件的搭配程度，最重要的，還有穿著時的活動量、空氣中的濕度等因素。總之，絕對不是愈厚就愈保暖，而是穿著在身上的衣物能否滿足上述的保溫條件。

中層保暖衣物通常有質輕又擋風的表布，若能同時有高度防潑水性能則更佳。但是這種衣物既然主要是用於低活動量的靜止狀態穿著，保溫是最主要的功能，所以為了輕量化，多半不會使用較耐磨、厚重的材質，所以也不適穿著於背著背包走路的狀態下。

有時候，在保暖層之外再將防雨的外層穿上，更能增加保暖性，適合更寒冷的夜晚使用。

暖輕量的中層衣物

這一層具有填充物的衣著，會視設計的目的與保暖程度的不同，決定填充物的蓬鬆度與填充量，但是保暖的程度如何並無法準確的度量，也就是說，我們並不能從衣物的種類告知這件衣物可以耐低溫到多少度，因為人體的耐寒程度因人而異，也

要換上填充量足夠的羽絨或化纖保暖中層，甚至再穿上防雨的外層，更能增加保暖度。冬季時，除了行進間之外，大部分時間都會需要穿著保暖中層，這是提供保暖最主要的一層衣著，主要靠著填充在衣物隔間中的蓬鬆羽絨或是化纖組織，抓住一層不易流動的空氣，藉著體溫將這一層空氣加熱，再靠盡量合身的剪裁讓衣物內的暖空氣與外界冷空氣不易流通，進而達到保暖的目的。

以羽絨來說，相同重量的一團羽絨，Fill Power 系數（羽絨膨脹系數）愈高，代表蓬鬆度愈高，體積愈大，羽絨中含的空氣也愈多，保暖力愈強。保暖中層服裝種類極多，除材質外，厚薄的選擇非常多樣，可視需要保暖的程度來選擇，天氣愈冷，需要的填充量或蓬鬆度就愈大。

除前述穿搭組合與方式之外，當然還有數不清的服飾品項組合，本章節我們挑選出在國內可以找得到，並且非常適合推薦的款式品項，依男女款與機能之別依序列出，分別簡單敘述其產品特色。

除了機能之外，剪裁與配色更是戶外服飾必備的元素，這件黑色的超輕防雨外套使用紅色的拉鏈，內搭相同紅色的化纖填充保暖層，適合愛漂亮的女生。

男性防風雨外層

EiDER 專業防水透氣超輕外套

- 採用 Gore-Tex Active 3L 布料
- 防水係數：28,000mm
- 透氣表現：RET<3m2<PA/W
- 雙向彈性／專業剪裁／ 100% 防水貼條
- 前襟全開式防水拉鍊
- 腋下透氣拉鍊／可調整式魔鬼粘袖口
- 下襬可調整式鬆緊系統
- 3D 人體工學立體剪裁

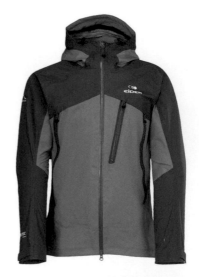

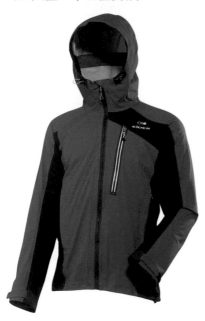

EiDER 超輕量專業攻頂登山外套

- 採用 Polartec Neoshell 防水透氣材質
- 防水等級 10000mm ／ 100% 防水透氣
- 透氣 2L ／ m2 ／ s
- 專業登山款式／ 3D 人體工學立體剪裁
- 四向彈性無拘束挑戰極限
- 頂級的功能材質組合

Schoffel 防風透氣 Softshell 外套

- 超輕量 windstopper active shell 材質完全防風
- 透氣性極佳／頸部內裡保暖
- 輕薄易收納／下襬可調整
- 袖口拇指洞設計／重量 330g

Schoffel 防水防風透氣外套

- 專為應付持續惡劣天氣狀況而設計
- 最耐磨、最透氣、持久防水及防風
- 雙向防水拉鍊／腋下透氣拉鍊

Schoffel 防風透氣連帽軟殼外套

- 雙向彈性／防風性極佳
- 柔軟舒適／彈性佳
- 可調帽兜／休閒剪裁 適合戶外旅遊

女性防風雨外層

EiDER 專業防水透氣多功能外套

- 採用 Gore-Tex Active 3L 布料
- 防水係數：28,000mm
- 透氣表現：RET<3m2<PA ／ W
- 雙向彈性，超輕量／重量 260g
- 13mm 防水膠條連帽設計／鑰匙拉鍊口袋
- 袖口萊卡包邊／前襟防水拉鍊

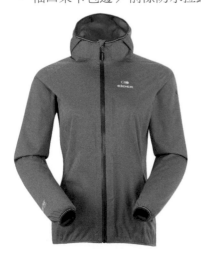

Schoffel 超輕防水透氣短大衣

- GORE-TEX 防水防風透氣布料
- 可調整及可拆式兜帽 ／女性腰身 線條剪裁
- 長版設計／雙向防水拉鍊

Schoffel 專業防水透氣 3L 連帽外套

- 使用 VENTURI 防水防風材質
- 可調整帽兜／防水拉鍊
- 魔鬼氈調整袖口／雙向彈性布料
- 腋下透氣拉鍊／重量 480g

防水軟殼可拆帽外套

- 保暖防風防潑水立體修飾身形剪裁
- 可拆式兜帽及可調整式魔鬼粘袖口
- 適合輕登山、健行等戶外活動

男性保暖中層

EiDER 羽絨外套

- 90 ／ 10 羽絨比例，羽絨蓬鬆度 650 Fill Power
- 表布為日本 Pertex20 丹防絨穿透布料
- 袖口萊卡包邊，有束緊效果防冷風灌入
- 附收納袋・易打包成小物件
- 適用於一般旅遊生活、輕量戶外休閒

EiDER 超保暖羽絨雙面穿外套

- 90 ／ 10 羽絨比例，羽絨蓬鬆度 700 Fill Power
- PERTEX 表布具備防水度 10000mm
- 透氣度 7000g ／ m ／ day
- 抗撕裂、易打包、輕量／重量 260g
- 雙面穿多用途外套／附收納袋
- 袖口採用萊卡材質，觸感舒適、耐磨

女性保暖中層

Schoffel 保暖透氣超輕連帽大衣

- 超保暖輕量
- 連帽設計
- 時尚長版修式剪裁
- 適合每日穿著
- ventloft 化纖保暖材質填充
- 超輕量、超保暖、快乾、吸濕排汗
- 非常柔軟、可壓縮

Schoffel 保暖透氣羽毛連帽背心

- 超保暖鴉絨內裡
- 80 ／ 20 Filling Power 650
- 輕量舒適，外層防水防風
- 線條修飾剪裁，有型又時尚
- 重量 600g

EiDER 時尚格紋羊毛多功能外套

- 使用 Windefender 防風薄膜，100% 防風
- 軟殼外套加上混紡羊毛防風處理
- 經典格紋設計／前開襟式拉鍊／萊卡包邊袖口
- 防風抗雪保暖／可調整或可拆除帽兜
- 側邊 softshell 彈性布料／重量 445g

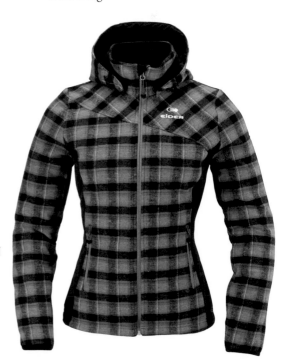

男性排汗內層

EiDER 透氣多功能立領衫
- 立體剪裁設計／半開襟拉鍊
- 使用 Thermocool 智能恆溫纖維
- 柔軟內裡，保暖舒適

EiDER 超暖透氣配色長袖立領衫
- 半開襟拉鍊／立領設計，休閒有形
- 彈性保暖刷毛，柔軟舒適

EiDER 排汗長袖圓領衫
- 排汗、抗 UV 的 Drycore 布料
- 肩膀耐磨布料剪接
- 舒適・透氣・排汗

TERRAMAR 排汗超保暖羊毛圓領衫
- 保暖度 2.0 ／高品質美麗諾羊毛
- 全天然纖維，舒適透氣
- 有效排除濕氣及抗菌功能
- UPF 紫外線抵擋係數 50+

TERRAMAR 排汗保暖羊毛長褲
- 保暖度 2.0 ／高品質美麗諾羊毛
- 全天然纖維，舒適透氣
- 有效排除濕氣及抗菌功能
- UPF 紫外線抵擋係數 50+

女性排汗內層

Schoffel 保暖透氣長袖彈性立領衫
- 使用 TECNOPILE 最佳保溫材質
- 輕量保暖，透氣快乾
- 休閒舒適剪裁／重量 193g

EiDER 貼身超彈性透氣增溫圓領上衣
- 採用科技纖維增溫絲，可恆溫透氣
- 四向彈性／排汗保暖，乾爽舒適
- 圓領設計內搭外穿雙用途

EiDER 保暖透氣多功能立領衫
- 修飾身型剪裁／適合日常生活或戶外出遊穿著
- 四向彈性，透氣保暖舒適絕佳／半開襟式拉鍊，領口保護拉絆

服飾產品提供：U 樂森活戶外概念館 http://www.uranus.tw

CHAPTER4

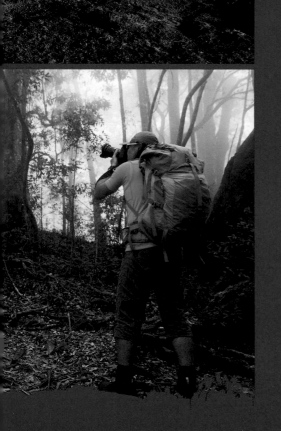

野外裝備實際使用
分享報告

近年來許多戶外活動專用的精美配備，儼然已成為戶外活動愛好者所關注的話題，其中服飾類的產品，更被視為重要的裝備之一，本章節將告訴你進入山林不可缺少的重要衣物及用品。

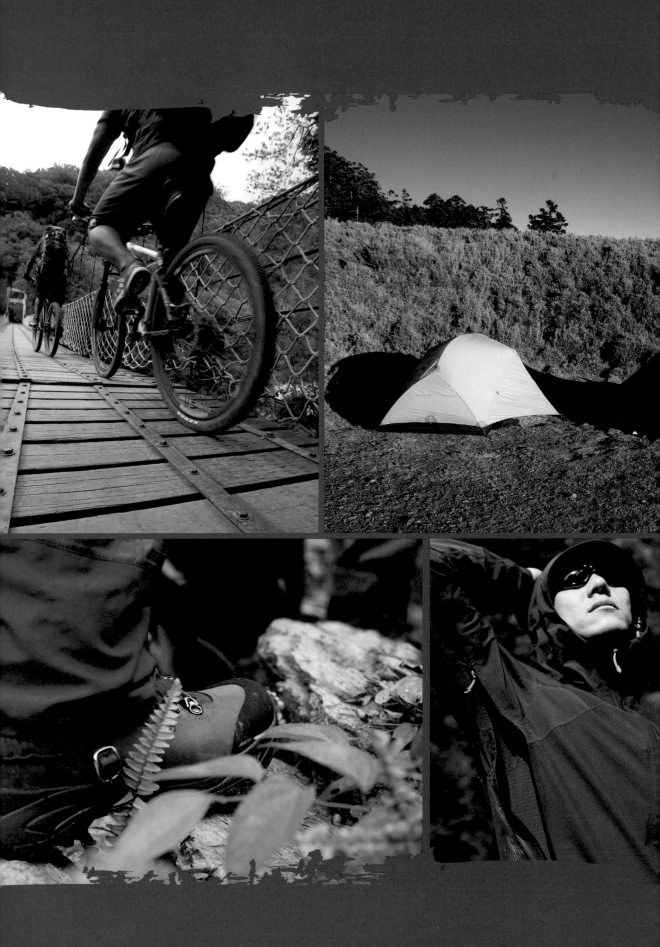

Aero softshell
防風抗水保暖外套
兼具舒適與輕量的剪裁

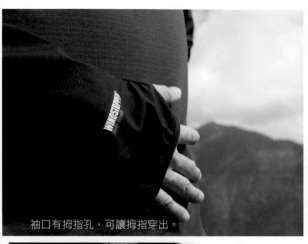

袖口有拇指孔，可讓拇指穿出。

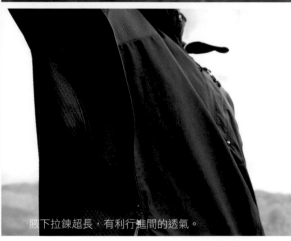

腋下拉鍊超長，有利行進間的透氣。

▼機能性與實用性的
設計特色

這件輕薄的 softshell 運動夾克，使用瑞士 "bluesign" 認證的原物料，代表該布料生產過程符合紡織工業最嚴苛的環保與安全認證，也代表布料是來自負責而有信譽的廠商生產。採用 "Gore Windstopper" 材質製造，防風、抗水之外，在腋下與背部採用雙

在戶外運動的專業服裝領域，非常重視舒適性與肢體活動的無拘束感，傳統衣物的保護，往往流於只注重舒適，卻因為不當的剪裁而可能妨礙了運動時的肢體流暢。這件輕薄型的防風抗水保暖外套設計的目的，就是為了能夠使穿著的人在從事快速運動例如跑步或騎單車時，能盡情的舒展肢體，又能提供足夠的防風與抗水的機能，同時兼顧舒適與輕量。

向彈性的表布，更有利身體的伸展動作，尤其適合使用於登山運動。憑著這樣的機能表現，這種布料可以使人面對溫度下降、風勢增強時，不用擔心因為流汗讓身體感到特別寒冷。

使用一流材質外，在細節設計上這件夾克也有幾個出色之處，除美感外，更帶來了實用的機能表現。這款夾克是來自歐洲的設計，適用秋冬季節或是高山地帶的野跑或登山車運動，設計上講究合身，使用輕薄布料，劇烈運動時不至讓身體過熱，但是在衣領部分的內側有短刷毛，讓頸部擁有適當的保暖性，而且衣領的口徑大小可借由衣領內的拉繩調整鬆緊，下擺也同樣有可調鬆緊設計。

二側腋下各有一拉鏈開口，拉開後有助運動時散熱，二隻衣袖長十分良好，雨水滲透的情況極細

▼實際使用報告

擋風效果極佳

當拉上拉鏈，可以感受到合身卻無拘束的設計，雙臂盡情擺動而不會受影響，衣領內側細小柔軟的短刷毛帶來不錯的親膚感，開始運動時不會感到寒冷，雙手的拇指在穿上這件夾克後很自然的可以穿過袖口的拇指孔，但若不是處於運動狀態時，也可以不穿過拇指孔，並不會感到不適。

在細雨的情況下，穿著這件夾克騎乘單車，由於表布防潑水效果

微，雖然正面的全開拉鏈並不防雨，但內側有相同材質的擋片設計，雨水也不至於滲透。拜windstopper 布料所賜，擋風的效果非常顯著，在低溫的天候下這一點是相當重要的，而腋下開口的散熱面積相當大，運動時若感到悶熱，這二側的大開口熱拉鏈的確頗有用處。至於透氣地的秋冬季日常生活場合，也是側腋下大開口拉鏈這二

條拉鏈的材質相當柔軟，穿著時也不易感受到它們的存在。整體而言，輕量、微保暖、擋風、抗水等機能在這件夾克上是來自材質的優勢，最大的優點應該是理想的剪裁，車縫的做工也還不錯，使得穿著時舒適性佳，除了冬季的山區運動時可穿著，在台灣平地的秋冬季日常生活場合，也是一件很實用的輕薄擋風外套。

度足以覆蓋到手指前端，在拇指部位各有一開口可讓拇指穿出，當雙手緊握時這樣就更加不易讓冷風灌入衣袖內，左胸部位有一拉鏈口袋，基於運動考量，其餘部位就沒有任何口袋的設計。

效果，由於擋風效果佳，也就代表透氣性是有限的，所以才有二

防水係數：Minimum 1 Mt 1.5 psi
透氣阻抗：RET< 6m2 <Pa／W

袖口有拇指孔，可讓拇指穿出。

Target Knit
防水透氣超輕多功能外套
針織技術的超防水表布

一般常見的三層布結構的防水透氣外層服裝，都是質感偏硬，注重機能與剪裁，用料風格都極為接近，但是這件 EiDER 的 Target Knit 就顯得很不一樣，不只因為布料輕量有彈性，更是大膽的選用針織布料為主體，不但營造獨特的戶外時尚風格，更達到超輕的重量，只有二百七十公克。這款外套適用於不同季節高運動量的戶外活動，尤其是騎單車、跑步等講究速度的運動。

"Gore-Tex Active" 材質的透氣性不是最好，但也已經不差，防水等級達到二千八百毫米的效能也許不易感受，但是這種布料的透濕阻抗等級，比起其他同機能的外套，在相同天候條件下，穿著這件防水透氣外套身體濕掉所需的時間比較久，也就是說，比較容易維持較長的乾爽時間。

其實穿著任何防水透氣服裝，劇烈運動一段時間後，若不脫下都還是會濕透，只是透氣性好一點的話，舒適性會比較好。

▼ 極輕量化的特色

"Target Knit" 雖然防水透氣的技術是採用 Gore-Tex 的 Active 薄膜，但是大量運用針織形式的表布，卻是相當罕見，而且同樣採用 bluesign 認證的材質應用。這款外套最大的特色就在整件服裝的時尚質感，極簡設計加極輕薄布料，再使用其他多餘的材料，因此達到了極輕量化。不但防水透氣，採用三十丹的針織技術，使其成為擁有四向彈性的三層布結構，質輕而且耐操又有高度透氣的機能，是極具特色的最外層夾克。

其鮮明的定位，完全針對輕量的快速運動設計，首先是連帽的部分，邊緣採用萊卡包邊，外形輪

▼ 實際使用報告
高等級的防水性能

廓完全符合貼頭形，直接套在頭上之後並不能再做任何調整，僅依靠彈性固定，完全不考慮容納頭盔，擁有合身的剪裁但是完全不干擾肢體的極限伸展也符合戶外服飾必備的條件。

正面與胸前口袋採用防水拉鏈，身體其他部位就沒有任何口袋，下擺與袖口皆採用鬆緊帶設計，袖口也有拇指環設計，同樣也是僅在袖口拇指部位開個孔，沒有與頭套部分只有萊卡包邊鬆緊帶，沒任何拉環或扣具之類的配件，

拿在手上時可以體會到明顯的輕量感，卻不會有易破損的感覺，而表布觸感非常好，也許是新品之故，防潑水處理非常強，即使是站在蓮蓬頭下沖冷水數分鐘，

表布也完全沒有吸水的跡象。所以穿上之後將拉鏈拉上即可，算是非常快速方便。

內側防水貼條做工緊密，正常降雨產生的水壓應該都不可能滲入，雖然是超輕量等級，但是表布的強韌感使人非常放心，在長時間背負大背包走路的過程中，完全看不出來有任何不妥，當然這已經不是這件夾克當初設計的大的缺點，當劇烈運動時就算整個身體都包得密不透風，最後也是濕透，因為布料再透氣，都來不及排出自己身體產生的汗氣。

高的防水性能達到二萬八千毫米是相當高的防水等級，可抗大雨，但是頭套面積並沒有覆蓋臉部，所以長時間在大雨中活動，雨水有可能會滲進頸部，不過這也不算太

防水係數：28000mm
透氣阻抗：RET< 3m2 < Pa ／ W

防水透氣連帽多功能外套
阻擋風雨、輕量透氣的設計重點

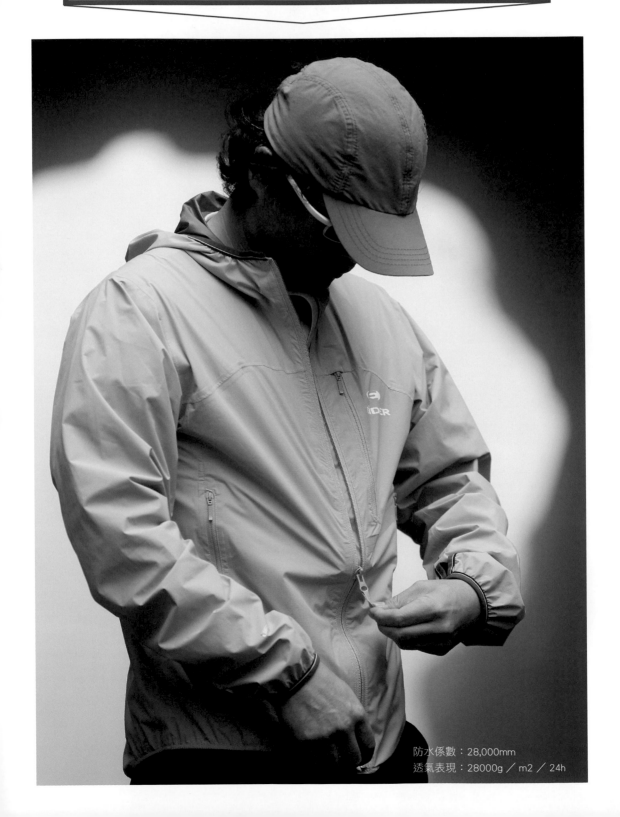

防水係數：28,000mm
透氣表現：28000g／m2／24h

高彈性的萊卡包邊，正面二側的拉鏈口袋、左胸的拉鏈口袋，以及正面的拉鏈，皆使用非防水拉鏈，但內側都有擋片設計，使得雨水不至於會滲入衣物內部。

兼具風衣、雨衣功能的輕薄外套，又具有柔軟的質地，這樣的產品其實很少見，而且產地為台灣本地就更少了，現在歐美各大名牌的產品其絕大多數都是在東南亞或是中國製造，為的就是降低成本，而在台灣本地生產的極少，但是台灣生產也是高品質的代表，只是一般人不知道而已。

布料選用獲得瑞士 "Bluesign" 認證的二‧五層結構防水透氣材質，這種被稱為 "Defender" 的防水透氣薄膜，擁有超輕量、透氣、表層長效防潑水的特點，在接縫處均使用十三毫米的防水貼條，防水係數可達二萬八千毫米。

講求輕量化、快速運動中穿著的風雨衣並不需要耐磨或保暖，只要能阻擋風雨，並且輕量透氣、穿脫快速，才是這類外套設計的重點，這件超輕量連帽多功能外套就是為了這些目的而設計。

▼超輕量、透氣 長效防潑水的特色

輕柔、觸感佳，是初次穿在身上的明顯感覺，簡潔，也是這件外套的特色，帽緣、手腕處皆使用

▼實際使用報告 擋風擋雨又保暖

由於重量輕，攜帶方便，加上袖口僅使用彈性帶，雙手只需直接穿過，穿脫相對便利，包括帽兜也是，只需套上，再將拉鏈拉到頂即可。防雨和防風表現完全沒有問題，但是頭套並不能調整，

所以略顯鬆弛，如果風勢強些，或騎自行車下坡時，沒有再帶上頭盔，是有可能被風吹掉，但是舒適性相當理想。

所謂舒適性是指這件風雨外套的剪裁設計，不會影響手臂的劇烈活動或是不斷的大幅度擺動，由於透氣性不錯，當二側口袋拉鏈拉開之後，內側的網布結構更有助於透氣，這對於在劇烈活動時的幫助很大，除非是無風狀態下的爬行陡坡。

袖口末端有拇指孔設計，在騎自行車運動時可將拇指穿出，更能防止冷風灌入袖口，整體設計非常適合在冬季或是氣溫較低的山區活動時穿著，由於擋雨擋風，保暖性大為提升，非常值得做為長時間跑步或騎登山車時穿搭。

袖口只有輕量的鬆緊帶，可減輕重量。

 產品提供：回鴻國際有限公司 www.eider.com

Blow Alpha
防風保暖抗水外套
冬季行進間的保暖中層

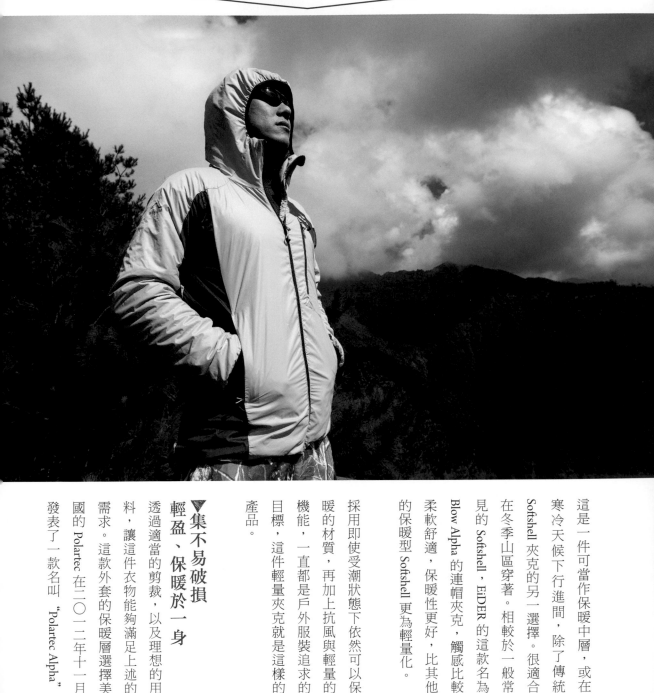

這是一件可當作保暖中層，或在寒冷天候下行進間，除了傳統 Softshell 夾克的另一選擇。很適合在冬季山區穿著。相較於一般常見的 Softshell，EiDER 的這款名為 Blow Alpha 的連帽夾克，觸感比較柔軟舒適，保暖性更好，比其他的保暖型 Softshell 更為輕量化。

採用即使受潮狀態下依然可以保暖的材質，再加上抗風與輕量的機能，一直都是戶外服裝追求的目標，這件輕量夾克就是這樣的產品。

▼集不易破損
輕盈、保暖於一身

透過適當的剪裁，以及理想的用料，讓這件衣物能夠滿足上述的需求。這款外套的保暖層選擇美國的 Polartec 在二○一二年十一月發表了一款名叫 "Polartec Alpha"

的新布料，具有高蓬鬆度，纖維層中的空氣容易被體溫加熱，既——Primaloft，也是輕量保暖的化纖材質，袖口部位則使用具有——Cordura纖維，更加輕量又快乾，也不怕濕，透氣性比一般的保暖材質更佳，而且可高度壓縮使之容易攜帶。

兜內的填充材質為赫赫有名的夜間在營地或半途休息時，再將帽兜套上，讓頭部有極佳的保暖性，完全不覺得冷。這個帽兜的尺寸弧度剛剛好，在頭上有一頂薄的頭巾，此帽兜可完全包覆頭部，邊緣有彈性，不易被強風吹掉。一整天斷斷續續的小雨，表布的防潑水效能非常好，水滴不容易附著，同時抗風性良好。

▼實際使用報告
行進間抗風、防潑水佳

這件夾克重量只有五百三十五公克，可任意壓縮塞在大背包裏，攜帶方便。在一趟實際高山行程中多日穿著，明顯感到外套版型設計注重運動性能，屬於合身版型，穿在身上不會過於寬鬆；剪裁理想，不會影響手臂高舉揮舞與上半身彎曲動作，在攝氏不到十度的環境下，行進間我甚至感覺太熱，必須將拉鍊拉開，不過由於布料透氣性佳，所以大部分時候穿在身上並不會過度悶熱。

這款夾克非常適合身體怕冷的人在行進間穿著，尤其是氣候變化大的高山地區。冬季如果不想在身上穿太多層衣物，行進間只穿這一件就已足夠。在夜晚的營地靜止狀態下保暖性當然就不足，不過我還是搭配一件不錯的保暖長袖內衣，再加上一件背心，足以應付大部分的冬季高山行程。

雖然羽絨的保暖性更好也更輕量，但是羽絨製作成服裝需仰賴高密度的布料才能防止極細緻的羽絨發生「穿絨」現象，以至於透氣性降低，而且羽絨一旦受潮便失去保暖能力，很難完全乾燥。Polartec Alpha就沒有這種問題，是比羽絨更適合用於戶外運動的衣物保暖材質，目前獲得美軍特種部隊高度評價並且採用。

表布使用日本的Pretex極細丹寧數的材質，細緻觸感，有抗撕裂小格紋，不易破損之外，抗水能力也很不錯。連帽的設計，讓頭部的保暖性更佳，帽時候穿在身上並不會過度悶熱。

袖口使用耐磨的彈性 Cortura 布料。

內部保暖材質使用最新的 Polartec Alpha。

Target Aero
專業防水透氣多功能外套
冬季戶外有氧活動的理想選擇

EiDER 原廠說明，「如果你想要一件 3L 布料結構的防水透氣外套（Hard shell），重視收納方便和透氣性，你應該要注意這款名為透氣性，你應該要注意這款名為 "Target Aero" 的專業防水透氣多功能外套。」雖然是使用三層布料的防水外層，但仍具有柔軟的手感，使其穿著舒適，也提供不錯的透氣性，對於喜歡在冬季時登山、越野跑或滑雪旅遊的有氧活動，這件外層將是理想的選擇。

▼輕量、透氣
防水的三大訴求

使用 Gore-tex Active 等級的防水透氣技術，達到輕量、透氣又防水的要求。三層布的結構讓這件外套更加強悍不易破損，各部位的細節設計例如帽兜的尺寸可以配合頭盔使用、手腕處可調整的魔鬼粘袖口、前襟全開式防水拉鍊、腋下透氣防水雙向拉鍊、使下以及山頂的岩壁上得到驗證。

這樣的布料也獲得 bluesign 的藍標認證，總重量只有三百四十五公克，具雙向彈性，穿在身上可以很輕鬆，腋下大開口的透氣設計更是讓穿著這件外套行進時不至於感到太過悶熱，在冬季陰雨天候下，或是需要背著大背包穿越箭竹叢顯得非常實用。配色方面也非常搶眼，正面的紅黑配色，搭配背後的網格狀輕量的透氣面料，更顯得科技感十足。

▼實際使用報告
高透氣、抗耐磨的好選擇

布料的質感雖輕盈，但材質堅韌不易破損，在高山地區的箭竹林如進入洗車機一般，全身上下無一倖免，幾乎都會溼透，偏偏許多高山地區都免不了必須面對這種狀況，往往要穿越的距離又長，這對於衣物是很容易磨損的，走在其中穿著防水耐磨外套真是非常的折磨。但是又不能不穿，只能儘量選擇輕量、高透氣的防水外層，這件外套是比較能應付這種場面的。

用十三毫米的防水貼條密封、前胸強化型防水拉鍊口袋等，完全是針對可能在嚴苛環境下的戶外竹叢中前進，只要下過雨，或空氣中水氣厚重，通過這種路況有拘束，也是優點之一，而背部用料的防水外層，將悶熱感將至最低，料更輕薄，因為背負大背包行走時，背部並不會受風，所以不必使用過度抗風或厚重布料，以換來較佳的透氣性。透過理想的設計，讓外層 Hard shell 衣物的各項功能發揮之餘，更有助肢體活動的舒適性產品就比較少了，這是一款各項功能都頗為均衡的好選擇。

一般來說，登山行程最不舒適的穿著這件 "Target Aero" 在背負路況就是需要鑽入比人還高的箭大背包時，將腋下拉鍊開啟增加透氣外，行走時不會受到外套的透氣性，你應該要注意這款名為愛好者所設計。

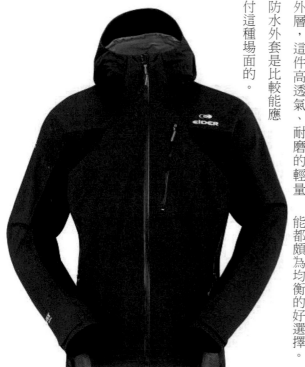

防水係數：28,000mm
透氣阻抗：RET <3 m² Pa/W
重量：345 g

Schoffe Kody
兩面穿雙色背心
蓄熱效果極佳的保暖背心

有時在不冷不熱的天氣下，上衣穿搭格外不方便，多穿太熱，少穿又太冷，尤其是冬季戶外長時間活動的情況。這時，一件內衣外在穿搭一件保暖背心可能是較理想的選擇。背心的設計概念也可以依照用途而有不同的剪裁版型，限制比較少，因為沒有手臂袖子的束縛，因而一件背心可以適用較多樣化的場合穿著使用。

較特別的是，這款背心內外二側的外觀，但是只有三百六十五公克的重量，拿在手上時幾乎沒有感覺。穿在身上立刻可以感到側腰部沒有口袋，當反過來穿時在左胸有單一的拉鍊口袋，在視覺上有些許的差別。

在穿搭時有二面顏色可以選擇。如果反過來穿，在左胸位置有一拉鍊口袋及 logo 字樣，並不會顯得突兀。這件背心的版型屬於較寬鬆的剪裁，用途偏向多功能設計，無論是山林野外的多天數健行活動，或是冬季平日的日常生活都非常適用。

VENTLOFT 材質的保暖能力，體溫很快就被這件背心包圍住，表示蓄熱能力相當好。背心上的每一條拉鍊都非常順暢好拉，沒有遲滯感，而衣領的內外側都有一小掛環，使其非常容易吊掛，由於內外側都有相同的設計，所以反過來穿也可以。不過紅色的內

這件背心的整體設計簡單，以實用為考量，只要天氣夠冷，幾乎任何場合都可以穿著。輕、暖、擋風、不怕潮濕，去哪都可以用，是其最大的優點。但是由於它略為寬鬆的版型，因此不建議穿著這件背心去跑步。

▼嚴選保暖抗潮濕 的化纖材質

這款—— VENLOFT 的輕薄化纖保暖材料填充的背心，由於此種保暖材質有超輕量、保暖性高、快乾且吸濕排汗的功能，搭配同樣講究輕量的防風表布，就成為一件保暖、輕量、抗風的多用途背心。除輕量外，也可任意壓縮，搭配滑順拉鍊也使得穿脫非常方便，所以非常適合隨身外出攜帶。

VENTLOFT是一種保暖能力類似羽絨的柔軟化纖填充材質，雖然保暖力略遜高蓬鬆度的羽絨，卻不怕潮濕，也容易保養，所以比羽絨材質的背心更適合穿去戶外活動。事實上，它與知名的化纖保暖材質 "Primaloft" 非常近似。

▼實際使用報告 輕、暖、擋風、不怕潮濕

雖然看起來有類似羽絨衣的外

Hot Fit
吸濕發熱衣
融入環保技術的長袖內層

很多人並不知道，台灣廠商所研發的紡織產品，尤其是功能性的布料，無論是質或量，都是舉世知名，只是多半受限於種種原因，並沒有太多廠商願意認真針對國內市場製造高品質的服飾產品。

HAKERS 是道地台灣設計、生產的專業戶外服飾品牌，雖然品牌歷史並不悠久，但是母企業——銘旺實業股份有限公司卻是許多世界知名的高級戶外與運動服裝的代工廠，使得生產服裝的製程，成為品質的最佳保證。

▼ 觸感輕薄，柔軟舒適

「輕薄柔軟，觸感舒適」，具有四向彈性」，是穿上這件衣物最先感受到的特色，此款版型較合身，有理想的保暖性。採用 V 領設計，肩部上方沒接縫，但在前方有橫向的車縫線，除了具有視覺效果，此車縫線也巧妙避開在肩部正上方，因此不會有背包肩帶的壓迫摩擦肩部皮膚的現象。不僅適合在秋季時的戶外活動中穿著，由於夠輕薄與保暖性佳，其它季節不管單穿，或搭配背心、軟殼衣、風衣等組合也很合適。而外形的設計、配色與布料質感，讓它在非戶外活動的場合也很合宜，是一件實用性極高的長袖內層衣。

主要是生產製造機能性戶外服飾，產品涵蓋從內層到外層，從專業戶外到日常生活，有著全天候衣著選項，設計出全系列的服飾產品，透過生產其他高端國際品牌的經驗，有著品質控管、材質嚴選的優勢。首先挑選出來的，就是這款較突出的「Hot Fit」吸濕

▼ 實際使用報告 自體烘乾、除臭效果佳

這件衣物在乾燥的天候下活動，不會產生靜電反應。由於含有一定程度比例的天絲棉，吸濕效果極佳，因此在吸濕放熱的原理下，加上布料較合身，吸收身體濕氣的效果較好，所以放熱性能也較佳，相較其他材質較厚的內層衣而言，仍有相同優秀的保暖性，而且重量更輕，非常適合在涼爽的秋季戶外長時間運動時穿著。

長時間大量流汗的戶外登山行程時，這件輕薄的長袖內層很快就會汗濕，但在降低運動量之後，例如停下腳步休息時，在很短的時間內，自己的體溫就可將潮濕的衣物烘乾，不斷的重複汗濕、乾燥的過程中，由於在布料紗線中加入具除臭效能的環保咖啡碳技術，所以也不大會發汗臭味。

材質：65%Polyester、22%Tencel、4%Acrylic、2%Acrylate、7%Spandex
碼重：205 G／Y

Palisade 快乾長褲
符合人體工學的設計巧思

▼ 舒適、合身的剪裁特色

一件理想的戶外活動專用長褲，必須能夠同時做到輕量、耐磨、快乾、耐髒污、不悶熱，剪裁與設計要滿足各種肢體動作都能順暢，沒有多餘的配件，這樣的褲子穿起來才能俐落的盡情活動，而且可以連續穿著多天不用換洗。這件來自 Arc'teryx 的 Palisade 輕薄 softshell 長褲就是一件能夠符合上述需求的長褲，而缺點極少。

拿到手上立刻可以感覺到這件長褲真的非常輕量，只有二七五公克，剪裁相當符合人體工學，穿上之後非常合身，卻又不會有緊迫的感覺。腰圍部分，使用隱藏式腰帶，腰圍的鬆緊度調整範圍不大，如果腰圍不符合尺寸，就很難靠腰帶來調整。這樣的設計在褲子的外觀上除了正面之外是看不到腰帶的，使得腰部獲得平

整的表面，不會有多餘的皺褶，褲管下緣沒有車縫線，是以高週波貼合的方式處理，省去了一些車縫線的重量。這件褲子使用非常輕又耐磨的平紋尼龍混紡布料，提供 UPF50+ 的抗 UV 性能，特殊的剪裁設計，完全是為了戶外活動而生。

在背負背包時，繫緊背包腰帶後不會有異物感，也不會產生不必要的摩擦。這樣的設計在其他的專業款褲子上也可以見到。

設計剪裁考慮到活動部位的便利性，不只合身，尤其下檔部位的剪裁，需要克服攀爬陡坡和不斷變化的地形，使用特別的裁片版型以符合人體活動的需要，加上布料具有些微的雙向彈性，使得穿著的舒適性大為增加。

在正面有二個斜開口，無拉鍊設計的口袋，口袋頗深，開口尺寸也大，雙手可以輕易的伸進去，在左右大腿外側各有一個扁平的拉鍊口袋，為了輕量，拉鍊採用較細小的設計，與檔部正面的拉鍊相同，除此之外就沒有其他的口袋。

▼實際使用報告
輕薄透氣，適合四季穿搭

PPalisade 的外形簡潔，用料輕量，許多場合都很適用，背後無口袋的設計，使得臀部部位比一般褲子更平坦，其實褲子後面的口袋，用料輕薄，但是材質頗為硬挺，因此造就挺拔的視覺感，不過副作用就是走動時有明顯的布料摩擦聲，甚至有點兒吵。

大腿二邊的熱貼合拉鍊口袋內部雖然深，但是很淺，這樣的設計視覺效果大於實用性，畢竟很少有機會真的放置太大的隨身物品，頂多是地圖之類扁平的東西，但是要小心流汗後將地圖濡濕。

材質輕薄又有高透氣性，即使濕透，只要身體持續保持輕度活動不再流汗，真的乾得很快，也不會有黏滯感，舒適性相當不錯。

輕薄的用料，使其在夏季穿著也不至於過熱，雖然冬季的高山上只單穿這件褲子是一定不保暖的，但事實上在台灣的冬季穿著這種厚度的長褲，在重裝行進間並不會感覺太冷，由於收納後的體積非常小，如果一定要多帶一條長褲，那這件一定是最佳的選擇。擁有精簡的設計，對於各式戶外活動都能夠應付，使用率最高，是非常值得擁有的一件長褲。

Seattle sombrero
防水透氣大盤帽
擋風遮雨的必備好物

GORE-TEXR 3L
100% nylon 70D Taslan crown and brim
100% polyester lining

Outdoor Reserch 為專門生產戶外運動人身配件的廠牌，其產品線不止於配件，近幾年也生產包括服飾在內的產品，但是手套、綁腿、帽子等配件在市場上仍是無人可以取代。其中，"Seattle Sombrero" 這頂防水透氣的大圓盤帽已經上市多年未改款，算是經得起考驗的成熟產品，實用性非常高，很值得愛好者使用，甚至收藏也不為過。

▼男女都適合的耐用帽款

使用三層七十丹的 Gore-tex 防水透氣材質布料，帽子內部有短刷毛處理，具有不錯的保暖性，搭配下頦可調鬆緊的固定繩，在圓盤狀帽簷二側設計有魔鬼粘，可機動調整是否要使帽簷向上黏起固定。重量僅九十一公克，結構簡單，堅固耐用，不分男女款，就是其最大的特色。

▼實際使用報告
保暖、抗風性與防水性佳

保暖性、抗風性與防水性佳，這是用過的人都說好的評價。輕量，可任意凹折，可以輕易的塞在大背包裡。冬季寒冷天候下，戴在頭上擋風及防雨效果都很好，而長長的帽繩可輕易調節鬆緊，不易鬆脫。高防潑水效能極好，最適合陰晴不定忽晴忽雨的冬季行程，因為穿雨衣畢竟還是比較悶熱，但是戴上這頂帽子除了保暖性佳之外，也不必擔心頭部被細雨淋濕。

但是由於保暖性太好，如果天候不夠冷，體質比較怕熱的人甚至也有可能戴不久，不過因為輕量好攜帶，不需要配戴時只要塞在背包的任一側袋或副袋即可。

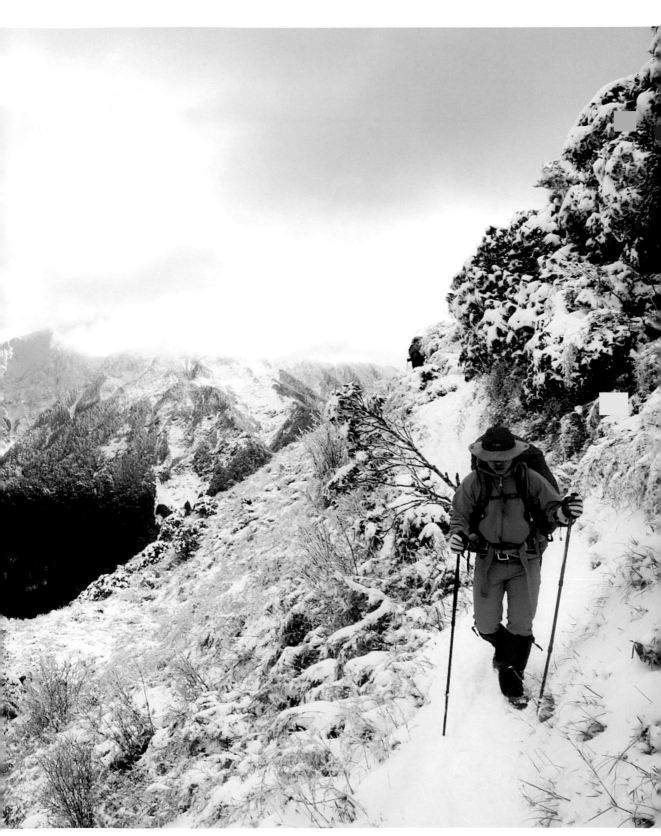

Ambit2
戶外腕錶
人性化的戶外運動配備

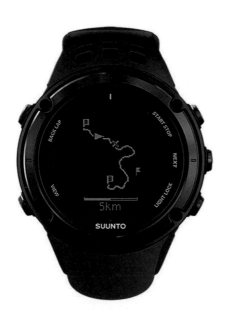
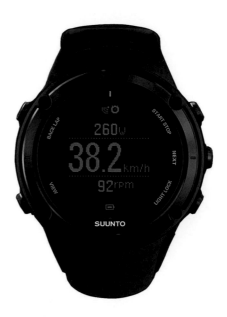

Suunto Ambit 2 戶外腕錶的性能介紹

戶外功能：
GPS 衛星定位、導航 (SiRFIV v2.2)、喜愛點紀錄、原路返回 、路徑規畫 (in Movescount.com)、3D 指北針、氣壓式高度計、氣壓計、溫度計

運動功能：
即時運動移動速率、垂直移動速率、運動監測、恢復時間及訓練效果 (Training Effect) * 需另購運動束帶

持久的電池效能：
50 小時——GPS 60 秒間格紀錄 (健行模式)
16 小時—— GPS 1 秒間格紀錄 (跑步模式)
30 天—— 關閉 GPS，使用 ABC 高度計

其他：
鋁合金外框、支援 Movescount.com、傳輸頻率：2.4GHz Suunto ANT 相容接收器、可支援配件如：Bike Pod, Road Bike Pod, Cadence PODS, Comfort Belt 等、防水 100m (ISO 2281)※ 注意：防水性不等於功能操作深度、可切換黑底白字或白底黑字、持續背光模式、重量：89 g(black)

鏡面：礦石水晶玻璃　　　電池：可重複充電的鋰離子電池 (480 mAh)

一支優秀的戶外腕錶在各式的戶外活動中，不僅除了計時功能，還要提供基本的海拔高度、氣壓、氣溫的資訊，而且具備強悍的耐候性，Suunto 的 Ambit 2 戶外腕錶除上述賣點外，更具備 GPS 功能，雖然並不能完全取代手持式 GPS 導航機的角色，卻已經儘量做到將可用的資訊整合在一支腕錶中。至少是佩戴在手腕上，隨時都可以及時操作，而且可靠。

"Suunto" 是來自芬蘭的專業戶外運動測量儀表製造品牌，自一九三六年發展至今，其產品適用領域從海面下的潛水員，到世界最高峰的山頂，幾乎任何運動都有對應產品，是世界上少數生產專業運動儀表的品牌之一。

▼十項全能的設計理念

Ambit 2 除了是一支可以日常使用的手錶，更能提供超多項戶外運動的重要資訊，例如藉由感應氣壓的變化，可以預測天氣變化、海拔高度，也具備氣溫與指北針基本功能，更值得的稱許的是具有靈敏的「GPS 軌跡記錄功能」，把最重要的景點導航與返航功能加入手錶裡，尤其可以讓登山者知道自己所在位置的座標，或者找到返航的道路，增加了安全性。透過 GPS 來計算垂直與水平運動速率、海拔高度等數據，比單純依靠氣壓感應推算海拔高度的方式更準確。此外，也能記錄速度、心律等個人數據，適用各種形態的跑步、騎自行車、獨木舟、游泳……等各項運動。當然，這種戶外專業錶款的防水性毋庸置疑，但是 GPS 訊號並不能穿透水體，所以無法在水裡使用。

Suunto 開發了一套 "Movescount" 運動管理軟體，這是專為使用者所設計的運動分析與運動日誌軟體，可透過隨機的配件把手錶的各種運動資訊完整上傳到雲端，使用者註冊 Movescount 後，便可在任何可上網的地方隨時檢視自己的運動資訊。包含紀錄運動歷程、規劃，甚至社群功能，可與其他世界各地的使用者分享各種運動路線的資訊，有助保持自己的運動習慣。

透過 Movescount 可以新增已知的路線航跡匯入 Ambit 2，或是從 Movescount 當中的 Google Map 自行建立路線，也能匯入 Ambit 2，如此就能輕鬆依照錶面的指示到達目的地。

▼實際使用報告
強大的 GPS 使用功能

使用 Ambit 2 之前，得先花一番功夫詳讀操作手冊，因為這隻錶款功能太多，有些設定必須透過電腦連線上 Movescount 才能設定或修改，這大概是使用 Ambit 2 最大的障礙了，其餘表現都算是相當滿意。

戴上 Ambit 2 開啟 GPS 功能選項，在無建築物遮蔽的情況下，收尋衛星的速度很快，約三秒就可完成定位，方位與路線圖形可以輕按 VIEW 鍵便可局部放大，並有

Ø 50 mm / 1.97 in　15,5 mm / 0.61 in　Ø 50 mm / 1.97 in

比例尺顯示。至於誤差值，每次都不太一樣，大約在半徑十五公尺，其實，不可能買到完美的GPS運動錶，目前除了軍用規格的產品之外，一般GPS產品都不能做到精密的零誤差。那麼，開啟GPS功能之後續航力如何呢？Ambit 2是使用USB端子連接電腦充電的，如果GPS全程開啟不斷進行導航，大約可維持十二小時的使用時間。

只要在任一運動模式之下開啟運作，GPS便同時記錄運動行進的軌跡與海拔高度的變化，所以也能夠據以返回原點。關於回到原點，有二種模式選擇，一種是顯示原點的直線方向，並標示距離資訊（單位是m）另一種是顯示路徑，表面上會顯示實際的路線，二種模式都會隨著自身的移動而顯示距離，單位可以是公尺，

因此只要開始移動，就可以知道還有多少公尺的距離。此外，雖然GPS訊號不能穿越岩石等障礙物，但Ambit 2配備手腕加速感應器，在行進間若進入隧道或岩壁下，訊號收不到或不夠快時，這個感應器能夠自動推算使用者前進的速度而模擬出前進的路線，當再次接收到訊號時便可銜接，且速度變化的程度還是很細微。

Suunto Ambit 2戶外腕錶提供了強大的記錄與分析功能，在應用軟體上有各種圖表、分析曲線、監控速率等應有盡有，還可以在網站上設定訓練課程或是Google Map的地圖航跡再下載到手錶裡，是一支非常全面的戶外專用錶，除了前述之操作較複雜之外，已經很難再挑剔了。不過如果中文說明書能夠編寫的更人性化些，這個問題應該也不大了。

Bug Bivg
露宿蚊帳
符合人體身形的網狀蚊帳

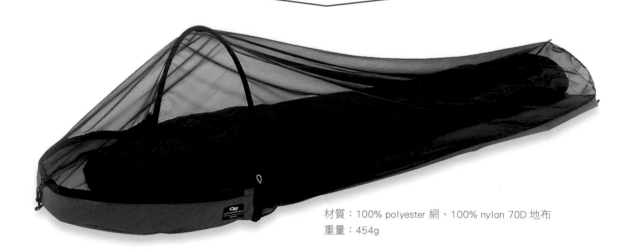

材質：100% polyester 網、100% nylon 70D 地布
重量：454g

這款 "bug bivy" 應該是露宿蚊帳中最經典的款式。幾乎是與睡袋完全相同的形狀，將全身的範圍都囊括在遮蔽面積之內。而且加上底布還採有防水的設計，在炎熱的夏天不用睡袋也可以使用。

▼達到防蚊蟲的唯一目的

超輕量，超合身的設計，超簡單的結構，就是為了達到防蚊蟲的唯一目的，就是這款產品最大的特色。採用全網狀結構，搭配耐磨防水的輕量布料，利用一根超輕營柱，只在頭部位置支撐，讓臉部不會直接接觸網布，採用拉鍊開啟單門進出，內部容量僅限一人使用。

▼實際使用報告
使用上有所限制

露宿蚊帳之所以不算是帳棚，就是因為在使用上還有相當程度的限制。首先是這款蚊帳最多只能遮蔽一個人躺平的大小，不防水，其他裝備勢必得暴露在外。如果要在多雨潮濕的台灣使用，雖然可以擋掉絕大多數的蚊蟲騷擾，但是卻不能排除露水以及陣雨的侵襲。

所以在使用這些露宿蚊帳的時候，必須與防水布、天幕帳，或者簡陋的山屋、學校走廊等有遮蔽的地點使用。切勿忘記，否則好好一趟旅遊就會「泡湯」了。

其次是因為 bug bivy 相當合身的形狀設計，相對來說頭部的空間就顯得有些不足。只有一個簡單的倒 U 型營柱設計，支撐起肩膀至頭頂的範圍，躺下時的翻身等動作足以應付，但是萬一要坐起身來，可就得將整個上半身移出露宿帳來了。

ASTRAL GT
健行登山鞋
登山者最重要的裝備之一

登山鞋對於登山者來說，是最重要的裝備之一。登山鞋的種類繁多，主要隨著路況的不同，或者是行程方式的不同，而有多種等級，也就是說，其實一位戶外的愛好者可能同時擁有多款不同功能的戶外鞋款，事實上的確如此。

來自瑞典的 "HAGLÖF"，是一個只做高級物品的戶外品牌，產品線種類涵蓋服飾、背包、睡袋、鞋等。除用料外，也非常重視設計感，尤其是登山鞋的材質搭配，絕對都是當今世上的一時之選。

▼避免腳部運動傷害的設計

整雙鞋的防水技術採用 Gore-Tex 薄膜包覆達成。分類上屬於重裝型的健行鞋，適合背負大背包在崎嶇山徑上長程行走，也適合在台灣大部分的高山步道上使用。

為堅固與牢靠，鞋面用二·二～二·四釐米厚度的全皮製作，所有車縫線均採用 KEVLAR® 纖維，此纖維於一九六五年美國杜邦公司製造發明的一種複合材料，結合高強度及重量輕的優異特質，被認為是世界上最強悍的纖維。

皮與皮之間的接縫處採用三重縫合，可以最大程度地避免破損，在鞋頭的尖端處有較硬的橡膠包覆，提供腳趾部位良好的保護。

大底採用義大利的 Vibram® 橡膠（黃金大底），這款的材質觸感比較軟，鞋底的紋路也比一般的健行鞋稍微細密，較強調抓地力，在中底部分採用不會水解的 EVA 材質，以不同顏色區分不同的彈性，等於中底的部分有多重彈性，主要是為了在支撐性與避震效能之間取得最佳平衡。鞋帶扣環均為金屬製，最中間的扣環採用迫緊設計，讓鞋帶拉緊後不會因為雙手放鬆而再度鬆弛。鞋舌為觸感非常柔軟的皮質，可為腳背帶來良好的包覆與舒適性。鞋筒上方的黑色襯墊也相當柔軟。

比較特殊的是，鞋墊直接採用 SOLE 熱塑鞋墊，SOLE 是一家專業的鞋墊廠牌，光是鞋墊就推出多種運動各自適用的款式，理想的鞋墊能夠讓使用者的腳部維持在最正確的姿勢，提供最適當的支撐，從而盡量避免腳部的運動傷害影響到全身。

講究的話，甚至可以取出這雙鞋墊放入專用烤箱，在攝氏九十度的溫度下烘烤二分鐘，再站立於鞋墊上塑形出腳跟襯杯處的弧度，以求獲得更完美的支撐與保護性，而這雙 ASTRAL GT 就直接採用登山健行專用鞋墊，鞋墊為柔韌性佳，走在亂石坡地形時

鞋墊上只有 SOLE 字樣，不像其他一般的鞋款品牌都是採用印有自家 LOGO 普通的鞋墊。

▼實際使用報告

適合長距離的登山健行

穿著這雙鞋行走在堅硬的地面上，舒適與質感兼具，一定要挑剔的話，大概是鞋面的皮革太細緻，一趟野地走下來，皮面上免不了要留下痕跡，另外，就是它的售價不低。

明顯感覺鞋底比較有彈性，較柔韌，行走時鞋底會隨著腳掌的動作而稍微彎曲，舒適性比一般的重裝款健行鞋稍好一些，整雙鞋的重量為六百七十公克，整體來說並不算重，很適合長距離的登山健行穿著。

略寬的植頭讓我穿起來感覺腳趾部位比較寬鬆，可能比較符合多數亞洲人的腳型，穿上後必須搭配較厚的登山襪，服貼與包覆感才會好，歷經數小時的上坡又下坡的行走依然如此，而鞋底因

顯得抓地力要比一般硬底的鞋底好。但冬季雪地健行時，若要搭配冰爪使用，除了只能使用綁帶式冰爪外，可能要綁得更緊一點。

Mega Light
超輕量四人外帳
進入戶外的「山野庇護所」

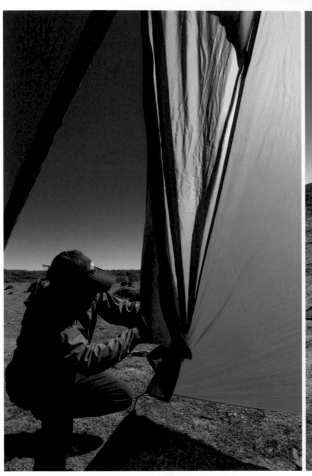
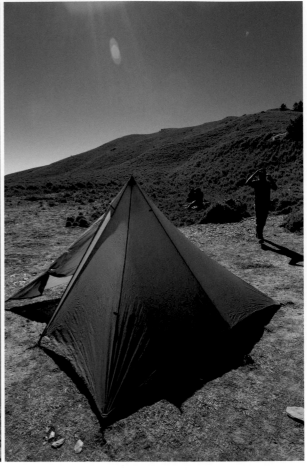

一個理想帳篷當然是輕量容易攜帶、容量大、容易搭設、可抗風、不漏雨、不反潮，雖然如此理想的要求不容易達到，不僅設計，連使用的材質也有極大的影響。

除了舒適以外，當然有時是安全性的考量，輕量、便利才能搭設快速，尤其是面臨意料外的天後或不可抗拒的狀況時，緊急搭建的可能性往往便是能否安全過夜的關鍵。Black Diamond 的 Mega 超輕量外帳，就是一款符合上述條件的產品。

▼質輕強韌又防水
收納便利

只使用一根立在中間的堅固碳纖維營柱，再將四周外帳的角落以營釘固定於地面，便已架設完成，這是 Mega 的最大好處，不但架設容易，方便快速外，內部的空

間也夠大，足以躺平四人。使用人再將四周外帳角落固定於地面即可，而營柱的高低長短也可調整，可視現場環境狀況輕易調

三十丹的SiINylon材質布料，質輕強韌防水，加上營柱後，總重量只有一．○五公斤，這個外帳長寬各二百一十八公分，架起來之

節。開門的面積相當大，有雙向拉鍊，內外皆可開啟。架設完畢後可獲得四．七平方公尺的內部面積，與中心高度一百四十五公

進入之後，中心位置的高度超過一百四十公分，當然，如果以坐姿的話，人員必須背靠背向四

分的尺寸大小，收納後的體積只有十三×二十五公分，是一個非常理想的輕量外帳。

個角落舒適性較佳。

Mega的包裝內不含內帳，因為很多時候未必需要使用內帳。此帳篷採單邊大開口進出，必要時，可以同時六人進入採坐姿躲避風雨，是非常理想的緊急團體裝備。

此帳篷並沒有完全緊貼地面，事實上也用不著完全緊貼地面，如果擔心冷風會由下方縫隙灌入，可用大背包擺放阻擋。由於高度夠，頂端還有透氣口，通風十分良好，所以幾乎沒有反潮的問題，必要時在帳內炊煮也比較容易，

▼實際使用報告
搭設容易 空間大

由背包中取出後，要搭設這頂外帳非常容易，只要由一人將營柱由外帳中心內部撐起，其他

如果有戶外愛好者需要尋找一個超輕量野地緊急庇護所的話，這個四人外帳是我會衷心推薦的。

Mega Light 超輕量四人外帳

迎著材質：碳纖維桿	型態：金字塔單門結構	外帳高度：170cm
外帳面料：30D SiINylon	包裝尺寸：13×25cm	內部高度：145cm
容量：4 人	重量：1.05kg	內部地面面積：4.7 m²

野外活動
基本常識與裝備

隨知識的普及與與科技進步，已經發展出許多相當精巧便利的各式專用裝備，

讓想要親近戶外的人們輕鬆的踏進山林野地，解決在野外的食衣住行等問題。

當然，你必須懂得如何去選擇與使用它們。由於種類過多，本章節針對與本書介紹的

行程有關，較常見的必要裝備，進行淺顯易懂的說明，搭配實際現場拍攝的情境畫面，

讓讀者更加清楚了解為何需要認識這些玩意兒！

常用戶外專用鞋
進出山林的必要配備

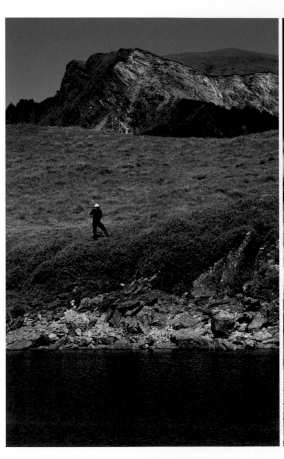

在戶外不同的環境中，或從事不同種類的戶外活動，當然需要穿著專屬的鞋子，這不僅是為了效率，更是為了安全。如果雙腳站不穩，或是支撐性不夠，那麼行程註定會是痛苦的。所以，鞋子絕對必須要被視為是一項安全裝備，只有正確的用鞋觀念，才能舒適安全的進出山林野外。

▼輕量快速移動的野跑鞋

「野跑鞋」外型為短統輕量的設計，鞋底十分柔軟，供野地山徑上快速移動使用，近幾年逐漸盛行野跑活動，開始有專業廠牌推出專屬野跑鞋，比起野地健行鞋非常輕量化。穿著這樣的鞋款穿越原野的崎嶇山路，是為了快速跑步，不適合作為山徑上健行，除非背負的裝備重量極輕，也有人會利用它做為郊山或短距離山徑的健走鞋。

▼登山健行鞋

分為多種不同等級的，反映在登山鞋款的設計上，也衍生出中統至長統的設計，鞋底有耐磨及較深的刻紋，是目前最普遍的戶外鞋種，由於重量及使用場合的不同，可以分成下列三種等級：

• 輕量級：休閒旅遊及郊山健行用，鞋底軟，講究輕巧。

• 中量級：崎嶇山徑健行及較長的距離使用，設計考量適當的保護與耐磨性，鞋底為一般硬度。

• 重量級：高山多天數重裝縱走時採用，鞋子本身較重，具備較硬的鞋底以利冰爪的固定，防水透氣性也有很高的要求。

▼運動涼鞋

舒適透氣的運動涼鞋提供極佳的方便性，通常是登山活動時隨身攜帶的便鞋，抵達山屋或是下山返回登山口之後，就可脫下厚重登山鞋換上運動涼鞋，讓雙腳擺脫束縛，水邊活動時也不怕，設計良好的運動涼鞋，就算要因應郊山健行的活動，應該也可以代用，不過以穿上襪子為佳，也較不易讓腳底的汗氣產生惡臭。

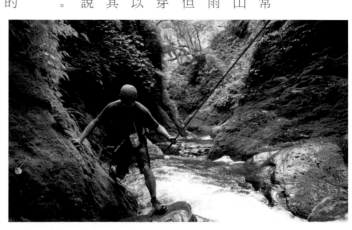

▼老鳥最愛的雨鞋

早期在山區工作或打獵的人，常穿著雨鞋進出山林，攀登中級山的登山客更是穿著雨鞋爬山。雨鞋舒適性並不好，也不透氣，但鞋底較軟，抓地力較好，加上穿脫方便，在通過特殊泥濘地、以及長時間下雨狀況下，還是有其優點，而且價格相對登山鞋來說便宜很多，所以使用者還是不少。不過雨鞋對踝關節無支撐保護的作用，鞋底也缺乏防震和減少關節衝擊的中底，最好再搭配護踝與較厚的鞋墊一起使用，減少運動傷害發生的可能。要特別注意的是，雪季攀登高山則非常不適合，雨鞋因為質地較軟，無法固定冰爪，而且並不保溫，應避免穿著進入雪地。

▼專用溯溪鞋

想在溪床中滑到不行的岩石上行走涉溪，就只有真正的溯溪鞋才行，常見的一般廉價溯溪鞋使用潛水布（Neopene）材質鞋面，鞋底則是簡單的襯墊加上不織布防滑層，設計簡單卻實用，廣泛受到溪釣或是溯溪愛好者的使用。高級溯溪鞋具有類似登山鞋般的鞋面，鞋底依然使用不織布防滑，有些鞋底可隨時拆下，包覆性極好，穩定性與保護性俱佳，長時穿著，在溪谷間負重行動更舒適。

涼鞋不可取代溯溪鞋

許多品牌會在夏季推出水陸二用鞋或涼鞋，這種鞋皆採用橡膠底，搭配可快速排水的鞋面設計，讓使用者不必擔心鞋子在親水行程時潮濕。但是，這類鞋子的鞋底都不是使用不織布材質，一般的路面或泥土地還可以應付，千萬不可用來當作溯溪鞋，在溪床上這類鞋是完全無止滑效果。

防水袋徹底看透透
滴水不進的隨身保管箱

台灣的氣候屬於高溫多雨，經常從事戶外活動的人很少沒有遇過在大雨中奮力前進的慘況，這時不管再多的塑膠袋或背包套都無法保證讓你的裝備滴水不進，唯一的選擇就是採用標榜完全防水的防水袋了。

▼ 為何使用防水袋

很多人可能在登山或者從事其他戶外運動時，選擇一件防水透氣的外套，這幾乎已經成了戶外運動的基本裝備。沒錯，讓身體保持乾燥在野外時是相當重要的一個步驟，不過也別忘了，隨身攜帶的裝備同樣也需要維持乾燥。

基本的保暖衣物或者襪子自然不在話下，但是重要的器材例如睡袋、地圖、食物、打火機、手機、甚至急救包等更需要與水隔離。這時就要選一個適當大小的防水

袋，讓部分重要裝備甚至整個背包都做到滴水不進的防水效果。

▼ 水上運動發跡

說到防水袋，最早是由水上運動如遊艇、泛舟等活動發跡。由於這些運動不管天氣好壞，幾乎大部分時間都會與水有密切的接觸，保持裝備的乾燥顯得格外重要，因此也造就了防水袋的誕生。

而防水袋的構造幾乎大同小異，基本上採用防水布料，製作成大小不同的袋狀，再於開口處以多重摺疊加上魔鬼氈來達到防水的功用。不過如今這些防水袋早不限於水上運動使用，配合不同大小以及背負系統的設計，早就進入了多種運動的領域當中。

▼ 小型防水袋用途最佳

目前市面上的防水袋，大致可分

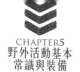
為小型置物袋以及大型背袋二
種。其中以介於三十公升以下的
小型背袋選擇最多，也是目前選
擇最多的防水袋。

其又可分為可獨立背負或著不可
獨立背負二種。前者不管是單肩
側背或者雙肩背，比較適合使用
於短程的一天行程，在多雨又需
要全天於戶外的情況下使用較為
方便。不過由於防水袋以防水為
第一目的，設計上為了減少接縫，
收納小物的小型口袋較少，攜帶
物品時較不方便是其缺點。

而不可獨立背負的小型防水袋，
則多半用於放置於大型背包中，
或者將更小型的背包放置其中，
亦或只是作為如相機等大型單一
裝備的防水配備使用。這種防水
袋的活用度相對來說較少，不過
在價格上比起可獨立背負的防水
型防水袋其實是很實用的裝備。

▼大型背袋異軍突起

除主流的小型袋，目前市場上也
推出數款容量取勝的大型防水
袋。從容量來說，四十公升到甚
至八十公升的大小當然是為了多
天行程所設計。防水袋通常也會
設計雙肩背負系統。大型防水袋
由於背負系統較為簡單以及材質
上限制，通常只做為長距離行程
中某段路線的防水之用。

在需要長時間陸上步行的行程，
要以泛舟做為銜接時，這些防水
袋就能將大背包收納其中。不過
近幾年來在背負系統改良下，許
多大型防水袋在背負上的舒適度
已經不亞於一般登山健行用的背
包了。以台灣多雨的氣候來說，
在預算足夠的前提之下，這種大

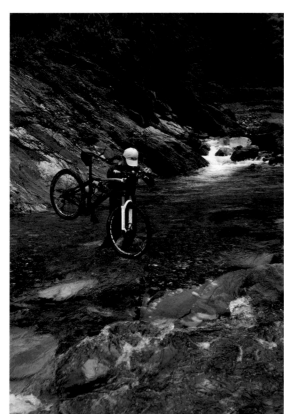

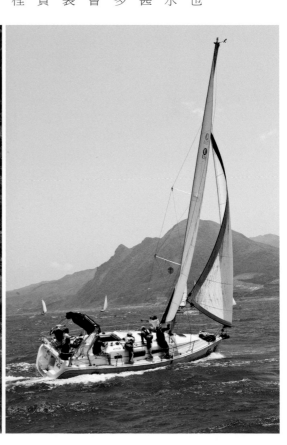

背包裡的必要裝備
完善的配備安全無虞

要走出戶外享受大自然的洗禮，當然和參加旅行團有很大的不同。不同性質的活動都有所需要的專屬裝備，精良與否關係到行程的舒適、安全，進而影響整體的品質。尤其需要在野外過夜，食、衣、住、行等問題都得自己完成，所以，收拾行囊前必須先列出一張清單，然後逐一準備。

專業的戶外活動器材都重視機能性，求輕量、堅固與耐用，設計上小細節都非常講究，因此頂尖品牌的價格較高是必然的。現在的廠商對產品的定位已擴及一般日常生活，許多產品愈來愈有設計感與時尚感，漂亮的炊具與背包不再是登山者的專利，戶外專用服裝也不斷追逐流行的趨勢。

除服裝外，進行一趟質感的多天數戶外旅行該準備哪些道具呢？

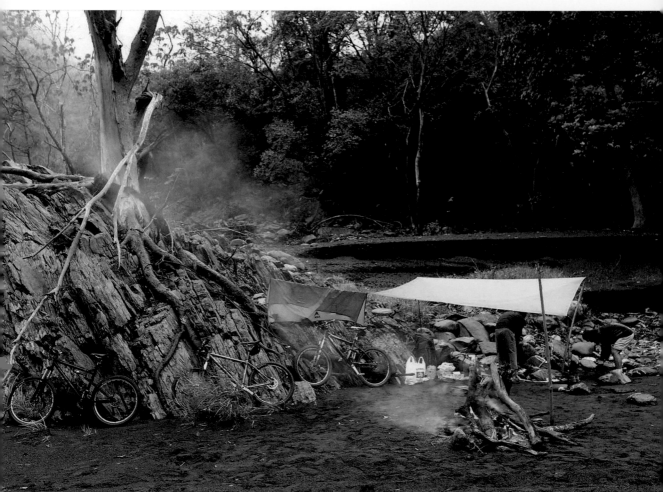

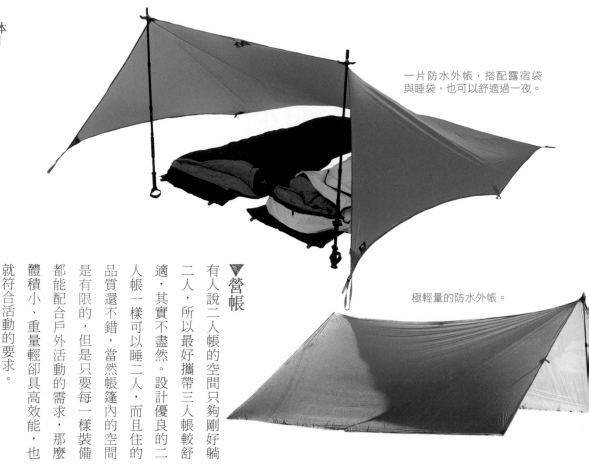

一片防水外帳，搭配露宿袋
與睡袋，也可以舒適過一夜。

極輕量的防水外帳。

▼營帳

有人說二人帳的空間只夠剛好躺二人，所以最好攜帶三人帳較舒適，其實不盡然。設計優良的二人帳一樣可以睡二人，而且住的品質還不錯，當然帳篷內的空間是有限的，但是只要每一樣裝備都能配合戶外活動的需求，那麼體積小、重量輕卻具高效能，也就符合活動的要求。

現在的輕量化帳篷營柱與內帳都以掛鉤來組合，架設方便。

亭」，不僅具備良好的遮蔽效果，種不同形式及高度的「遮蔽涼依據天氣及地勢，以雨布搭成各處所，是有經驗者常用的方式；迎，利用外帳雨布搭設山野中的輕便的天幕外帳也愈來愈受到歡除了帳篷，另外一個趨勢是使用一般以掛鉤式的設計較方便。雪地帳，內帳與營柱的結合方式為設計重點；如果不是高山用的帳篷內的東西）與雙門進出就成利放置大背包或鞋子等不必收進釘強度夠、外帳覆蓋面積大（有量、架設快速，因此營柱少、營最新輕量帳棚的特色就是講究輕

也確保內部的空氣流通。當然啦！這必須配合營繩及營釘搭設外帳，需要一些經驗的累積，並非人人都能順利搭設。

▼睡袋與睡墊

即使是夏季的夜晚，在山野戶外過夜也需要使用睡袋與睡墊。睡袋的種類繁多，依季節或環境的差別有不同的設計形式以應付不同的目的。

其保暖原理，是利用睡袋內部的填充材料，將空氣維持在其中，藉著體內的溫度，將這層不流動的空氣層逐漸加溫，達到保溫的作用（注意：對於已經開始失溫的人是沒有用的）。

睡袋內的填充物區分為羽絨和人造纖維二種，羽絨材質保溫性較好，可壓縮率高，比相同保溫效

果的化纖製品更輕，但是一旦潮
濕則不易乾燥，也會喪失保溫性，
至於化纖製品正好相反。

睡袋形式大約區分為人形與四角
形，前者展開面積較小，包覆性
較佳，雖然不利於睡覺時翻身的
動作，但是保溫性佳。四角形睡
袋多為夏季使用，收納後體積較
大，講究舒適性，較不考慮重量，
侷限於汽車露營使用。

使用睡墊的目的在於增加舒適性
與保溫效果，即使地面是平整的，
冬季時若不使用睡墊而直接睡在
帳篷的地布上；那麼來自地表
的寒氣會透過睡袋使人凍得睡不
著。現在的睡墊多為充氣式設計，
表面材質、體積大小與充氣厚度
為選擇重點。

睡袋都可以壓縮攜帶。

人形睡袋又稱為木乃伊型，
保暖效果較佳，重量輕。

▼爐頭

想在山野中享用一頓熱騰騰的美
食，並不是會烹飪就行了。由於
野外總不比家中方便，加上必須
考慮攜帶重量與使用便利性，所
以戶外炊具便根據其機能差異與
環境需求，逐漸演變為專屬的機
能與用途。

分類爐具主要由燃料差異與用途
區分，且購買價格、使用便利性、
長期經濟效益等，亦有所不同。

市面上常見爐具分為使用去漬油
的「汽化爐」，與燃燒液態瓦斯
的「瓦斯爐」兩大類。雖然罐裝
瓦斯價格稍貴一些，但方便性優
於汽化爐，所以仍然受到許多人
歡迎。超小型的瓦斯爐頭非常實
用，甚至可以直接放置於口袋內，

但是瓦斯爐的便利、操作容易就
是它的最大優點。乾淨、快速且

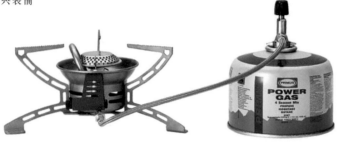

瓦斯爐操作簡單方便，是最常用的爐具。

汽化爐適合長天數行程使用，燃料成本較低。

瓦斯爐無法完全取代汽化爐

原因：
1 瓦斯成本比較貴。
2 用完的瓦斯空瓶會成為累贅，而且空瓶內仍會殘留微量瓦斯，回收比較麻煩。
3 油料取得比瓦斯容易。
4 汽化爐比瓦斯爐更環保。
5 汽化爐在不使用時，燃料瓶內的壓力低。
6 高海拔環境下，汽化爐燃燒效率較好。

使用過程中不會發生火燒爐的顧慮，也使得它相對較安全。前往高海拔地區活動時，也有高山適用的卡式瓦斯罐可以選擇（價格更高），而且個人用的瓦斯爐極為輕巧，可以做為隨身的緊急備用裝備之一，所以瓦斯爐仍是當今最多人使用的爐具。

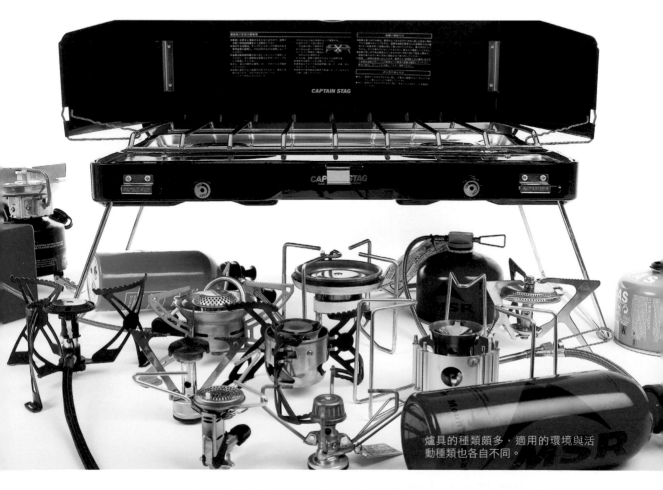

爐具的種類頗多，適用的環境與活動種類也各自不同。

鈦金屬鍋具質感佳，重量輕，容易清洗。

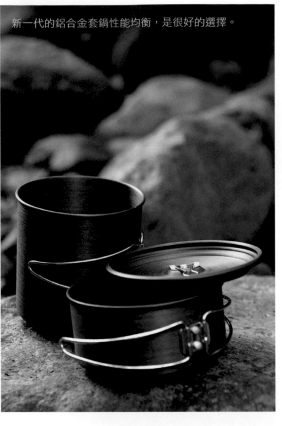

新一代的鋁合金套鍋性能均衡，是很好的選擇。

▼ 鍋具

炊具須耐受爐火高溫，故以金屬化，應用在炊具上就是體積小、大，所有裝備皆講究性能與輕量為主；為了輕量化，除了不鏽鋼、重量輕與高性能，最好可以一物鋁合金，受歡迎的鈦合金材質也多用。通常一只可在放入爐頭或非常普遍。不鏽鋼重量重，但堅瓦斯罐的小型摺疊湯鍋既可煮湯固耐用，價格低廉，適用於不講也煮飯，必要時更可以是盛水的究輕量化的汽車家庭露營活動。容器，十分要求耐用性。

鋁合金製品重量較輕一些，不過此外，所有產品均需能夠摺疊收容易有撞凹變形的缺點。鈦合金納，清洗容易，尤其在溫度較低鍋具重量最輕，強度高，清洗容的情況下，油脂會使清潔加倍困易，雖然價格也最高，仍然受到難，但不一定有機會或是時間再登山戶外活動者的愛戴。煮一鍋熱水來清潔這些餐具，所以通常用衛生紙擦拭後就要能夠偏好RV露營的玩家，較不需要考再次使用，這樣才能快速解決吃慮用具的攜帶方便或淨重等因的問題，再盡快休息或繼續上路。素。可以選擇大型與多樣化的不鏽鋼鍋具，這麼一來便可以增加鈦金屬製品能夠滿足上述要求，烹調手法，如湯鍋、平底鍋、盤已廣泛應用山野活動的鍋具、餐烤等，也可以選擇重氣氛與情調具，但是價格昂貴，而耐高溫的的琺瑯鍋、餐具，甚至充滿野性塑膠製品餐具也是極佳的選擇，的鐵鍋。對於長程健行或野地活價格比鈦金屬產品便宜許多。動來說，這類活動的體力負荷極

▼ 照明

照明燈具可分為傳統汽化燈、瓦斯燈與電子式燈具三種，前者要以燃燒汽化瓦斯斯發光，後者靠電池電力。氣化瓦斯燈用於大面積與吊掛的露營燈，亮度高，可與汽化爐使用同種燃料是這種燈具的優點。但體積上大。而電子式燈具輕便小巧，完全抗風。不過因為靠電池為原料，需要攜帶充足的電池。

LED 燈是體積輕巧的照明工具，也最省電，現在高光度的 LED 燈有很多選擇，且具有多段亮度，除夜間戶外使用，也適合帳篷內照明。LED 燈泡的崛起讓照明裝備設計有了更加不同的改變。簡單來說，照明設備的發展趨勢，可歸納為幾個方向。

高亮度的手電筒，適合汽車旅遊之類較不消耗體力的活動。

• 亮度增加 續電力持久

照明器具的亮度，與燈泡的瓦數有絕對的關係。而瓦數愈大的燈雖亮度高，但也會增加電池耗電量與整體體積。近年的 LED 性能愈來愈好，加上電池的容量增加，同樣體積的燈具可以有著更好的照明亮度，續航力也更持久。

A3 電池。如頭燈、手電筒、單車頭燈等需要隨身攜帶的燈具，可以大幅的縮小體積，也讓便利度相對的提高許多。

• 防水性提高

以往燈具設計多半簡單，除了單純的照明功能外，對於天候的防護力相對顯的薄弱。而在橡膠材料進步及如燈泡、電池等主要組件體積縮小的狀況下，防水能力也相對的提昇不少。一般陸地上戶外用的燈具，對於雨水已有相當不錯的防護能力，有些甚至還

至於更新的 HID，無論亮度與穿透力都更強，缺點為耗電量大，照明時間皆不長久，可攜帶式的產品若能持續照明六小時已算相當久了，但對於需要過夜者來說並不實用。此外；結構複雜且精密度要求極高，使得製造成本居高不下，所以價格頗為昂貴。

• 體積縮小

拜 LED 燈泡及電池技術之賜，不但燈泡的體積大幅縮小，電池也具在配帶設計上也有更多樣化的不再像過去只能使用體積龐大的

• 多樣化配帶位置

零組件的性能提升之外，戶外燈具與衣物的其他部位。可以與頭盔改變。以往除了手持、頭帶、吊

掛，幾乎沒有其他的配帶位置。如今燈具設計因為體積與重量減少，配帶位置則更為多樣，不但可以頭帶，更可以夾、掛在身體包、釣具、以及車輛等做更多的搭配，用途也更為廣泛。

LED 頭燈是目前最成熟，最適合戶外用途的照明器材。

多樣化的佩戴位置

野外十項必需品
山林野外的隨身小幫手

有一些看似不起眼卻往往在關鍵時刻發揮極大作用的小幫手，是不該被忽略的必備物品，本章節所介紹的十樣品項為從事戶外活動者，在進入車輛無法及時到達的地區時，須隨身攜帶的必需品。

或許看似好像不一定都會用到，但危急時，尤其是性命關頭，這些物品可以幫助你度過危機。當然再好的裝備在身上，都有一項最高指導原則「知道如何使用」。如此才能發揮最大的功效，化險為夷。相同地，其他的登山裝備也是如此。

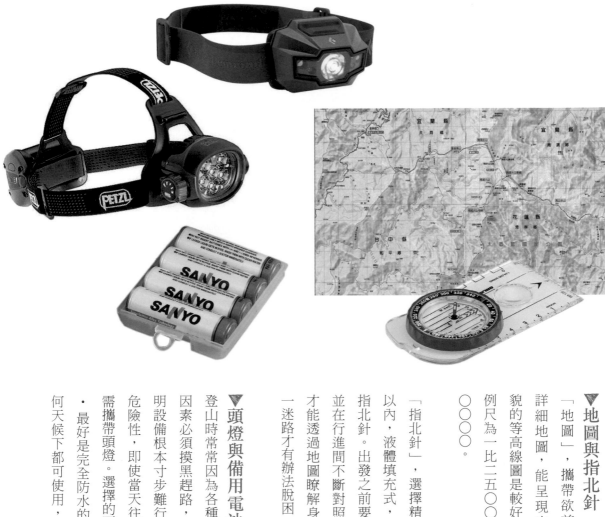

地圖與指北針

「地圖」，攜帶欲前往地區的詳細地圖，能呈現出地形、地貌的等高線圖是較好的選擇，比例尺為一比二五〇〇〇或一比五〇〇〇〇。

「指北針」，選擇精密度在二度以內，液體填充式，底板透明的指北針。出發之前要事先研究，並在行進間不斷對照地圖，如此才能透過地圖瞭解身在何方，萬一迷路才有辦法脫困。

頭燈與備用電池

登山時常常因為各種不可抗拒的因素必須摸黑趕路，此時沒有照明設備根本寸步難行，也增加了危險性，即使當天往返的行程也需攜帶頭燈。選擇的要點有：

· 最好是完全防水的產品，在任何天候下都可使用，接點與開關也比較不容易受潮而故障。

· 具有安全開關，不會因為放在背包中受到擠壓而誤觸開關。

· 一般真空燈泡或充氮燈泡，消耗的電流較低，使用時間較長；鹵素燈泡較亮，同樣也較耗電。最省電為 LED 燈泡，目前市面上已經有相當成熟的產品，耗電量是一般燈泡的十分之一以下，現在新一代的高階 LED 燈泡照明度已經大為改善，足以負擔登山時夜晚探路的照明用途。

· 電池使用的數量越多，產生的亮度越亮，使用的時間也越長。如果有很多摸黑的行程，或是需要帶隊找路的人，可以考慮四顆 3A 電池以上的產品。

· 鹼性電池為目前使用最廣泛的電池，它比錳鋅電池有更多的電量，但在低溫的環境下壽命會縮短很多，快沒電時電壓會急遽下降。

鋰電池的重量較鹼性電池輕，電力也較強，提供的電壓穩定，受溫度的影響不大，適合在低溫時使用。

充電式電池在注重環保的時代是不錯的選擇；鎳鎘電池提供的電壓相當穩定，低溫時的表現也不差，但是有充電記憶效應，仍有使用上的困擾；鎳氫電池改善了記憶效應的缺點，使用上更方便。

▼運動眼鏡與防曬品

海拔三千公尺以上高度的紫外線強度為海平面的一‧五倍，為了保護眼睛不受到輻射線的傷害，擁有一副太陽眼鏡是必須的。同樣的皮膚也需要適當的保護，可選擇防曬係數約十五的防曬乳液和護唇膏，防曬係數太高的產品黏度高，清潔不易。

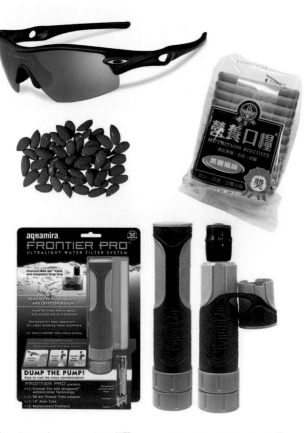

▼備份糧食

多帶些質量輕，立即可吃，保存期限長的食物，以便因天候因素，受傷、迷路或其他原因而遲歸時食用。例如口糧餅乾、果乾等。

▼備用衣物

指的是除了登山活動時所需的基本衣物外，出意外時，不得不露宿的情況下，能幫助你活下去的額外衣物。但這不是指換洗內衣褲，而是保暖與防風雨衣物為主。

▼水壺、濾水器

從事戶外活動時，每人每天最少需要二公升的水，而個人用濾水器也是每個人都應該要攜帶的裝備，現在的濾水器製造技術進步，個人用濾水器不但體積小、重量輕，濾水效果也非常好。

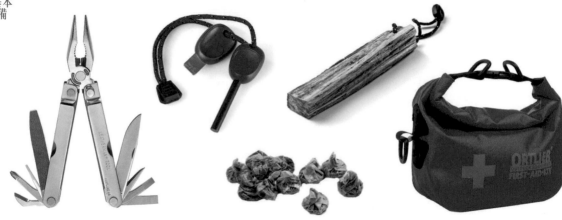

▼ 急救包

需準備自己的急救包，以備不時之需，尤其是個人的藥品更需特別準備，確保用藥的安全性。

▼ 火種

在野外要生火，火種是必要的材料，記得要做好防水處理。

▼ 火柴

一般市面上所販賣的打火機常有天冷無法點燃的缺點，在高海拔的地區也常會有問題，準備防水火材以防萬一。或者使用戶外專用的生火棒也是不錯的替代品，這種小裝備在潮濕的氣候環境下仍然可以使用。

▼ 工具刀

一把有開罐器、剪刀、或鋸子的多用途小刀是每一位從事戶外活動的人必需隨身攜帶的工具。

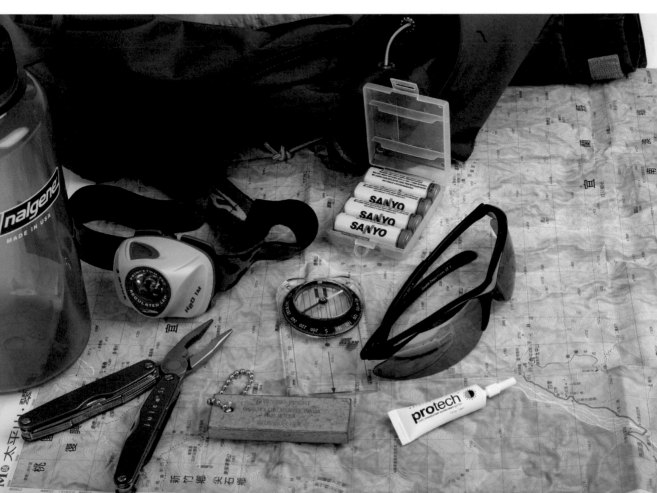

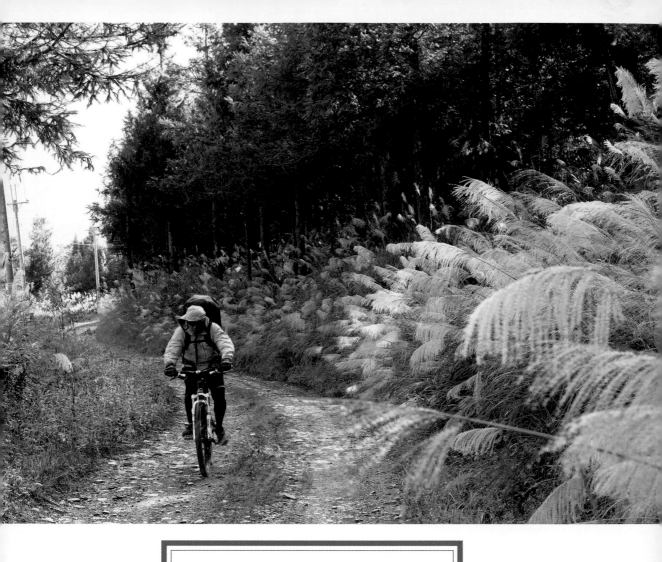

登山車的路線種類
奔馳於山林野外的優美路線

台灣島嶼有多樣貌地形，加上山林與海岸線的美麗，以及有著全世界最發達的單車產業，單車旅遊在台灣是最合適也不過了。不過即使是老鳥出門前也要計畫一番。由於多種路況與地形，進行長距離的旅行是非常有趣。

▼路線種類的選擇與差異

雖然單車可無拘無束的任你馳騁，但這畢竟不是萬能的交通工具，在選擇路線上還是有一定的限制。據車種與自己體力，出門前得先把要騎的路線規劃好，不但可以預期所需要的時間，也才能因此調整所攜帶的裝備。換句話說，路線類型決定裝備與車種。

ON ROAD

雖然台灣的道路品質不良，但是以柏油或水泥鋪設的路面，是目

前最完整的道路系統。以台灣來說，幾乎所有的道路系統都是鋪設路面，由省道、縣道、鄉道、以至於大部分的產業道路，幾乎都是鋪設平整的路面。

如果你選擇的路線都是以省道、縣道、鄉道為主的路線，在車輛選擇上就沒有太多的限制。雖然台灣公路的路面坑洞相當多，但是對於避震性縮減至最低的公路旅行車來說，不論大輪徑還是小輪徑車種，都還算可以應付騎乘。當然對於專門克服崎嶇路面的登山車來說，這種公路系統就更不成問題了。

OFF ROAD

路面適合各種車輛是一個優點，另外一個對於單車旅行者的好處，就是鋪設完整的公路系統，通常也有著較為詳細的方向與交通指引。雖然GPS已經相當普遍，但是適當的城鎮與方向指引，可以在長途旅行的時候省下不少的時間。同時這些公路系統都是以連結大小城鎮為主，基本的飲食、住宿、以至於意外發生時需要使用的急難救助等都隨手可及，在安全度上也最高。

但也有缺點；公路系統固然方便安全，不過沿途同樣也有不少的車輛，這些車輛可能就是造成意外的原因之一。此外，公路系統多半連結人口稠密的區域，如果目的地是山林祕境，那光靠公路可能就無法抵達了。

相對於平整鋪設的公路，只有經過基本整理的越野路面OFF ROAD，就是路線選擇上的另外一個重點。

以台灣來說，早年為了開闢林場的全地形登山車種。

所修建的林道、台電為了維護輸電路線的保線道路、以及登山健行的部分小徑等，都是屬於沒有鋪設路面的 OFF ROAD 路線。以車輛種類的限制來說，由於道路崎嶇不平，這種路線只能以具有避震效果與車體堅固等特性的登山車騎乘為主，少部分的路線還必須使用到前後輪皆有避震效果

車種的限制之外，以 OFF ROAD 為主的路線，多半都位於人煙較為稀少的地區，出發前在規劃時，就必須注意到沿途的食宿等基本需求。也因為路線都較為偏僻，沿線的導航與地圖使用都必須格外謹慎，一旦走錯路可不容易找到人問路喔。

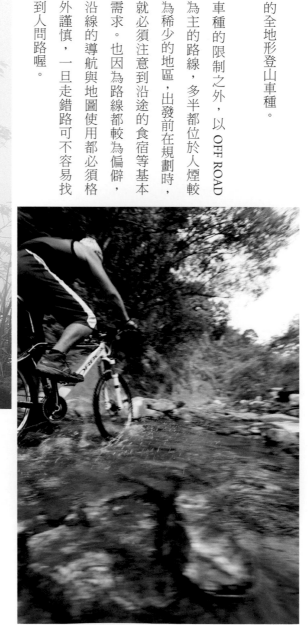

完全以 OFF ROAD 為主的路線規劃，騎乘者必須具備基礎的車輛維修以及野外求生知識，萬一不幸發生意外與狀況時，至少可以先做基本的急救與修護。

這類型的路線安全性與便利性皆低，加上車輛的限制，但也正因如此，不會有閒雜人等的干擾，是它最迷人之處。

混合路面

結合了 OFF ROAD 與 ON ROAD 的路線規劃，可能是長途單車旅遊最常採用的選擇之一。這種路線包括了二種不同的路面，車輛選擇上當然必須以路況較差的 OFF ROAD 為主。不過因為有部分路線屬於 ON ROAD 行程，因此必須對車輛進行適當的調整，如是否考慮多攜帶一組適合公路騎乘的外胎。

這種混合路線的行程，在裝備以及便利性上也與單純的 OFF ROAD 或 ON ROAD 不同，可以擷取 ON ROAD 路線的便利性，以及 OFF ROAD 清幽，等於是有著

此路線多半位於環境清幽的山野之中，雖然不見得每一條路的盡頭，都有著讓人讚嘆的祕境，但至少可以讓你嘗盡山野之美。

二種路線的優點，也是目前為最多人所採用的長途單車旅行路線設計。

行李攜帶的不同方式與優缺點

除了車輛不同外，長途旅行另一個差異點，就是行李攜帶的方式。旅行途中需要的衣物、食物、裝備等，都須要不少的空間。當然可以找個大背包背在身後，不過如此一來身上的重量增加，騎乘時的平衡也變的很差。

對於 ON ROAD 行程的長途單車旅行而言，最常用的方法，則是以貨架將行李分置於前後輪的二側，分散成四個位置攜帶，除了可以平衡重量，行李的容量相對增加，同時拿取也比大背包容易。例如長程的環島旅行，就很適合這樣的行李攜帶方式。「分散放置」是這種攜帶方式的優點，缺點同樣也是如此。一旦需要將行李與車身分開時（例如搭乘大眾運輸交通工具時），就得要攜帶四個小型背包，這可比單一個大背包要麻煩。

這類型的行李袋都是單車旅行專用的產品，多具有防水的功能，由於並不需要背負在身上，堅固耐用且使用方便才是重點，某些高級品的設計也有考慮到當由貨架上拆卸之後，也可以背負在身後等多功能的設計。

然而對於山野林道路線的旅程來說，由於路面較差，不僅顛簸，甚至經常得面臨困難地形，包括泥濘、溪流、坍方或大落差又不平整的路況，此時扛車攀爬陡坡便是家常便飯，行李攜帶的方式以背負較大的背包，將所有的行

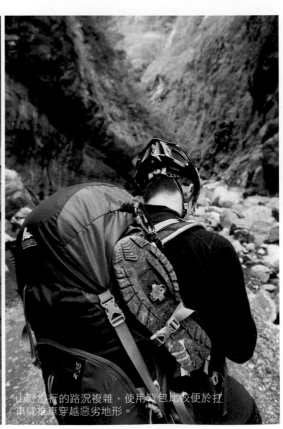

路面良好的行程，可用側掛的方式攜帶行李，騎乘較輕鬆。

山野旅行的路況複雜，使用背包比較便於扛車或推車穿越惡劣地形。

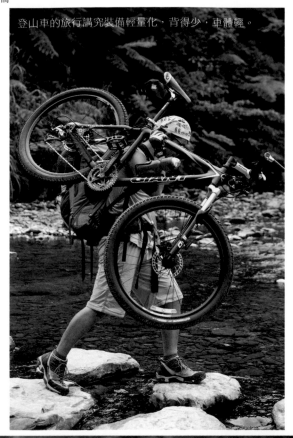

登山車的旅行講究裝備輕量化，背得少，車體輕。

李塞入才是最方便的攜帶方法，例如長程的越野林道。

食物、工具等，規格幾乎比專業登山的標準更嚴苛，至於衣物，除了穿在身上的，最多大概也只多帶一套換洗內衣褲，以及一件保暖層上衣。

但也不能背負過大的背包，這種行程就必須將裝備的輕量化技巧發揮到極致，一般而言，具有良好背負系統設計的三十五～四十公升的背包大小應該是上限，必須裝入或外掛所有行李與裝備，包括：露宿寢具、炊具、衣物、若所有裝備都絕對輕量簡化，即使是冬季或前往高山寒冷地帶，這樣的背包容量應該也以足夠。

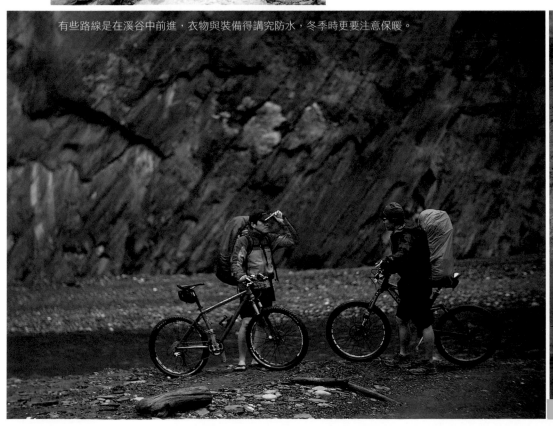

有些路線是在溪谷中前進，衣物與裝備得講究防水，冬季時更要注意保暖。

新手一定要會的野外攝影技巧

到達一處漂亮的野外祕境，當然要帶回一些美不勝收的風景圖，這時，相機就要拿出來啦。

不過，如果只會按快門，想要拍到漂亮的影像可就很難了！

很多人新買了一台相機，卻並不
完全知道手中這台相機到底能發
揮到哪裡，甚至如何操作、規格
等也不見得清楚，這不是看說明
書就能夠了解的。如何拍攝出清
楚的影像，並不是什麼艱深的學
問，不過能否獲得一張動人的影
像，或是一趟行程如何帶回一系
列豐富的影像內容，就必須認真
下點功夫了。

▼ 有意義的拍攝主題

經常可見網路上或雜誌裡漂亮的
風景，美麗的花草樹木，每一位
進入山林戶外的遊人都會隨身攜
帶攝影器材，只是器材種類與
數量多寡的差異不同，帶得多或
少並不等於拍攝的品質好壞，器
材等級高低也無關影像的內容品
味，那麼，到底要拍些什麼呢？

當然，一趟行程的目的地必定是

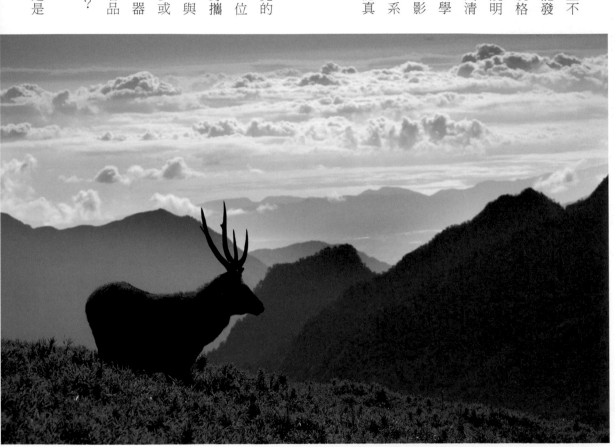

每位參加者最終一定會拍攝的目
標，可能是某座山頭、湖泊、溪
流、巨木等，但是往往許多人回
來後檢視自己的拍攝內容，除了
終點的目標物，大多是團體照、
盯著鏡頭的個人紀念照等，很多
都是相同的姿勢或表情，只是背
景不同，由於行程匆忙，趕路居
多，所以也無暇仔細的拍攝沿途
的一草一木，這樣不是太可惜了
嗎？

▼ 拍攝時機的掌握

其實只要多留意，行進過程中就
算沒空拍些身旁的小花小草，但
仍有許多值得一拍的景象，例如，
整理裝備的過程、料理時的手忙
腳亂、人物辛苦的在陡坡上奮力
前進、臉上的汗水、手臂用力拉
著繩索、登山鞋踏過的足跡，甚
至是人物站在叉路口疑惑該往哪
裡走的情景……，這些過程如有

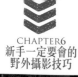

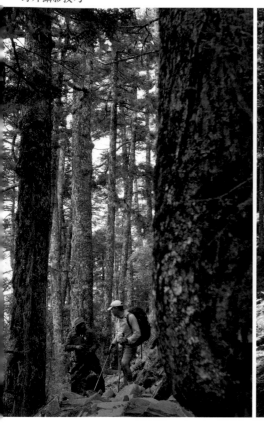

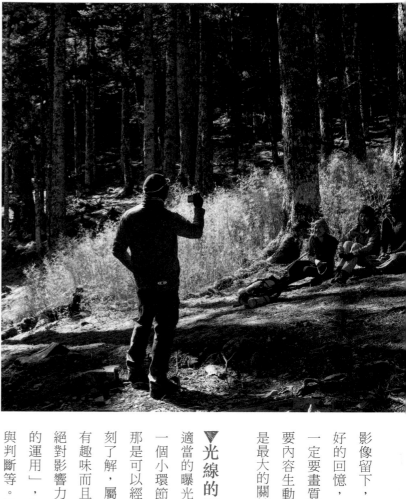

▼ 光線的運用

適當的曝光只是攝影技巧當中的一個小環節，雖然相當重要，但那是可以經由說明之後就能夠立刻了解，屬於比較理論性的。更有趣味而且對一幅照片的生命有絕對影響力的關鍵就在於「光線的運用」，包括光線質感的拿捏與判斷等。這部分就不是靠死記公式或理論就可以。

影像內容的充實與否，牽涉到攝影者對於美感的觀點或對於影像的熱情，加上經驗與技巧，配合無限的毅力，這些都是左右一幅成功攝影作品難以預測的因子。

▼ 光線與曝光

日出與日落時，陽光的色彩變化最為鮮豔，時而黃色、橙色或紅色，這是因為此時的陽光以斜射的角度照射地表，因此必須通過比直射時更厚的大氣層厚度才能到達地面，這些更厚的大氣已將某些較短波長的光線（藍、紫外光）散射，光線被漫射的效果最顯著，因此天空的顏色看起來較鮮黃溫暖，光線也較為柔和。

影像留下，日後檢視時都將是美好的回憶，而這些影像是否堅持一定要畫質超群？我想，其實只要內容生動，那一瞬間的價值才是最大的關鍵。

不同的光源會有很大差別的光質，我們的肉眼很容易即可辨認，例如黃昏柔和的自然光線與強力的汽車大燈雖然都是黃色光線，但是照射在物體上所呈現出來的感覺便極為不同。此外，即使是自然的陽光也有強弱與色彩之分，看起來都是白色，但事實並非如此。

當陽光逐漸升高後，進入大氣層的傾斜度減小，受到過濾的程度也較小，波長較短的藍光就逐漸容易察覺，因此整個天空的顏色也就變為藍色。

日正當中，陽光在地球赤道附近地區幾乎以直射角度照射地面，若無雲層遮蔽時，這時光線最強烈，紫外光充滿整個天空，雖然肉眼不可見，但一般彩色軟片及感光元件卻對此非常敏感，因此接近正午拍攝的照片容易偏藍。

不僅如此，來自頭頂的直射光最容易造成深黑的陰影，這麼強的反差通常很難令人滿意，所以，對於外景拍攝而言，正午時分不是拍攝外景的好時機，夏季大概日出開始到上午八點前，下午三點後到日落為止，是比較理想的拍攝時段。午後的光線變化等於是早上的翻轉，天空中有一些雲

層時會比晴空萬里有更多樣的色彩，因此日落時才看得到色彩繽紛的晚霞。當夜晚來臨，太陽在地平線以下，此時的自然光為月光，基本上月光是月球反射太陽的光線，只是微弱無數倍，但是只要沒有其他人工光害的影響，經過長時間的曝光後天空也會在畫面上看起來是清澈的藍色（這方面和相機等級有直接關係）。

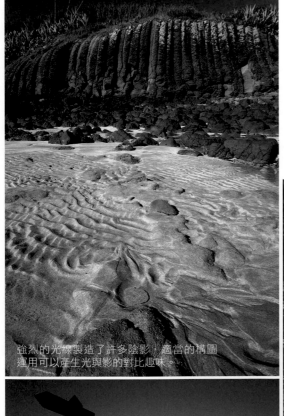

強烈的光線製造了許多陰影，適當的構圖運用可以產生光與影的對比趣味。

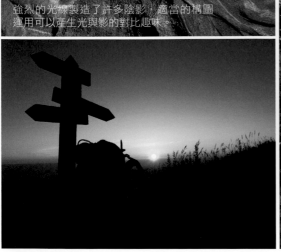

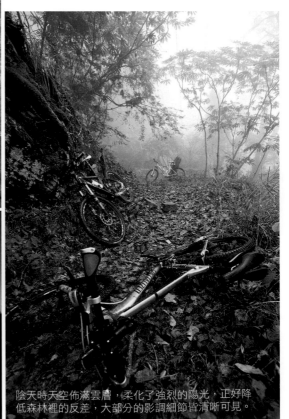

陰天時天空佈滿雲層，柔化了強烈的陽光，正好降低森林裡的反差，大部分的影調細節皆清晰可見。

攝影小常識

反差是什麼意思？

暫不討論艱深的理論，資深攝影前輩的經驗告訴我們；數位相機內的感光元件（無論是 CCD 還是 CMOS），或軟片表面塗佈的乳劑，對光線的顏色反應與人類的肉眼有一段不小的差距，人類肉眼可以同時看見暗部與亮部的性能比較好，感光元件或傳統軟片卻不行。

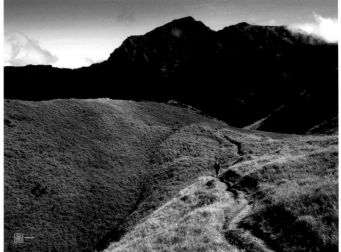

圖一

這種同時看見（或記錄）亮部與暗部的能力稱之為「寬容度」，也就是說，人類肉眼的寬容度大於感光元件，所以很容易就會拍出一張亮部正常暗部全黑，或是暗部正常，亮部卻太亮的圖片，這就是我們常聽到的「反差過大」。

例如：圖一反差較大，暗部已經幾乎沒有紋路，亮部則與圖二差不多。圖二反差較小，亮部差不多，但是暗部還看得到影紋。

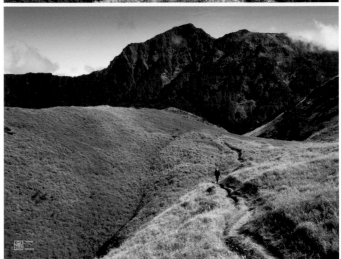

圖二

曝光補償是什麼意思？

物體表面對於光線的反射程度也各不相同，例如，相同強度的光照下，白紙會反射大量的光線，就被我們稱為「白色」，而木炭幾乎不反射光線所以看起來較暗，被稱為「黑色」，但是相機內的測光體只會根據物體的反射光來決定測光數據。

因此，在拍攝過於明亮或是過於黑暗的主體時，測光表總是會誤判，讓明亮物體拍起來太暗（因為測光表誤以為光線很亮，而給出一個其實是不足的測光值），黑暗物體拍起來太亮（因為測光表誤以為光線很暗，而給出一個其實是超過的測光值），因此這也就是為何在拍照時經常會曝光太暗或太亮而需要額外做曝光補償的原因。

曝光值（Exposure Value）簡稱 EV，在一般相機上，這個數值的增減操控方便與否，對於拍攝順暢與否有很大的影響。當操作時，完成測光動作後，如果需要增減曝光量，就使用「EV+／-」功能鍵或轉盤來調整需要加減的量，一般的相機這個部分的調整量可達正負三級 EV 值，只要試著調整幾次，大概就知道需要調整的總量。

低

色溫表（K）

10,000	萬里無雲的晴空 (10,000)
9,000	
8,000	
7,000	
6,000	多雲的天空 (6,500)
5,000	烈日當空 (5,500)
4,000	月出時的月亮 (4,000)
3,000	早上 (3,500)
	電燈泡 (3,000)
2,000	日出/日落 (2,500)
1,000	燭光 (1,800)

色溫由低至高的色彩變化

▽色溫

光線的波長決定了光的顏色，在色濾鏡時才有依據。不過現在的數位相機都有白平衡的調整功能，可以任意改變影像的色溫，而不再需要像過去的銀鹽軟片時代，得靠加在鏡頭前的各種號數濾鏡來調整色溫，真是方便多了。

攝影的術語裡描述光線的顏色便是「色溫」。不同色溫的光線前面曾提過，人的肉眼不見得能夠分辨，也許有時看起來是白色光線，但是在畫面上卻呈現藍色，這是很常見的情形。

色溫的單位是 "Kelvin"，習慣以K來表示。攝影的標準白色光為五二〇〇K，低於這個數值則偏紅，高於這個數值則偏藍。色溫由低到高逐漸由紅色、黃色、白色而變為藍色，其科學原理就像一塊固體物質當受熱時為紅色，溫度再高一些時便為白色，當極度升高時就呈現藍色。

這些雖然與攝影無直接關係，但借用來橫量各種不同光線的顏色卻頗為恰當，這樣在使用不同顏色濾鏡時才有依據。

▽白平衡

以下三張圖的色彩，說明了白平衡的意義。圖一、圖二、圖三都是同一張畫面，但是色溫值不同。

圖一

圖三

圖二

圖一色溫值偏高，呈現藍色調。圖二色溫偏低，呈現紅色調。圖三是正常閃光燈的色溫，色彩顏色比較正常，接近人眼的視覺。

白平衡（White Balance 簡稱 WB）顧名思義就是白色平衡，其功用是要讓數位相機在任何色溫下都能拍出正確的白色。

現在的數位相機均已內建數種白平衡，如自動、鎢絲燈、螢光燈、日光、閃光燈、陰天等，在大部分的場合下自動白平衡均能勝任，也可手動選擇和當下光源相符的白平衡或色溫值，也能拍出影像的正確色彩。而如果影像檔案設在 RAW 格式時，也可以不必理會相機的色溫值，後製軟體上也能任意調整色溫（非 RAW 格式則不行）。

鏡頭正對著陽光拍攝時，要注意光斑的影響，這和鏡片玻璃表面與鏡頭結構有關。

戶外陰天：除了色溫較高之外（大約七〇〇〇Ｋ），陰天的光源無明顯方向性，反差小，陰影弱，近距離景物色彩較飽和。

戶外晴天：色溫大約五二〇〇Ｋ，有明顯陰影，反差較大，順光拍攝色彩較飽和。

日落遠景：色溫大約二五〇〇Ｋ，前景山坡形成剪影，輪廓是視覺焦點。

日出剪影：反差也相當大，同樣也強調主體的輪廓。

閃燈補光：陰天的高色溫下，因為補閃光燈使得主體景物色溫又趨於標準，大約五二〇〇Ｋ。這張圖補閃燈主要是為了凝結高速運動中的單車，以及激起的水花。

混合光源：這張夜晚的混合色溫光源，融合了閃光燈、瓦斯燈、螢光燈，以及天空的月光，營造出繽紛的夜晚氣氛。借由閃光燈的方向，強調了外帳、內帳以及登山車外胎的質感。

戶外晴天

戶外陰天

日出剪影

日落遠景

混合光源

閃燈補光

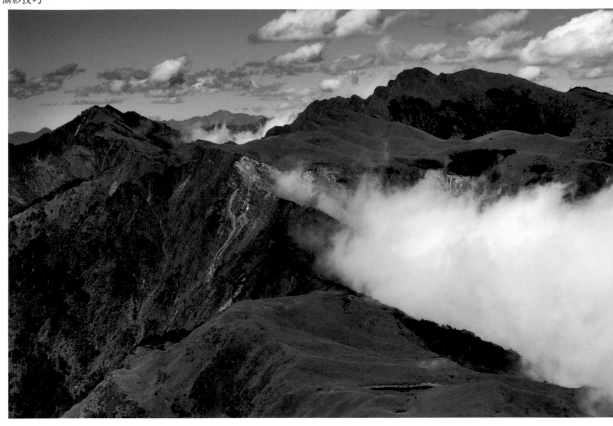

▼光線的變化

任何人工光源其實都比不上自然光的光質，只是自然光的變化太多，而且不能加以控制，所以每一位攝影者都必須知道如何利用自然光最佳的時段，從而避免在條件不佳的時刻做無謂之耗材與時間的浪費。

影響自然光最大的變數來自於光線的方向，這將影響光線的質感與色彩。而這些條件又受到季節、時段和天氣等因素左右，緯度、海拔高度在極端狀況下也會有若干影響，例如極地、高空等。

不斷變化的雲層、天氣不但會改變自然的景象，同時也不斷地過濾、漫射或反射來自太陽的光線，這些千變萬化的效果就一再的挑戰我們的攝影技巧，例如構圖、測光等。天空中佈滿雲層時，

除了陽光，其他的光線對攝影來說都是人工光源，彼此之間的光質、色溫、強度等都不盡相同，有些是攝影專用的燈光，有些則不是。基本上由於攝影專用燈具以外的其他光源不能被控制，因此它們在攝影上的主要問題包括強度微弱、方向性、色溫、奇怪的色調等。

天白雲）。一幅出色的攝影作品不見得一定要有最正確的曝光，但是巧妙的光線運用是不可或缺的，不論是自然光源或人工光源。

就像一個巨大柔光罩，陰影的邊緣顯得不明顯，雖然光質平淡不討喜，但陰天的光線有時可能將複雜的山谷地形表現的更忠實。

而在惡劣天候下雖然不利戶外行動，但有時可能因此得到意想不到的效果（只是多數人都喜歡藍

大光圈鏡頭

大光圈的鏡頭雖然比較能夠在弱光下使用,但是不僅重量大而且價格昂貴,非每個人都負擔得起,重要的是在拍攝時如果鏡頭光圈開的愈大則畫面景深也愈淺,同時手持拍攝時也容易產生晃動的問題。

提高感光度 (ISO)

在自然光的條件下,除了使用腳架之外,也可以提高感光度,感光度愈高就愈有利於手持拍攝,但是缺點為感光度愈高則畫質愈粗糙,而且反差較大,不過現在的高階數位相機應該都可以使用 ISO 一六〇〇以上的感光度而不至於有嚴重的雜訊,甚至更高的 ISO 值,也使得三腳架的使用頻率下降很多。

因應不同光線的對策

如果可用光線微弱,為了得到適當的曝光,將限制了感光度(ISO)、鏡頭、快門和景深的選擇。在這樣有限的條件下,通常總需要做若干的影像畫質犧牲,以取得可接受的圖片。

由於光線條件的千變萬化,因此為了應付這許多問題,也衍生了各式不同配備與器材供攝影者應用。

有時狀況單純,但很多時候這些問題卻會同時存在,因此這樣的場景大大的增加攝影上的困難。

攝影專用的燈具大多可以控制強弱與方向,而其他的光線如街燈、車燈、燭光等雖然無法控制,但只要善加利用,有時也能得到令人意想不到的效果。

使用三腳架

如果是長時間曝光的攝影，三腳架仍是不可或缺的道具。使用腳架可以做長時間的曝光而不造成畫面的晃動，但是腳架本身也造成攝影者的額外負擔，重量輕又夠穩的腳架事實上價格不低，不過使用腳架總是能夠解決光線不足的問題，又能夠兼顧景深，因此某些場合若沒有腳架也是無法拍攝的，例如夜景或昏暗的溪谷。

白平衡的控制

在自然環境裡光線除了強弱的變化之外，色溫也會不斷改變。例如陽光較難照射到的山谷總是在照片裡呈偏藍綠的色調，以往軟片的時代使用暖色調濾鏡就可改善這個問題，但是在鏡頭前多加了一片濾鏡也會造成光線的損失，同時也會影響畫質，而高品

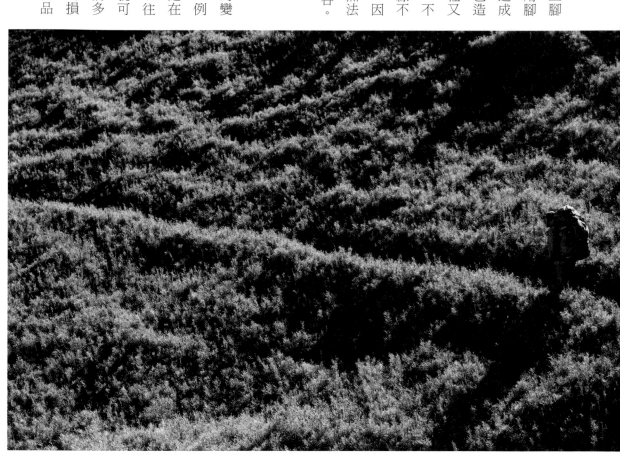

質的濾鏡價格不便宜，因此使用濾鏡算是增加成本的負擔。

但是現今的數位相機算是徹底解決了色溫校正的問題，除了各種色溫數值各廠牌的機型都可以自由設定，較高階的機種還可以使用 RAW 格式拍攝，可以再後製軟體中任意調整，非常方便。

使用閃光燈

若僅是為了將畫面「拉回」白色，那麼使用閃光燈也是一種方法。雖然閃光燈的強度並不足以照亮整個環境，但是能夠凝結主題而不晃動，或者是為了增加主體或背景的亮度才是使用閃光燈最大的目的，不過閃光燈的色溫一般都以五五○○Ｋ為設計標準，因此在閃光燈能照亮的範圍內是有可能得到較正常的顏色。

▼人物的拍攝

拍攝人物是為了突顯主角在環境中的存在，還是只為了留下人物的身影，這是二種不同的概念。

如果是前者，顯然人物與背景環境之間的關係就必須被拿捏，這也是在一般戶外活動中，出現最多的拍攝主題。

人物與背景的關係

如果單純是一張紀念照，背景是襯托人物而存在，人物輪廓與背景互相不干擾，是理想的第一條件。然後才是曝光正確與否，而曝光常是相機本身內建的拍攝模式就能控制的，且數位相機拍攝完畢立即就能檢視，就算曝光不正確，立即就可以手動增減修正。

景深的深淺

「光圈大小、焦距長短以及拍攝距離」，是影響景深的三個要素。

相同場景，攝影者蹲下，讓鏡頭以略低的角度仰角拍攝，並靠近人物一些，讓人物身形至少上半身在藍天之中，顯得較突出。

人物的頭部與背景山坡稜線幾乎等高，而稜線走向大致在畫面的 1/2 位置，此圖人物並非不清楚，而是不凸顯。

光圈愈大，景深愈淺；焦距愈長，景深愈淺；拍攝距離愈近，景深也愈淺。那什麼是景深呢？簡單的說，就是當鏡頭聚焦之後，焦點的前方與後方有一段清晰的範圍，這段範圍稱之為「景深」。

如果使用長焦距、大光圈鏡頭，以該鏡頭的最近對焦距離拍攝，並將光圈開至最大，那麼這張圖像的景深就會非常短，有多短呢？甚至短到如果是對焦在人物側面臉部時，只有眼球清楚，其餘部位都是模糊的，當同一場景縮小光圈時，景深就會延長些。

反之，使用短焦距鏡頭，拍攝遠方風景，光圈縮小至f8或是更小，景深會相當深，有多深呢？甚至從該鏡頭的最近有效距離到無限遠都適合焦範圍。所以拍攝壯觀的大場景多以短焦距的廣角鏡頭拍攝居多。

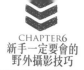

使用長焦距鏡頭與近距離拍攝動物時，景深多半偏淺，
很容易凸顯主體在模糊的背景中。

鏡頭貼近被攝人物，光圈開大，就會獲得主體清楚
背景模糊的淺景深影像效果。

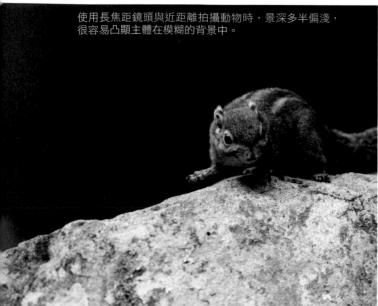

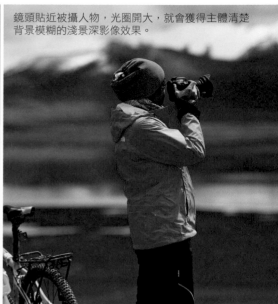

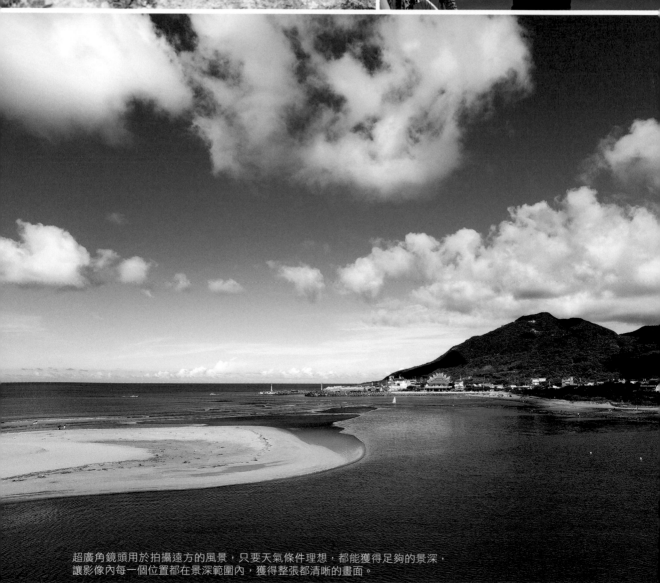

超廣角鏡頭用於拍攝遠方的風景，只要天氣條件理想，都能獲得足夠的景深，
讓影像內每一個位置都在景深範圍內，獲得整張都清晰的畫面。

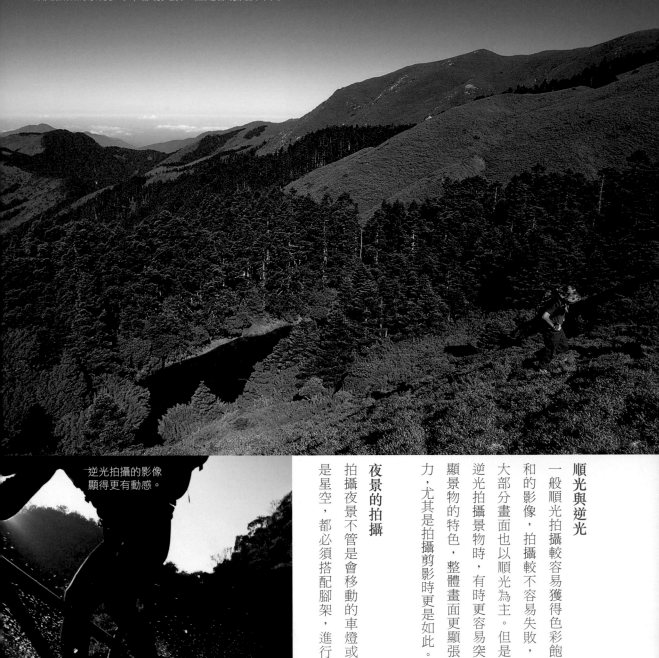

順光拍攝的景物多半不容易失敗，但是容易流於平凡。

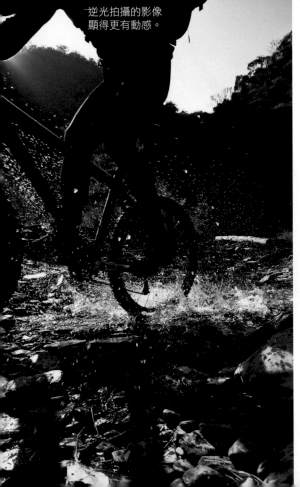

逆光拍攝的影像
顯得更有動感。

順光與逆光

一般順光拍攝較容易獲得色彩飽和的影像，拍攝較不容易失敗，大部分畫面也以順光為主。但是逆光拍攝景物時，有時更容易突顯景物的特色，整體畫面更顯張力，尤其是拍攝剪影時更是如此。

夜景的拍攝

拍攝夜景不管是會移動的車燈或是星空，都必須搭配腳架，進行必要的多餘光源，也就是光害。

長時間的曝光，動輒長達數十秒以上，若是要拍攝高山的星空軌跡，則曝光時間更久。除了搭配快門線之外，有時得考慮電池的續航力是否足夠。因為光線是會在感光元件上累積的，所以曝光時間長短的掌握，是成功的關鍵。

主要是看光源的強弱而定，但是需注意曝光時間愈久，愈容易產生雜訊。以及周遭環境是否有不必要的多餘光源，也就是光害。

長時間的曝光可讓夜空也明亮起來，天空中流動的雲層也留下痕跡；
而原本昏暗的燈火也因為長時間的曝光而更輝煌。

夜晚的霞光為背景，營造出人物螢頭燈的前影，快門速度不能太慢，以免人物產生過多的晃動。

▼野外攝影
十個失敗的原因

手持相機不夠穩

多半主體模糊的原因，是因為手持相機不穩所致。只要快門速度不夠快，就很有可能手震導致模糊。所以在陽光普照的白天因為快門速度較快，不容易手震，而陽光無法直射的溪谷中或是烏雲罩頂的情況下，就容易發生手震。

只要是光線不夠明亮的環境下，要避免因為快門過慢而手震，使用三腳架當然是最穩當，但是若沒帶呢？

這時可以嘗試讓身體依靠在穩固的岩壁或樹幹，改善這種情況，如果現場沒得依靠，也可以利用將相機背帶將相機掛在身體上，儘量拉緊背帶，也可以減少晃動的程度，或者，將相機放在倒在地上的背包上，或其他可以置放相機的穩固物體上，只是構圖會受到一些限制，較不易發生不必要的晃動。頭時，蹲姿拍攝也比站姿時更穩。

主體測光失敗

畫面太亮或太暗。前面提過，通常是因為拍攝主體過於明亮或黑暗造成。不過現在的數位相機拍攝後都可以立即檢視，所以隨時可以修正EV值再拍。

但有時未必有足夠的時間或機會，所以，遇到非常明亮的場景時，例如雪地，直接將曝光值增加二級EV值，可避免拍出太暗的畫面，白雪不再是灰髒的顏色。

遇到太暗的背景，例如漆黑的隧道口前，就試試將EV值降低個一・五～二級，應該可以改善。（所謂一級EV值，等同一格光圈值，或一格快門速度。）

主體不突顯

大部分是構圖不佳的問題，通常因為主體與背景的紋路或顏色干擾所致。例如人物的頭部上方就應該避免與明顯的樹枝或電線桿重疊，或稜線輪廓也應該避免橫越主體。

反差太大

經常拍出人物臉部太暗看不清楚嗎？除了曝光失敗，反差太大也是主要原因。只要背景太亮，或逆光拍攝人物，就很有可能拍出類似剪影一般的照片。

或者人物的臉、身體等部位受光不均勻，皆有可能。所以若要拍攝人物紀念照，最好的方式就是避免逆光拍攝，順光拍攝比較不容易失敗。

水平與垂直歪斜

畫面中有建築物或人物的全身時，較容易發生歪斜與變形的問題。只要構圖時多注意觀景窗中景物與畫面邊緣的垂直比例，就可以避免此一問題。

一般的輕便相機多半焦距較短，使用這類較廣角的鏡頭拍攝人物紀念照時，若無特殊用意，攝影者手中的鏡頭最好在自己腰部的高度，不要向上仰起，也不要向下傾斜，拍出來的人物比較不會看起來腿很短。而使用長焦距鏡

凝結移動的主體

只要是移動中的主體，如果快門速度不夠快，也很難拍出清楚的影像。那麼到底要多快呢？通常是高於五百分之一秒以上，甚至高達千分之一秒以上。這樣

失敗範例圖

失敗原因：反差太大

失敗原因：手持相機不夠穩

失敗原因：水平與垂直歪斜

失敗原因：主體不突顯

失敗原因：主體測光失敗

失敗原因：快門數度不夠快，即使相機沒有晃動，但是主題畫面右方人物移動速度較快，就會造成畫面模糊。

失敗原因：光斑嚴重

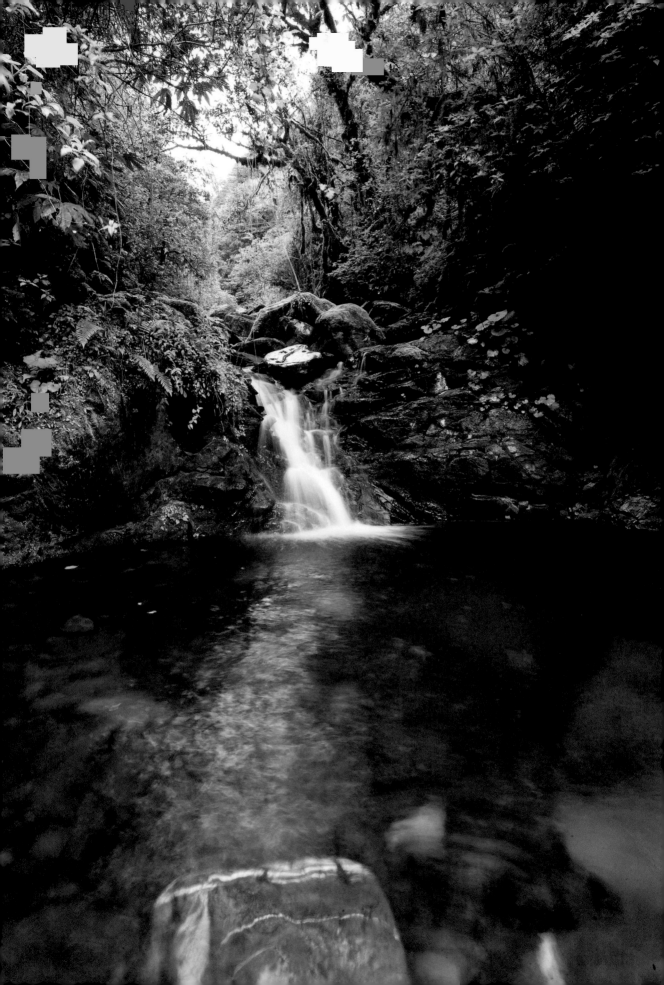

的快門速度通常需要在光線相當明亮的環境下才有可能，即使是大白天也要使用閃光燈較容易達成。因為閃光燈擊發的瞬間非常短暫，都在數千分之一秒內便熄滅，只要光線出力夠強，很容易瞬間凝結動態的主題。

鏡頭起霧

在寒冷的冬季，若室內與室外溫差過大，拿著放在室內的鏡頭突然走出室外，鏡頭的玻璃結構就極有可能瞬間起霧，而且不只有第一片玻璃。同樣的，夏季由冷氣房走出炎熱的室外也一樣會發生鏡頭內部起霧這個現象。此時多半也只能等待鏡頭當中的霧氣自然散去，如果狀況輕微只有表面鏡片起霧的話，可用噴氣的方式吹散霧氣，避免直接使用布料擦拭，因為鏡片或者拭淨布表面可能有灰塵顆粒。

光斑嚴重

鏡頭再好，也應該避免正對著光源拍攝，尤其是強烈的陽光，通常在一定角度內，都無法避免造成光斑。遮光罩的設計就是為了儘量避免亂射光進入鏡頭中，但也無法完全避免。

所以拍攝時，正確使用遮光罩，並盡可能順光拍攝，對於初學者來說較容易掌握影像的品質。

時機不對

許多自然景觀的出現都有季節性的週期，當然要在最佳時節前往才能觀賞到最理想最漂亮的景觀。

一天當中最理想的光線條件在好天氣時，以日出後和日落前為佳，所以，出門拍照的最佳時段通常不是一般人習慣的作息時間，為了獲得理想的光影條件，半夜出門是稀鬆平常的事。

例如不同的植物花朵有各自的盛開季節，要欣賞最精彩的楓紅景觀，要選擇溫差大的時候，最好是一波強烈冷氣團到來的隔天，帶來較多的創作機會。但這些自然天候的變化並不規律，如果只能在固定假日出門，當然預見這些場景就只能碰運氣了。其實，不必太過追求畫質的細膩，影像的內涵與故事性，才是一幅平面影像最有價值之處。

不知道要帶哪些鏡頭？

會有這個問題，就代表家裡的鏡頭太多啦！當然，不同的拍攝主題有最適用的鏡頭焦段，全部帶出門，代表你可能較不易錯過，或是較容易拍到一些特定畫面，但是重量過重，也意味著機動性不佳，好的作品往往是靠著輕便

這張圖的閃光燈採離機閃的方式獲得。

台灣 經典山野祕境
一生必去的隱藏版景點

作　　者　邢正康
協力攝影　楊智仁

發 行 人　程顯灝
總 編 輯　呂增娣
主　　編　李瓊絲、鍾若琦
執行編輯　吳孟蓉
編　　輯　程郁庭、許雅眉、鄭婷尹
美術主編　潘大智
美　　編　劉旻旻、游騰緯、李怡君
行銷企劃　謝儀方

發 行 部　侯莉莉
財 務 部　呂惠玲
印　　務　許丁財
出 版 者　四塊玉文創有限公司

總 代 理　三友圖書有限公司
地　　址　106 台北市安和路 2 段 213 號 4 樓
電　　話　(02) 2377-4155
傳　　真　(02) 2377-4355
E － mail　service@sanyau.com.tw
郵政劃撥　05844889 三友圖書有限公司

總 經 銷　大和書報圖書股份有限公司
地　　址　新北市新莊區五工五路 2 號
電　　話　(02) 8990-2588
傳　　真　(02) 2299-7900

製版印刷　鴻嘉彩藝印刷股份有限公司

初　　版　2015 年 1 月
定　　價　新臺幣 380 元

ＩＳＢＮ　978-986-5661-19-9 (平裝)

國家圖書館出版品預行編目 (CIP) 資料

台灣經典山野秘境：一生必去的隱藏版景
點 / 邢正康作. -- 初版. -- 臺北市：四塊玉
文創, 2015.01　面；　公分
ISBN 978-986-5661-19-9 (平裝)

1. 登山 2. 臺灣

992.77　　　　　　　　　103025115

WE READY TO GO!
HYDRAKNIGHT

台灣今品股份有限公司 23853新北市樹林區柑園街2段122巷6號4樓 +886 2 2680 7007　　　TAIWAN VERTEX PRODUCTION CORP.　　+886 2 2680 7007

URANUS

歐美進口戶外休閒服飾 機能服飾 登山用品

U 樂森活門市以大自然為主題，提供原木作為布置重點，希望讓您走進店裡便可以感受到戶外的氛圍，部分門市更有提供原木桌椅，讓您在繁忙的都市中稍做休憩。我們認為每一個進入店內的都是朋友，可以分享生活趣事，旅遊經驗並可為所有喜愛戶外的人提供服務的地方。期待您的光臨，享受大自然，分享生活。

中強店	新北市新店區北新路二段19號	(02)2913-3944	禮客公館	台北市中正區思源街16號1樓	(02)2368-9880
北新店	新北市新店區北新路二段256號	(02)2913-4569	禮客內湖	台北市內湖區民善路205號4樓	(02)2790-7111
大安店	台北市大安區復興南路一段283號	(02)2701-9899	比漾廣場	新北市永和區中山路1段238號4樓	(02)8231-5899
民生店	台北市松山區民生東路五段48號	(02)2767-0166	大江中壢	桃園縣中壢市中園路2段509號3樓	(03)468-0778
忠孝店	台北市信義區忠孝東路四段500號	(02)2722-3883	遠東巨城	新竹市中央路229號2樓	(03)623-8210
東門店	台北市大安區金山南路二段16號1樓	(02)2393-9866	禮客市政	台中市西屯區市政路480號3樓	(04)2251-9777
車站	台北市大同區承德路1段1號3樓	(02)2552-2725	台中中友	台中市北區三民路3段161號A棟8樓	(04)2258-8399
信義新光A4	台北市信義區松高路19號B1樓	(02)2725-5775	嘉義新光	嘉義市西區垂陽路726號11樓	(05)223-0909

總代理 回鴻國際有限公司　　ⓔ EiDER　　⅄Schöffel

www.uranus.tw　　　　0800-060-168

嚴選好書

讚旅行系列

| 1 | 2 | 3 |
| 4 | 5 | 6 |

1. 倫敦地鐵自在遊
30 個風格車站 x110 處美好風景
串出最美的倫敦旅程

Mr. 亞當 著／定價 370 元

遊倫敦最省錢、easy 的玩法，最在地遊程，跟著倫敦旅遊達人賞風格地鐵站、美好風景，還有必敗好物，小店、美食，讓你第一次遊倫敦就上手！

2. 歐洲市集小旅行
巷弄小鋪 X 美好雜貨 X 夢幻玩物

石澤季里 著／程馨頤 譯／定價 290 元

慢踱在歐洲二手市集的巷弄中，與夢幻逸品美妙相遇；勃艮第、普羅旺斯、布魯塞爾、阿姆斯特丹、哥本哈根……漫步歐洲 15 處古董雜貨集散地與周邊私房景點，帶你挖掘夢寐以求的古董玩物，走一趟最有情調的古董散策。

3. 東京，裏風景‧深旅行
19 條私旅路線，218 個風格小店
大滿足的旅程！

羅恩靜、李荷娜 著　韓曉臻 譯／定價 380 元

2 個在東京工作的女生，以不同於日本當地人的觀點，也非一般觀光客走馬看花式的淺顯印象，帶著讀者遊逛個性十足、充滿魅力的東京。

4. 早安，Brunch！週末的幸福滋味
96 道台北最好吃的早午餐

林冬梅 著／楊志雄 攝影／定價 340 元

設計好店 X 鄰家食堂 X 夢幻餐廳，Taipei Brunch 飽足提案！蒐羅台北最具特色的早午餐館，享受週末愜意的大好食光，5 大類風格不同餐廳，96 款店長私推的豐盛朝食，推薦好吃的台北早午餐。

5. 宜蘭，美好小旅行
口袋美食 X 私房景點 X 風格住宿

江明麗 著／高建芳 攝影／定價 320 元

承載歲月風華的老屋，美味且價格實在的小吃；文青最愛的藝文咖啡館，風格多樣的民宿；老少咸宜的觀光工廠、農場……這是一座充滿故事性的城市，無論是一日小旅行，或是二日輕旅行，都能給你不同的旅行心風景。

6. 台南美好小旅行
老城市。新靈魂。慢時光

凌予 著／定價 320 元

一個新舊交織的城市。見證歲月歷史古蹟，藏身巷弄的新興商店；翻玩創意的風格民宿，姿態優雅的靜謐咖啡館；女孩最愛的夢幻點心，新穎獨特的文創好店；放慢腳步，優遊台南，聽城市說故事……